MÉMORIAL

DE

L'ART ET DES ARTISTES DE MON TEMPS

LE SALON DE 1876

(2ᵉ ANNUAIRE)

Par Th. VÉRON

CHEZ L'AUTEUR

POITIERS | PARIS

24, RUE DE LA CHAINE, 24 | 31, RUE GAY-LUSSAC, 31

1876

MÉMORIAL

DE

L'ART ET DES ARTISTES DE MON TEMPS

MÉMORIAL

DE

L'ART ET DES ARTISTES DE MON TEMPS

LE SALON DE 1876

(2ᵉ ANNUAIRE)

Par Th. VÉRON

CHEZ L'AUTEUR

POITIERS | PARIS

24, RUE DE LA CHAINE, 24 | 31, RUE GAY-LUSSAC, 31

1876

ANNUAIRE DE L'ART

ET DES ARTISTES DE MON TEMPS.

Du milieu du tumulte et de la fécondité productive des œuvres d'art de notre époque, et du bruit assourdissant que fait la presse périodique autour d'elles, que restera-t-il, tôt ou tard, de la renommée de ces œuvres ?

Pour la plupart, le silence et l'oubli, avec la dispersion de ces feuilles éphémères emportées par le tourbillon des événements successifs qui se pressent confusément.

Il ne suffit donc pas de commenter au jour le jour, dans un journal, les mérites et les beautés d'un tableau ou d'une statue, dont la pensée et le génie vivent sur la toile et le marbre, dans les monuments, les palais ou les musées, et les ateliers, souvent inaccessibles à tous, du moins ouverts au petit nombre des privilégiés par les voyages ou les localités.

Il faut, indépendamment de la photographie, de la gravure et du journal, auxiliaires précieux du mouvement artistique qui nous occupe, il faut rendre justice à la brochure et au livre sérieux : car ce dernier (en admettant les sinistres et les catastrophes qui mutilent ou détruisent tôt ou tard les produits plastiques du génie de l'homme), oui, le livre tirant à des milliers d'exemplaires a plus de

chance encore de résister au temps, que la pierre, le marbre ou le bronze. Ce puissant avantage est incontestable, et constitue une des supériorités réelles de la poésie et du génie littéraire.

D'un autre côté, les maîtres des arts, la peinture et la sculpture, qui rachètent par l'éclat et la puissance de l'image, par la vie, le mouvement et la réalité, tous les avantages de la poésie écrite, ces poésies vivantes et parlantes, mais non muettes, comme a dit à tort Simonide, ont pour auxiliaires de longévité les livres impérissables.

Ce que nous pensons et écrivons sur l'importance et la souveraineté de ce fait bibliographique, nous n'avons pas, certes, l'outrecuidance d'oser l'appliquer à notre modeste Annuaire de notes sur nos contemporains.

Combien de revues intéressantes, quoique hebdomadaires et mensuelles, telles que l'ARTISTE, l'ART, le MONITEUR DES ARTS, et l'ART FRANÇAIS, réalisent à merveille notre thèse! Malgré cela, nous revendiquons pour notre annuaire le côté spécialiste et détaillé, depuis les sommités hiérarchiques jusqu'à toutes les personnalités, tendances, audaces ou timidités, qui se manifesteront dans le chaos tumultueux de la production moderne, si hâtée, si fiévreuse, et en proie à la concurrence souvent trop habile et déloyale.

Ce qui fera la force de notre entreprise, ce sera le concours des militants, concours sollicité pour nous auprès de tous les artistes courageux, ou timides, ou de bonne volonté.

Nous leur répéterons : A quoi bon vous éteindre dans l'isolement ou le mutisme ?

Voulez-vous (dans l'ordre intellectuel) continuer par le silence le suicide du *Giliat* [1] de Victor

1. Les Travailleurs de la mer.

Hugo ? Suivez plutôt le conseil de ce grand maître, ce producteur infatigable et toujours jeune.

Il faut lutter, lutter sans relâche et quand même ; il faut apporter votre pierre à l'édifice artistique du XIX° siècle ; et pour en faire un plus durable que l'airain, il faut, loin de vous décourager, marcher hardiment d'œuvres en œuvres supérieures, sans pour cela renier les précédentes ; il vous faut la comparaison, l'œil et l'oreille sévères du public, le vrai juge, le bon juré. Puisque le stimulant réel de l'art est le *moi*, il ne faut pas le laisser chômer, ni paresser ; il faut le tenir en haleine et dans vos œuvres et dans vos journaux et dans les livres.

C'est pourquoi nous vous ouvrons cordialement notre Annuaire, au succès duquel vous êtes prié de contribuer, tout en préparant le vôtre.

Par cette solidarité d'intérêts et d'encouragements bien dus à votre âpre carrière, nous arriverons peut-être à fonder aussi notre petite encyclopédie des artistes contemporains.

Dans l'espoir de vous lire à l'adresse de la circulaire de notre libraire-éditeur, ou à la nôtre,

Veuillez agréer l'expression de nos cordiales confraternités.

<div style="text-align:center">T. VÉRON.</div>

Rue de la Chaîne, 24, à Poitiers.

SALON DE 1876.

DE L'ART ET DES ARTISTES DE MON TEMPS.

En continuant mon travail des années précédentes, j'ai eu pour but de suivre pas à pas les progrès des vaillants artistes qui illustrent notre brillante école Française. J'ai également considéré comme un devoir rigoureux de conscience, de saluer toutes les espérances et les promesses données par les débutants qui annoncent des tempéraments personnels : c'est à ceux-là que des plumes plus autorisées que la mienne doivent de sérieux encouragements, car il ne faut point oublier que l'originalité et la création sont les clefs de voûte du génie.

Dieu merci ! l'école Française est loin d'être pauvre et stérile ; tous les ans, elle enfante de nouveaux sujets remarquables.

C'est à faire valoir leurs qualités que j'ai voué les efforts d'une plume désintéressée. Car, il ne faut pas l'ignorer, c'est à son corps défendant que tout publiciste doit se vouer à la cause de l'art ; et pour récompense, il ne doit s'attendre qu'à des déceptions et des dénigrements immérités ; mais à d'autres les profits et les honneurs. Contentons-nous de l'acquit de la Muette de Pascal : des honoraires de notre conscience, et commençons.

Paris, 1er mai 1876. — Grande solennité, et fête variée de contrastes, que celle d'une ouverture

d'exposition des Beaux-Arts à Paris! — Ici, la joie, l'ivresse du triomphe éclatant sur les visages des artistes admis ; là, une douleur, un chagrin difficiles à dissimuler sur les traits des pauvres artistes refusés ; et ce que nous avions prévu dans notre brochure « la légende des refusés, questions d'art contemporain » est, hélas! trop réalisé, car, de la bouche même de peintres de talent et médaillés, nous apprenons que l'hécatombe a été grasse et a dû plaire au mauvais génie de l'art. En revanche, si le jury au cœur léger a refusé des hommes de talent et des œuvres remarquables, il a admis des toiles inférieures et d'une médiocrité digne de figurer à la troisième catégorie de notre projet.

Nous ne pouvions passer sous silence cette générale émotion d'artistes frappés dans leurs intérêts, et sollicitant tous, mais timidement dans leur for intérieur, *le succès de nos légitimes revendications.* Cela dit, passons rapidement en revue les principales toiles de ce Salon dont les tendances vers le grand art sont d'un heureux augure.

M. CONSTANT (BENJAMIN).

M. Constant (Benjamin), qui s'intitule élève de M. Cabanel, commet, par diplomatie, une ingratitude à l'égard de son véritable maître et inspirateur, feu le grand H. Regnault. Cette omission criante flattera-t-elle l'autocrate M. Cabanel, et lui fera-t-elle donner la timbale ou médaille tant désirée? C'est douteux; car l'amour-propre du maître nommé seul va saigner en admirant cette page remplie d'avenir, et déjà plus riche de couleur et d'imagination que tout ce que M. Cabanel peut jamais trouver dans son propre crû.

Ce Mohamed II entrant à cheval et en triomphe à Constantinople au milieu de ses vizirs, ses

pachas et ses gardes aux riches costumes, précédé de deux nègres, l'un drapé de vert et l'autre chamarré d'or, ce Mohamed qui lève en l'air son croissant et pose fièrement sur un cheval écumant et rappelant trop celui de Prim, ce Mohamed est inspiré de Régnault, ainsi que toute cette composition vraiment grandiose de lignes et surtout de couleur magistrale.

Quoique M. B. Constant n'ait point eu sans doute le temps d'accentuer ses groupes, de donner aux plans toute la vigueur nécessaire, et laisse ainsi à son beau tableau l'apparence d'une esquisse de grand maître : eh bien ! malgré ce défaut de temps et d'exécution, M. B. Constant est assurément un des vrais lions de l'exposition 1876.

Il y a dans cette œuvre non-seulement un riche héritage, mais la continuation d'un vrai génie mort pour la patrie à la fleur de l'âge, et n'ayant encore pu accomplir la loi de sa divine mission.

La Providence, ou plutôt la loi du progrès veille à ce que le génie personnel se lègue et se complète, en s'incarnant dans un successeur digne du maître qui vient de s'éteindre. M. B. Constant promet, s'il continue cette voie large, et s'il lui donne l'accent de vigueur du maître, M. B. Constant promet de compléter le grand Regnault.

Nous ne saurions trop encourager ce coloriste éminent dans cette voie de la vraie peinture historique faisant époque et ouvrant une ère nouvelle après Delacroix. En âme et conscience, nous donnerions, sans hésiter, une médaille 1re classe à cette toile d'immense avenir.

Si nous nous étendons sur cet événement important pour la période ou plutôt l'ère nouvelle de renaissance dans laquelle l'art doit entrer infailliblement, c'est que M. B. Constant a charge de persévérance dans son mandat, et doit tenir

haut et ferme le drapeau de la couleur, source poétique de la peinture et de la vie dans l'art : car, n'oublions pas que la peinture est la musique des yeux, et la couleur, le mouvement et la vie sont les objectifs de ce maître des arts. C'est pourquoi nous affirmons avec le grand Hugo, cette vérité incontestable : « au peintre la couleur, la forme au statuaire ! »

Dans son portrait de M. Emmanuel Arago, M. B. Constant abandonne encore complétement l'école et la direction de son maître, et, nous lui en faisons notre sincère compliment, car à quoi bon copier un maître propre et bourgeois ? Il vaut bien mieux se chercher dans l'ampleur des Gros et des Géricault, c'est ce qu'a judicieusement compris M. B. Constant : aussi le portrait de notre député républicain est une œuvre large, puissante et d'une vigoureuse facture, c'est de la bonne et grande peinture. A l'instar des maîtres précités, M. B. Constant a peint son modèle plus grand que nature, ce qui est moins mesquin que les proportions naturelles. Géricault, Gros, Pagnest, Sigalon aimaient cette largeur et ils avaient raison, c'est plus monumental, plus michelangesque.

Espérons que ce coup d'éclat de M. B. Constant aura de brillantes suites, et que, l'an prochain, il nous donnera des toiles plus accentuées d'effet que celle de Mohamed, car ce coloriste vraiment fort doit bien voir lui-même que la richesse et la variété de son coloris lumineux ont besoin de plus de vigueur sur les premiers plans. — Ne pas faire noir, c'est bien, c'est magistral, mais à la conditions de souligner et bien noter les plans et les premiers surtout. Encore une fois, le temps a manqué à M. B. Constant.

M. CLAIRIN.

M. Clairin a bien fait d'oublier son maître Picot

pour entrer aussi dans la voie de Régnault et lui donner, comme M. B. Constant, un continuateur éclatant.

Le portrait de Mlle Sahra Bernhardt est assurément une des œuvres les plus saillantes du Salon, tant par l'originalité de la composition que par la splendeur du coloris.

Mlle Sahra Berphardt, sociétaire du Théâtre Français, a eu l'heureuse idée de corroborer son bel art par celui de la sculpture, sachant bien que la plastique et la forme devaient lui donner le perfectionnement de ses qualités éloquentes et mimiques.

L'éminent sculpteur Mathieu-Meusnier, son maître, a développé chez elle toutes ces facultés, et Mlle Sahra Bernardt nous le prouve, dans ses deux œuvres de sculpture, comme nous l'expliquerons ultérieurement.

M. Clairin nous la représente enveloppée dans un long peignoir de satin blanc à queue traînante, elle est étendue sur un riche divan de satin rose, et accoudée sur un coussin de même étoffe chamarrée d'or ; à sa droite et dans le fond de cet appartement tout oriental, est une glace de Venise entourée de rideaux de velours violet ; à sa gauche une plante tropicale abaisse ses larges feuilles vertes sur l'actrice et sculpteur en méditation ; à ses pieds, un lévrier jaune de grande race repose sur ses longues pattes et allonge sa tête effilée et aristocratique.

Cette œuvre, qui fait grand honneur à M. Clairin, captive l'attention générale et arrête tous les amateurs délicats et les connaisseurs émérites.

« Le Schérif de Ouassan (Maroc) entré à la Mosquée ». Dans cette mise en scène orientale, M. Clairin développe encore, à un haut diapason, son don et ses qualités de coloriste éclatant. Là

il est sans contredit un des premiers maîtres de l'orientalisme. MM. Guillaumet, Fromentin, Frère, Bély, Berchère et feu notre regretté Tournemine pâlissent devant les notes éclatantes de M. Clairin.

Fut-il ami intime du maître Régnault ? Se chauffa-t-il, comme lui, au rayon du prisme de l'Orient ? On le croirait, car la couleur du Maroc qui étincelait sous le pinceau de feu Régnault, jette également des flammes sous la brosse de M. Clairin.

Cette scène est éclatante non-seulement par le ciel, les murs blancs de la mosquée, les burnous et les riches étoffes des Arabes, mais encore par la réverbération blanche des sables ardents de l'Afrique brûlante.

Avec une telle puissance de palette nourrie des études de la couleur locale, on peut, sans hésiter, accorder une des plus hautes places à M. Clairin dans le genre orientaliste, et on ne peut que l'engager à se surpasser encore dans des scènes plus sérieuses, où le style et le genre historique joueront, comme chez M. B. Constant, un rôle important.

M. TONY ROBERT-FLEURY.

M. Tony Robert-Fleury, nous avions bien raison de le dire en notre dernière brochure, a un tempérament d'artiste très-distingué. Nous saisissons cette occasion pour faire de sérieuses réserves, en attendant des rétractations de grand cœur, sur notre sévérité à l'égard de M. Robert-Fleury son père. Si ce propos est vrai : « Ce dernier serait partisan, nous a-t-on dit, de l'exemption des artistes après deux admissions antérieures. »

Si cela n'est point apocryphe, nous l'en félicitons, et nous attendons impatiemment cette réforme qui rendra à M. Robert-Fleury père une popularité

depuis longtemps compromise par les rigueurs et exécutions sommaires des jurys qu'il a très-souvent présidés comme celui de cette année.

— Comment, en effet, concilier ces intentions et paroles vraiment libérales avec les proscriptions continuelles qui ont signalé son règne juridique ? Cette année encore, M. Robert-Fleury père ne pouvait-il accorder ces réformes nécessaires, puisqu'elles sont réclamées depuis si longtemps par des artistes qui ont fait leurs preuves ? Si le jury et l'administration étaient opposants, pourquoi M. Robert-Fleury n'a-t-il pas décliné la présidence ? Les victimes, hélas ! ne maudissent que la main qui frappe, aussi bien que les heureux ne bénissent que la main qui console et donne la liberté.

Ces réserves faites, félicitons M. Tony Robert-Fleury fils de son excellent tableau : « Pinel, médecin en chef de la Salpétrière en 1795. » Il eut le courage de faire tomber les chaînes des pauvres folles, et, au milieu du mouvement social qui se prononçait de toutes parts, il invoqua en leur faveur les lois de l'humanité.

Cette œuvre est remarquable de pensée et d'exécution; c'est encore une des meilleures toiles de cette année, et qui pourrait briguer une récompense légitime eu égard à l'utilité et à la moralité de cette page historique.

M. EUGÈNE DELACROIX.

M. Eugène Delacroix porte avec honneur ce nom difficile à porter. « Les Anges rebelles » traduisent bien la pensée de Milton. Satan ranime le courage de ses infernales légions, et, comme un tourbillon, les entraîne au combat. Courage à M. Delacroix d'aborder avec succès cette voie

large, et nous espérons pour lui cette médaille tant désirée, elle sera bien gagnée.

M. MAZEROLLE.

M. Mazerolle a une grande toile intéressante : « La filleule des fées. » C'est une bonne note dans ce talent doué pour la grande peinture décorative.

M. BIN.

Nous féliciterons également *M. Bin* pour son beau plafond : « l'harmonie » destinée à la salle à manger de la chancellerie de la Légion d'honneur. C'est bien traité et plein de style ; et, pour l'intelligence de cette œuvre, pourquoi ne l'avoir pas exposée en plafond ? La perspective y gagnerait.

M. GUSTAVE DORÉ.

M. Gustave Doré est vraiment doué pour la grande peinture monumentale. Son entrée de Jésus-Christ à Jérusalem est une de ses œuvres capitales.

Ce jeune peintre, à la figure d'enfant gras et plantureux, a une bien grande dose de faconde et de verve frisant le génie. Sa griffe restera assurément dans l'histoire de notre art contemporain. Mais elle serait encore plus indélébile et plus durable que l'airain, si elle se décidait à creuser et finir ses sujets. Mais non, la verve et l'exécution hâtive l'emportent sur les crins échevelés de leurs cavales fumantes.

M. Doré, en ce siècle de vapeur, pense sans doute que le génie de la faconde et de l'abondance ne doit jamais chômer, car les kilomètres de peinture et les wagons de dessins d'illustrations, que ce peintre-né a allongés et remplis sont incalculables. Toutefois, nous ne pouvons nous

défendre de l'engager fortement à remporter une grande victoire sur sa fougue et sa production hâtive. En cela, MM. Muller et Henriquel Dupont n'avaient pas tout à fait tort de proposer un Salon triennal et restreint pour mûrir les œuvres. J'aime à répéter ici que ces Messieurs admettaient aussi la liberté d'exposition annuelle, pour l'intervalle des deux années non officielles, au nombre militant et pressé de produire. Dans ce steaple-chase de production à toute vapeur, M. Gustave Doré, qui n'eût pu, sans doute, abdiquer les qualités et dons de son génie, n'eût pas manqué d'être victorieux pour l'abondance. Mais comme il a donné assez de preuves de ce côté, il ferait bien, à présent, de mûrir ses créations pour la postérité, juge calme et souverain dans ses décrets.

Ainsi, elle ne pourra manquer de dire :
« Voici un petit-fils de Rubens et de Véronèse
« qui se presse trop et se contente trop facilement.
« Ses compositions sont vivantes et animées, la
« toile remue, grouille sous cette multitude
« enthousiaste qui salue l'entrée du Sauveur à
« Jérusalem. Ce portique de colonnes corinthien-
« nes photographié sur celui du Louvre, est-il
« bien dans les exigences locales, ainsi que ces
« costumes de fantaisie? Mais, après tout, Véro-
« nèse, Raphaël, Rubens se permettent bien ces
« licences. — Passons. Les lignes courbes et plon-
« geantes de la composition sont d'un bon effet ;
« toutefois, nous voudrions voir la couleur moins
« éparpillée et moins crue, ce défaut nuit et offus-
« que la vue.

« Certes, toute cette multitude grouillante
« converge bien avec art sur le Sauveur, centre
« et objectif de la composition qui pèche par le
« manque d'effet et de solidité.

« Et pourtant l'effet est un des principaux dons

« de ce peintre éminemment doué. L'équilibre,
« les proportions et le parti pris d'ombre et de
« lumière manquent à cette œuvre hâtée, qui, mal-
« gré toutes ses lacunes, est encore une des œuvres
« considérables de ce Salon. »

Ne demandons pas plus à M. Doré qu'il ne peut donner à son âge ; mais en vieillissant, nous lui souhaitons la maturation de ses brillantes qualités : verve, effet, couleur et caractère.

M. BONNAT.

M. Bonnat dans « la lutte de Jacob » est d'une force réaliste remarquable. Si l'ange était moins matériel, et d'un caractère séraphique, — il en est loin hélas ! — il ferait contraste avec le lutteur vigoureux.

Malgré tout, on ne peut nier une grande puissance à ce beau talent personnel. L'effet, l'anatomie, le caractère, la couleur solide et empâtée, classent M. Bonnat aux premiers rangs des peintres d'histoire vigoureux, et des maîtres réalistes. Un peu plus d'élévation et d'idéalité ne lui nuiraient pas, et assureraient sa suprématie dans cette voie où M. Maillart peut devenir son concurrent redoutable. Avec du libéralisme qui se fait trop attendre, M. Bonnat aurait beau jeu à tenir la tête des réformes nécessaires, c'est-à-dire la liberté de la lumière, le classement du mérite en trois catégories par un jury mixte élu au suffrage universel de tous les exposants.

Ce fort tempérament de peintre d'histoire semble comprendre les besoins de son milieu, la renaissance et l'éclat de l'art au XIXe siècle. Il s'est dit judicieusement : « Le siècle est au réalisme,
« il faut en finir avec les prétentions d'un idéal
« factice et convenu. Cherchons plutôt cet idéal
« dans le sentiment, l'expression et le caractère. »

Si M. Bonnat n'a pas tenu ce raisonnement, il l'a appliqué tout naturellement à sa voie, à son tempérament, et il a été très-logique ; car notre époque d'art transitoire est grosse et en mal d'enfant nouveau à naître ; mais, que dis-je ? elle est grosse de nombreuses naissances de tous genres à espérer tant chez les impressionnistes que les idéalistes et les réalistes. Ces trois catégories appartiennent sans conteste à notre âge en labeur.

M. Bonnat est déjà une des têtes les plus élevées du mouvement réaliste ; il occupe assurément le haut de la hiérarchie, parce qu'à côté de la réalité, M. Bonnat, qui la fouille et la maçonne avec la conscience d'un habile ouvrier, cherche le côté humain et sensible qui est tout près de l'idéal. « Antigone conduisant son père aveugle » était dans cette bonne voie. La tête du vieil Œdipe contrastait avec la suavité de la tendresse filiale.

Il y a deux ans, le Christ réaliste, humain jusque dans la tête et les chairs, les muscles gonflés, tuméfiés, les jambes aux veines sanguinolentes par la douleur du crucifiement, tout ce sang extravasé, descendu par le poids des jambes endolories, et variant du rose au bleu, depuis la rotule, jusqu'aux pieds meurtris, le torse blanc du Dieu fait homme, et sa tête humaine sombre et voilée des ténèbres de la mort, mais de la mort seulement terrestre : eh bien ! cette dramatique interprétation du Sauveur, qui effaçait tous les lieux communs de l'ornière du pastiche et du convenu, troubla la plupart des esprits bornés aux sempiternels clichés. Ce fut une révolte générale contre cette insurrection de la pensée libre, du vrai génie novateur de l'artiste. Parfois, dans les nombreux groupes assemblés devant cette

œuvre hors ligne, j'entendais les clameurs de ces habitués de l'éternel exemplaire de l'imagerie chrétienne. « C'est matériel, c'est réaliste ! » disaient-ils en chœur...

— Eh bien ! non ! mille fois non ! ce n'était pas une œuvre purement réaliste : c'était une œuvre méditée et vraie, autant de sentiment chrétien que de réalité. Ils n'avaient compris ni Michel-Ange, ni Raphaël, ni Rubens, ni Véronèse, ni Rembrandt, ni le Tintoret, ni Delacroix, tous ces critiques de passage répétant à satiété les rengaines des clichés effacés.

La critique sérieuse a le devoir d'en finir avec ces préjugés et de démontrer *ex professo*, mais sans pédanterie, que les vrais peintres sont ceux qui mettent leur âme, leur génie dans une œuvre bien à eux, afin que cette œuvre sorte, pour ainsi dire, des lobes de leurs propres cerveaux et non point de ceux des autres, des viscères de leurs entrailles et de leurs cœurs, du sang de leurs veines et de la moelle de leurs os. Ah ! ce n'est pas impunément que l'on naît poëte et peintre. M. Bonnat avait réussi à créer un Christ vraiment humain et souffrant pour ses semblables. Ce Rédempteur, destiné à la Cour d'assises de la Seine, était bien fait pour inspirer aux scélérats le remords de leurs crimes. Entre deux gendarmes, devant le président et le ministère public, dès que ces misérables lèvent les yeux devant l'œuvre de M. Bonnat, ils doivent avoir dans leur âme tarée quelques lueurs de saint repentir. Cette œuvre, creusée par le génie du peintre, mise en regard perpétuel du condamné dans une prison cellulaire, plaiderait victorieusement l'abolition de la peine capitale ; car si le condamné à mort ne devenait ni crétin, ni fou, assurément il deviendrait repentant, et l'affreuse loi du talion, qui répugne à

notre âge humanitaire, disparaîtrait peut-être de notre code pour faire place à la résorption du crime par la morale et par l'horreur générale de l'attentat à la vie humaine. — L'heure est-elle bien venue de cette régénération de nos mœurs? Laissons ces problèmes aux physiologistes et criminalistes, et aux grands poëtes et philosophes, les précurseurs de la fraternité, de l'âge d'or de cette terre. Pour nous, nous hésitons devant Tropmann et Dumolard. Toutefois, M. Bonnat a fait là, comme tous les grands maîtres, une œuvre qui restera et s'appellera le Christ de Bonnat, comme on dit les Christs de Michel-Ange, de Raphaël, Rubens, Rembrandt et Tintoret, de Ph. de Champaigne, Lesueur et Delacroix ; il a mis dans cette œuvre sa griffe, son cachet, sans trop rappeler Ribéra, dont il suivrait un peu, et il en a eu le droit, la vérité anatomique.

Si nous nous sommes étendu sur cette œuvre, c'est pour en revenir aux mêmes qualités qui abondent dans la « lutte de Jacob avec l'Ange ». Dans cette œuvre capitale du Salon, il y a encore un mélange éclatant de la tendance heureuse de ce peintre puissant d'anatomie et d'effet, à chercher et à trouver ses contrastes dans le réel opposé à une pensée élevée, à un sentiment, qui se dégagent de la matière.

Son Jacob est évidemment une nature positive et charpentée comme celle d'un homme de peine, d'un paysan taillé pour les travaux rudes. Ce rural primitif, sournois comme un loup, a la ruse du renard, l'ambition du cheval et la témérité du taureau. Il a eu peur d'Esaü, après avoir abusé deux fois de sa faim, de son absence ; s'il lui a extorqué ses droits d'aînesse et volé la bénédiction d'Isaac, qui s'est pourtant aperçu par le sens de l'ouïe qu'il avait affaire à un fourbe, s'en rappor-

tant à son tact peu délicat, prenant de la peau et du poil de chevreau pour l'épiderme velu de son aîné, et si, sur les conseils de Rebecca sa mère, complice de ces infamies, il fuit la juste colère d'Esaü, en se sauvant lâchement chez son oncle maternel Laban, vous me concéderez sans peine que ce fourbe a toutes les prudences perfides du serpent et de la race féline. S'il s'attaque à cet ange, c'est qu'il le croit plus faible que lui et n'aura pas grand'peine à le terrasser. En effet, l'ange le laisse faire, et ne cherche nullement à se défendre. A peine repousse-t-il d'un bras faible et sans aucun effort l'étreinte de cet Hercule forain, musclé comme celui de Farnèse. Aussi Jacob déploie-t-il sans résistance ses muscles d'acier, et soulève-t-il comme une plume ce beau jeune homme aux ailes diaprées d'élincelantes couleurs. J'ai dit ce beau jeune homme, et je le maintiens, car ce n'est point là un ange, ce serait plutôt une ébauche d'Antinoüs.

Les puristes vont rire de cette appréciation, car leur Antinoüs a des formes convenues, clichées pour eux seuls. Eh bien ! ne leur en déplaise, ce beau jeune homme a le gras modelé du grec de Praxitèle, ce grec plantureux, gras, qui date de l'Antinoüs et de la Vénus de Milo.

M. Bonnat n'est point dans la voie mesquine et sèche de certains ingristes, ce dont nous le louons ; il comprend donc son ange dans ce style puissant. Si le modelé était un peu plus voilé, il contrasterait mieux avec celui de Jacob. Toutefois, la tête de l'ange a bien la placidité, la pureté d'un être surhumain, et contraste bien avec Jacob, le taureau de combat.

En effet, que cette expression de beau jeune homme est presque séraphique ! Comme il y a, dans ces traits béats et bons, absence d'inquiétude

pour le résultat de la lutte ! Évidemment il a mission de se faire *tomber* ! Pardon de ce néologisme trivial en vogue dans les luttes de ce genre ; mais notre langue en admet bien d'autres, plus verts et plus acides, que les Bécherelle, les Littré et l'Académie puritaine seront bientôt forcés de consacrer.

Oui, le beau jeune homme, aux traits puissamment angéliques, doit se laisser *tomber* par cette brute toute disposée à l'étouffer : c'est écrit et ordonné par le Seigneur.—De temps à autre, il écarte d'un bras sans effort le contact trop rude, et repousse de l'autre main dédaigneuse la tête de ce fauve qui plonge dans sa belle poitrine ayant l'ampleur de celle d'une femme.

C'en est fait, l'ange est vaincu, et le Seigneur, le Dieu d'Abraham, prouve à cet artificieux Jacob qu'il est bien avec lui, et a besoin de lui pour l'accomplissement d'une mission et continuer sa légende divine, où la morale humaine du patriarcat ne brille pas d'un vertueux éclat. Le vol, l'assassinat, l'adultère, les vices les plus honteux, depuis Caïn jusqu'à Loth, signalent les débuts de cette Genèse peu flatteuse pour notre espèce ; ce qui nous confirme dans notre foi bien ardente que la science suprême, ce véritable souffle du Dieu de l'amour et de la justice, réserve en avant l'âge d'or de l'humanité pour l'avenir, et nous prouve qu'il n'était pas en arrière par ces tristes mœurs patriarcales.

Nous ne saurions trop encourager M. Bonnat dans cette haute voie, où, comme Jacob, il sera vainqueur et tiendra le sommet de l'échelle.

Nous ne ferons que glisser sur le « Barbier nègre à Suez ». C'est toujours puissant et solide comme tout ce qui sort de ce pinceau magistral. Toute-

fois, ce côté caricatural déroge et détonne dans les notes élevées de ce beau talent.

M. FALGUIÈRE.

M. *Falguière*, qui se révèle de plus en plus peintre d'histoire, nous semble annoncer une haute tenue dans le grand genre. Nous en parlons immédiatement après M. Bonnat parce que, malgré le manque d'accent de la note et les défaillances d'exécution, M. Falguière nous semble destiné à un rôle élevé dans la régénération du grand art.

Comme M. Bonnat, M. Falguière est un chercheur, un penseur vigoureux ; il ne fait point de l'art pour l'art ; non, l'art est pour lui une mission, un sacerdoce élevé. Ces deux peintres-là, et notamment M. Falguière, se ressentent de la chaleur et de la lumière du grand flambeau, du phare contemporain : je veux parler du génie moderne intarissable, de Victor Hugo.

M. Falguière a compris qu'il devait être une tête de l'ère nouvelle de notre grand art compromis par la fantaisie et l'anecdote, et il s'est mis bravement dans le camp du beau réalisme penseur et chercheur.

Caïn vient de commettre son fratricide, et le remords de son crime s'attache à sa conscience.

M. Falguière a l'heureuse idée de nous montrer l'assassin les épaules chargées du cadavre de sa victime. Courbé sous ce pesant fardeau du remords écrasant, Caïn s'avance effaré, la tête penchée, affolée de la peur de son crime. — Quel bel effet dramatique ce peintre poëte a manqué dans son éclairage et son ombre reportée à terre ! S'il eût représenté cette ombre reportée du beau cadavre pur et blanc de l'angélique Abel s'allongeant devant ses pas effarés, le drame

eût été plus saisissant, et aurait rappelé la puissance incomparable de « l'œil » de la Légende des siècles.

Si encore M. Falguière avait eu le temps de chercher le contraste des deux têtes de frères si différents : l'envie, la jalousie sur la figure décharnée de Caïn, la douceur et la pureté séraphique sur celle d'Abel ; si le contraste avait continué par l'ampleur et la brutalité heurtée des formes anguleuses et athlétiques de Caïn, avec les membres délicats et féminins de la victime, l'effet eût été poignant.

Le voyez-vous, ce premier type matriculaire de l'homicide par envie, par jalousie, l'œil cave et injecté d'un sang venimeux, regardant de travers et en dessous comme le tigre, la bouche contournée et baveuse d'un fiel haineux, les dents serrées prêtes à mordre de rage, les lèvres alléchées par l'odeur du sang ? Voyez-vous cette tête d'horrible expression, effarée de l'abîme et de la frayeur de son crime ? L'ombre reportée de sa douce et aimante victime inoffensive, de son frère qui l'aimait tendrement, s'allonge devant les pas du criminel dont les jambes flageolent. Plus il marche en tremblant, plus la tête, les bras et le corps pendants de son frère, si lâchement assassiné, crient vengeance et châtiment par cette ombre accusatrice et criante sur la terre effrayée de l'image de la victime et mouvante sous les pas de l'assassin.

Assurément M. Falguière avait toute cette expression terrible dans son cœur de poëte indigné qui aborde le drame par un sujet difficile ; les notes et les accents de la terreur et de la pitié, concluant par l'amour, étaient en germe évident en cette page de grand mérite, qui est une des meilleures du Salon par l'intention et la sincère

originalité ; mais nous ne pouvons nier que le temps a manqué à cet éminent artiste pour amener son œuvre au point où son génie dramatique pouvait la conduire. — Toutefois, comme nous jugeons les talents et les organisations non-seulement sur les faits, mais sur les intentions, et surtout sur les tempéraments, quelle est la note la plus sympathique de cette belle âme d'artiste ? Évidemment, c'est plutôt l'élégie que la fougue et la furie du drame. La statue de son jeune et beau martyr du Luxembourg, qui l'a justement mis hors concours, contient toutes les qualités éminentes de cet artiste qui a eu l'heureuse idée de s'insurger contre le préjugé idiot de la borne du spécialisme.

Oui, M. Falguière a bien fait, à l'instar des géants de l'art, d'aborder le vaste champ de la peinture, et il ne lui sera pas plus défendu qu'à Michel-Ange et à Salvator-Rosa de lancer son âme tendre de poëte dans les sphères célestes de la poésie divine ; car M. Falguière est réellement un poëte de l'école de Lamartine, dont il a la note et le sentiment élevés.

Aussi, comme il a bien compris son noble maître dans le feu de la composition ! Le chantre d'Elvire et de Jocelyn, debout, la tête élevée, regardant les hauts horizons du ciel, ce regard d'aigle inspiré fixant presque le soleil, cherchant Dieu, pour le répandre en rayons poétiques sur l'humanité souffrante ; ce beau génie à la haute stature aristocratique, ce grand homme drapé d'une redingote dont le vent agite les larges pans sur un corps aux formes distinguées de la haute race, porté par des jambes bien dessinées et chaussées des bottes molles éperonnées du séduisant cavalier ; toute cette noble attitude nous rend bien le divin maître que nous avons eu l'honneur de

connaître en 1848, dans la période virile et héroïque, et plus tard, hélas! après les horreurs du crime de décembre, qui avaient affecté jusqu'à la mort l'âme du poëte, l'honneur de la France. Oui, que le lecteur daigne nous pardonner cette confidence intime et personnelle! Quand le divin maître daigna nous recevoir rue de la Ville-Levêque et à Passy et nous présenter à madame de Lamartine, puis écrire plus tard à M. Hachette la bienveillante lettre-préface de notre *William*; à cette affreuse époque, nous fûmes effrayé des ravages causés par sa grande douleur de patriote blessé mortellement au cœur.

Mais M. Falguière nous le montre dans la splendeur de l'âge créateur du poëte élégiaque, du chantre sublime des Harmonies et des Méditations. Peut-être eût-il pu encore, indépendamment de l'armature du laurier, nous dérouler quelques plis de notre drapeau tenu si haut et sauvé du désordre social par ce beau génie si complet. Il y avait encore une combinaison, un complément à chercher dans cette œuvre hors ligne qui fait tant d'honneur à M. Falguière ; car M. de Lamartine, comme Victor Hugo, a renversé cet autre préjugé monstrueux que les poëtes ne doivent point s'occuper de politique. Comme si cette affreuse profession d'habiles substitutions d'hommes à hommes par des ruses et des rouerie souvent indignes, ne devait pas être un peu relevée par les fronts sacrés des poëtes! Arrière, fourbes Machiavels de l'école des Talleyrand : laissez arriver aux sommets sociaux les Lamartine et les Victor Hugo, ces phares de l'humanité.

Voyez dans quelles ténèbres et quels abîmes de césarisme sont plongées les sociétés par le triomphe d'un coup d'État criminel! Que de Lamartine et de Victor Hugo il nous faudra pour refaire

la conscience publique troublée et pervertie !

Honneur donc à M. Falguière de nous remettre l'art dans une voie morale et consolante ; et, si je ne me trompe, avec une aussi belle organisation ; riche de dons aussi élevés, ce poëte de la peinture et de la sculpture a charge d'âmes et de haut progrès social.

M. CABANEL.

Quant à M. *Cabanel*, ce brillant peintre satisfait, ou plutôt insatiable et ambitieux, à proprement parler, s'il n'a point encore trouvé sa voie, il a cherché le pouvoir et il le tient bien, ou du moins il croit le tenir. Il se trompe, il va lui échapper dans un avenir prochain, car son imagination, sa valeur morale d'artiste s'effacent devant celles des Benjamin Constant, des Bonnat, et surtout devant le souvenir de Régnault, dont les lauriers l'empêchent de dormir.

Si nous remontions plus haut et faisions appel, aux absents par sommeil ou recueillement, à Yvon, à Couture, à Chenavard, à Muller, M. Cabanel serait distancé et ne serait plus qu'un habile élève sur le pavois d'une coterie pédagogique, et porté par des élèves nombreux et reconnaissants. Un instant, nous avions cru à l'étreinte sérieuse de la Muse en lui voyant aborder Thamar et Absalon ; mais nous avons souffert pour lui de voir l'ange de l'inspiration échapper à son étreinte. Nous ne voyons plus dans cette tentative que l'influence de Régnault. Elle vient derechef à la rescousse et le stimule de son éternel aiguillon. Cette année, elle le lance dans une tentative présomptueuse et au-dessus des forces de son génie réglé et bourgeois, tentative encore plus avortée que la précédente, qui avait un éclair. La sulamite ! O maître de la convention ! avez-vous

un instant senti tressaillir, en vos heures de flamme, quand Eros s'étale sur une âme et un corps en proie au délire, avez-vous senti brûler en vos entrailles les feux dévorants de la passion, pour pouvoir nous donner un reflet des laves de celle de la Sulamite et du roi Salomon blasé de ses mille femmes ? Est-ce que ce roi, type d'abord de la sagesse, puis enivré d'amour ensuite par la reine de Saba et la couche repue des variétés splendides de l'Orient, n'a pas rêvé un autre idéal que la sultane de votre pinceau ?

En vérité, ce roi au génie à large envergure, ce roi qui avait bâti le Temple de Jérusalem et étendu sa puissance jusqu'à l'Euphrate, ce roi qui, sur le déclin de sa virilité, se sent envahi par l'amour, peut-il être captivé par cette gracieuse et ardente sultane ? Peut-elle être le dévolu de ce puissant de la terre, de ce satrape qui a tout usé, qui a abusé de tout, puisque mille beautés de l'Orient ont pu fournir l'embarras du choix à sa convoitise ? Et d'ailleurs, son Cantique des Canques n'est-il pas l'éruption de ce volcan sensuel qui nous décrit la forme gigantesque de ses appétits de chair ?

« Ton cou est comme la tour de David bâtie
« à créneaux ; tes deux mamelles sont comme deux
« faons jumeaux d'une chevrette qui paissent
« parmi le muguet.

« Tu es toute belle, ma grande amie ! — Fille
« de prince, que tes démarches sont belles, avec ta
« chaussure ! L'enceinte de tes hanches est comme
« des colliers travaillés de la main d'un excellent
« ouvrier ! »

Et s'il fallait évoquer tout entière cette ardente peinture du coloriste passionné, qui écrase la femmelette de M. Cabanel, ce ne serait pas généreux. M. Cabanel n'a pas relu cette poésie enivrante qui

a les senteurs de la myrrhe, les parfums de l'aspic, du safran, de la canne odorante et du cinamome, avec toutes sortes d'arbres d'encens, depuis le cèdre et l'aloës jusqu'aux aromes les plus suaves du Liban.

Dans cette nature gigantesque de coloration et de chair frémissante, est-ce que la femme ne s'élevait pas de taille et de corps au diapason de toutes les puissances de ce roi rêveur du grand et du beau ? Comme le vieux tailleur de pierre Buonaroti, ne plaçait-il pas, ce roi vigoureux, son idéal dans la force et la majesté ? Le joli et le gracieux ne suffisaient pas à ce tempérament de feu ; à peine si la vénus de Milo eût eu le don d'attirer cette vue blasée !

A peine les tons de Rubens et de Titien colorantles sybilles de Michel-Ange eussent-ils pu, avec toutes les richesses d'Ophir et les aromes d'Enggadi, éveiller une sensation chez ce chantre de la Sulamite !

Assurément la tête de votre sultane est belle et passionnée, rendons-lui cette justice ! C'est une fort belle tête d'expression, animée d'une ardeur très-vive, il y aurait injustice à ne le point reconnaître ; mais pourquoi, grand Dieu ! avoir étriqué un aussi vaste sujet dans un cadre aussi restreint, et nous avoir donné la Sulamite à peine grande comme nature ?

— Avouez que ce joli corps, cette pose de sultane, ce bras arqué avec grâce, mais l'autre sans effet se perdant avec le ton de la poitrine, ces jambes grêles et ces hanches faibles loin d'avoir l'enceinte rêvée de Salomon ; avouez que tout cela nous donne une mesquine idée du Cantique des Cantiques, dont la poésie n'est pas descendue sur votre palette agréable.

A peine vous êtes-vous tenu dans les vibrations

de votre école propre et soignée, qui a peur de la puissance musculaire, et de la lave bouillante de la coloration qui brûle la toile et la fait vivre. Il faudrait des Michel-Ange, des Rubens, des Titien et des Tintoret pour interpréter Salomon. Certes, Régnault promettait à son début ! Son pinceau eût pu tenter l'aventure ! Delacroix surtout était assez poëte et assez coloriste pour aborder le sensualisme oriental qui ne sied pas à votre éclectisme sage et mesuré. Toutefois, rendons encore justice à l'expression sentie de vos têtes, expression qui reste et vibre dans la mémoire, aussi bien celle d'Absalon que celle de votre grêle Sulamite.

La critique intransigeante accusera encore votre expression d'être stéréotypée et clichée sur un moule d'école, sur un type contrôlé des concours d'expression, qu'on ne doit ni dépasser, ni restreindre, et assurément les Tintoret, Rubens, Delacroix et Régnault n'eussent point obéi aux règles scolaires de l'expression de concours. Ne demandons pas à votre tempérament plus qu'il ne peut donner, et contentons-nous de votre forme expressive qui reste gravée en notre mémoire. C'est encore le plus beau côté de votre talent net, propre et équilibré.

Rendons également justice au portrait distingué de Mme la vicomtesse de L... S'il n'est pas un de vos meilleurs, il reste encore dans cette voie soignée et dans ce style aristocratique de pose et de tenue qui caractérise votre haute clientèle.

M. BOUGUEREAU.

M. *Bouguereau* continue sa voie d'exécution plastique avec un fini et une propreté à outrance. Sa Pietà inspirée du sentiment byzantin, rappelle pour la composition les Cimabüe, Giotto, Girlandajo et Michel-Ange, sauf la naïveté et la foi des

primitifs. Toutefois, rendons à M. Bouguereau cette justice, que la tête de la *Mater dolorosa* a une expression sentie de douleur poignante. Toute la scène, savamment groupée, se tient bien, et les anges des douleurs remplissent et équilibrent avec harmonie les côtés de cette toile importante. Malheureusement, la tête du Christ, soit par son raccourci ou le choix du type, ne répond pas à celle de la Vierge, dont l'orbite cave et rouge de larmes et le ton d'ombre voilant ses nobles traits sont d'un effet on ne peut plus dramatique. Avec l'érudition et le goût qui caractérisent le talent de M. Bouguereau, on se demande comment il n'a pas été plus heureux ni plus élevé dans le type du Sauveur. Car M. Bouguereau n'a pas, comme M. Bonnat, l'excuse légitime de soutenir une thèse admissible, je veux dire le Dieu fait homme, le Christ humain personnifiant les classes souffrantes, l'humanité pauvre, dont le corps est émacié, flétri par les privations et la misère ; non, M. Bouguereau n'est pas dans cette voie philosophique et rationaliste de l'école positiviste et réaliste. M. Bouguereau est orthodoxe, et ne dépasse pas le dogme de la révélation, il croirait être réfractaire à la croyance, à la foi, s'il en outrepassait d'un iota la légende acquise et reçue.

Dans cette toile admirable de style et de composition pour ainsi dire officielle et consacrée par les grands maîtres, ne cherchons pas le côté souffrant et divin du Moralès, la naïveté séraphique du Fra-Angelico, l'élévation du Sanzio ; non, M. Bouguereau s'est plutôt inspiré de l'école Byzantine et de la Pietà de Michel-Ange. Il s'est appliqué à rendre sobrement et avec l'équilibre et la mesure de son style d'école cette scène dramatique si difficile et si étrangère à notre époque rationaliste et positive.

Toutefois, comme l'idéalité surnaturelle et toutes les aspirations divines ont des points de contact avec la pitié, la sensibilité qui fouille les replis de l'âme et du cœur, on peut rendre cette justice à Eugène Delacroix qu'il était encore le poëte prédestiné, le grand peintre à l'âme déchirée pour la pitié, à la fibre assez vibrante de sensibilité pour frapper l'écho de la nôtre. Oui, malgré les lacunes de ce talent de verve et de couleur, M. Delacroix était un vrai peintre religieux, tandis que Ingres son antagoniste était païen, olympien, grec pur, et Flandrin mystique. Si Rembrandt et Prudhon sont chrétiens, comme Delacroix par l'effet et la terreur, ils ont de moins la pitié qui est la note de Delacroix. Si nous revenons maintenant au novateur Bonnat dont l'interprétation toute moderne ouvre une voie nouvelle, l'observateur se convaincra facilement de la rigidité de nos prémisses et de nos conclusions.

Oui, M. Bouguereau, avec son admirable talent et son érudition, est un byzantin complet et savant au delà des limites. Je veux dire qu'il pousse la science plastique jusqu'au précieux et au fini général sans aucun sacrifice. Son exécution est d'un soin laborieux trop général, qui fait ressembler sa peinture à de l'ivoire ou de la porcelaine. Il est à côté du sens du mot de N. Poussin : « Il ne faut rien négliger ». Mais le Poussin n'a pas voulu dire qu'il fallait soigner tout également. Cette sentence magistrale ne signifie pas qu'il faille négliger certains sacrifices ; au contraire, ne rien négliger consiste à affirmer qu'il ne faut pas plus négliger les plans et les sacrifices que l'expression, le caractère et l'effet.

Il arrive qu'avec une aussi robuste volonté que celle de M. Bouguereau, sa facture, trop voulue, trop faite, tombe dans le Denner et dans Degoffe.

Eh bien, tel n'est pas le but de l'art ; son horizon est plus large, son inspiration doit tendre à l'application de la règle d'Aristote : « Amour, terreur et pitié ». Les plus grands poëtes et les plus grands peintres sont ceux qui interprètent le plus vivement ces règles primordiales et immuables des deux jumelles éternellement liées : la peinture et la poésie.

Si nous nous permettons cette dissertation sur le beau talent de M. Bouguereau, c'est parce que, avec des moyens aussi puissants, il nous semble que cet artiste éminent peut beaucoup sur la direction de l'ère nouvelle où l'art doit infailliblement entrer.

Le portrait de Mme B.... est tout bonnement un chef-d'œuvre d'exécution simple et vraie. — Il est impossible de pousser plus loin l'art de peindre et de copier la nature. Cette bonne, belle et honnête figure bourgeoise, cette pose naturelle de mains, ces étoffes : tout dans cette œuvre est remarquable et pris sur le fait. C'est la nature.

M. SYLVESTRE (JOSPH-NOEL)

M. Sylvestre (Joseph-Noël).— Il faut rendre cette justice à M. Cabanel, qu'il a le don de faire des élèves-maîtres, tels que les B. Constant, M. Lematte, et surtout M. Sylvestre. Ce peintre vigoureux est un des plus robustes de ce Salon plein de promesses. Sa « Locuste essayant en présence de Néron le poison préparé pour Britannicus » est une œuvre hors ligne. Si l'effet de cette forte toile dramatique n'était point un peu trop confus, trop noir, on pourrait affirmer que ce tableau est peut-être le meilleur de l'Exposition. A coup sûr, il est un des plus forts, des plus serrés de dessin et de modelé.

Toutefois, si la figure de l'esclave est réussie complètement d'expression et d'un beau mouve-

ment dramatique, d'un modelé vigoureux, je trouve que cet athlète est vraiment complaisant de mourir avec tant de grâce, le turban jaune coquettement noué autour du front, de mourir sans passer sa fureur et vendre chèrement sa vie à ce scélérat d'empereur et à la criminelle Locuste.

Ah! n'était l'histoire implacable, comme j'aimerais à voir ce malheureux esclave se lever en vengeur, en Spartacus plein de colère, et saisir à la gorge ses deux empoisonneurs, comme j'aimerais à le voir entrer ses poignes et ses serres d'acier dans le col des deux scélérats et les étrangler à cœur-joie!... Il est vrai qu'ils sont bien pacifiques, et bien calmes aux premières loges de cet empoisonnement officiel. En vérité, mourir pour mourir, les malheureuses victimes du bon plaisir d'un monstre n'avaient ni le sentiment de leur conservation ni de leur dignité, pour finir si complaisamment leur vie dans les transes épouvantables de ces poisons foudroyants ! — Nous regrettons que l'ensemble du tableau ne réponde pas à cette figure. Malgré le noir et la confusion de la Locuste et de Néron, l'esclave est une œuvre si magistrale et si largement peinte qu'on peut, sans hésiter, la présenter comme la plus solide et la plus complète. Je ne serais point étonné qu'elle eût la médaille d'honneur. Espérons que M. Sylvestre continuera à nous donner l'an prochain une autre œuvre aussi forte, et il pourra tenir la tête de la peinture historique large.

M. GÉROME (JEAN-LÉON).

M. Gérome (Jean-Léon), membre de l'Institut. — Notre illustre et infatigable camarade ne chôme jamais, et va toujours au loin conquérir le pittoresque, le joli, le terrible ; il nous le rapporte palpitant de couleur vraie et locale.

Remarquez ce Santon à la porte d'une mosquée. Voyez ce cannibale, cette brute, la bouche, que dis-je? la gueule ouverte, suintant le crime et la bestialité. — Est-ce lui qui a imprimé sa griffe ensanglantée sur le mur de la mosquée? Je n'en doute pas, car chez cette bête féroce, tous les instincts de l'hyène et du chat tigre se lisent sur cette figure fanatique de religieux béat de Mahomet. Cette œuvre est une des plus remarquables à ajouter au riche répertoire de l'auteur.

Le hideux cannibale est peint de main de maître; comme solidité plastique et anatomique, cette petite figure est un chef-d'œuvre de vérité, tant l'art a rendu la nature! — Nous la préférons, cette œuvre hors ligne, aux « femmes au bain », où le pinceau fin et délicat du maître s'assouplit jusqu'à la mièvrerie, à la miniature. Nous aimons mieux Gérome puissant et musclé que joli et mièvre, et nous renvoyons à l'Annuaire 1875.

M. LEMATTE (JACQUES-FRANÇOIS-FERNAND).

M. Lematte (Jacques-François-Fernand). Encore un élève de M. Cabanel qui avertit son maître de bien se tenir, car il lui marche sur les talons et est tout près de l'égaler. « Oreste et les furies » est une excellente composition dans le haut style de l'école, c'est vrai; mais elle n'en est pas moins un tableau puissant, d'une composition de style pouvant rivaliser avec les meilleures créations du genre de la grande école Française.

M. Lematte, tout en serrant de près son maître, n'oublie pas non plus Pierre Guérin, Girodet, Gros, dont il se rapproche avec bonheur. Quant aux maîtres Picot, Blondel, Abel de Pujol, il les égale assurément et souvent les dépasse dans l'ensemble et les morceaux d'exécution. Les groupes se tiennent bien, ainsi que les lignes. Oreste,

étendu sur sa couche grecque, est dans une pose à mouvement dramatique plein d'élan et de terreur ; il repousse de l'autre main les spectres menaçants des Furies qui viennent l'assaillir avec acharnement. Il se voile le front et la vue à l'aspect de ces monstres terribles, créations d'Œschyle, Euripide et Sophocle, et qu'a rajeunies Shakespeare. M. Lematte a fait là une œuvre remarquable ; malheureusement elle est mal éclairée et manque une partie de son effet, qui doit être moins noir qu'il paraît. Dans ce coin du salon carré, ce tableau perd beaucoup. C'est un préjudice à l'auteur.

Le portrait de M. A. Lange ne pouvait également manquer de réaliser les qualités du talent de ce maître.

PUVIS DE CHAVANNES.

M. Puvis de Chavannes. — « Dès son âge le plus tendre, sainte Geneviève donna les marques d'une piété ardente. Sans cesse en prière, elle était un sujet de surprise et d'admiration pour tous ceux qui la voyaient. » (Pour l'église Sainte-Geneviève-Panthéon.)

Cette composition est certainement bonne et heureuse, comme tout ce qui sort du cerveau de ce peintre original. Mais nous voudrions voir les chairs plus faites, plus modelées et d'un ton moins brique. La fresque, la peinture murale n'excluent pas, ce nous semble, le charme et la recherche de la couleur : à Venise, à Florence, à Naples et à Rome, les coloristes nous donnent gain de cause. M. Puvis de Chavannes a des gris fins et des tons argentés qui prouvent son aptitude de coloriste ; pourquoi ne s'y livre-t-il pas avec autant d'ardeur qu'à la conquête du style et de la tournure ? Talent et originalité obligent. Nous

l'y engageons d'autant plus vivement que le carton de sa sainte Geneviève n'a plus besoin que de ce riche complément : la couleur.

« Saint Germain d'Auxerre et saint Loup se rendent en Angleterre en 429, pour combattre l'hérésie des pelasgiens et arrivent à Nanterre. Dans la foule accourue à leur rencontre, saint Germain distingue une enfant marquée pour lui par le sceau divin. Il l'interroge et prédit à ses parents les hautes destinées de sainte Geneviève, la patronne de Paris. »

Dans ce carton, l'auteur rappelle sa première et bonne manière du début que nous avions saluée comme l'aurore d'un talent de chercheur de style et de grande tournure. A la bonne heure ! nous retrouvons là le grand chercheur de peinture monumentale et décorative. Malheureusement peut-être la fresque murale large, il est vrai, mais trop lâchée de modelé, viendra, nous le craignons, effacer la puissance monumentale de ce beau carton.

M. ROLL (ALFRED-PHILIPPE).

M. Roll (Alfred-Philippe). — Ce peintre éminent tient et au delà, comme nous l'espérions l'an passé, les promesses de son talent. Nous lui avions prédit une médaille, et notre prédiction s'est accomplie.

Autant « Halte-là ! » était une œuvre crâne à la Géricault et, à côté du patriotisme pur, avait un élan de vigueur et de génie, autant « la Chasseresse » de cette année est une évolution vers la couleur et l'effet magique de lumière qui manquait à ce talent énergique et de grande promesse.

« La Chasseresse » est une belle Diane nue campée énergiquement sur une cavale blanche

dont les naseaux fument, dont l'œil étincelle d'effroi devant un jaguar attaqué par la meute des levriers à grande tournure. La splendide chasseresse sourit avec placidité et brandit un poignard de sa main superbe.

Cette œuvre, qui procède un peu trop de Pils et de Baudry, est vraiment remarquable. Peut-être rappelle-t-elle un peu trop celles des pendantifs de l'escalier de l'Opéra. Nous aimerions toutefois plus d'éclat sur la robe d'or et tachetée du tigre ou du jaguar. Malgré cette lacune, cette œuvre est une éclatante évolution dans le talent de M. Roll. Le coloriste brun, le peintre d'effet musculeux et énergique à la Géricault, a voulu et il a réussi à donner une note d'éclat. Courage, salut et bravo à ce maître nouveau au talent souple aussi énergique que délicat et vibrant d'éclat !

Son magnifique portrait de M. *** est un des meilleurs du Salon ; il est solide et puissant ; c'est de la forte peinture de maître.

M. LAURENS (JEAN-PAUL).

M. Laurens (Jean-Paul) continue sa voie dramatique avec un succès ascendant. On est saisi d'effroi devant la scène suivante : François de Borgia fut chargé par l'empereur Charles-Quint d'accompagner à Grenade le corps de l'impératrice Isabelle. Après la solennité des funérailles, il fit ouvrir le cercueil, afin de reconnaître le cadavre de sa souveraine défunte. — A la vue de ce visage, autrefois plein d'attraits, à présent défiguré, François Borgia, qui s'est découvert avec respect, recule d'effroi devant les ravages de la mort.

Cette scène est savamment composée. Le prélat au premier plan la domine de sa haute stature, de son bonnet blanc d'évêque et de sa crosse d'où descendent les lignes de l'érudit compositeur, non-

seulement sur le cortége clérical groupé près de lui, mais sur celui des dames et personnages accompagnant F. Borgia, jusqu'au foyer principal, au cadavre de l'impératrice Isabelle.

Ces beaux et nobles traits, naguère pleins de vie et animés d'une éclatante couleur, sont livides et verts ; ces lèvres sont violettes, ces orbites sont caves, et l'œil terne est voilé ; il ne verra plus celui qu'elle a aimé. Ce drame éclairé par un cierge est d'un effet saisissant, et en progrès sur l'excommunication et l'interdit « de l'an dernier. »

DE VRIENDT (JULIAAN).

De Vriendt (Juliaan). Cet artiste belge a un vrai talent dramatique qui pense, remue et fait vivre la toile. Jugez-en par : « La justice de Baudouin-à-la-Hache ». Baudouin XII, comte de Flandre, fut appelé Baudouin-à-la-Hache, à cause de sa sévère justice, et parce qu'il portait toujours à la main une petite hache en signe de répression. Voulant mettre fin aux violences exercées par les nobles, il fit, aussitôt après son inauguration, jurer la paix publique aux barons réunis. Quelques seigneurs néanmoins continuèrent leurs violences. Justicier inflexible, Baudouin parcourait les villes et les campagnes, écoutant les plaintes du moindre manant et punissant les coupables, quel que fût leur rang. » (Histoire de Flandre et biographie nationale.)

Voilà un saint Louis qui n'y allait pas de main morte. — Il est assis sur un siége élevé au milieu de son Conseil ; un noble, les mains liées derrière le dos, lui est amené. Ce seigneur de haute stature aura sans doute pillé et violé, car deux pauvres paysans ou manants le montrent à Baudouin à la hache, avec des gestes de vengeance et de mort. Baudouin crispe sa hachette avec un sang-froid

et une décision terribles. Le seigneur arrogant et d'un air de défi semble dire à Baudouin : « Frappe, si tu l'oses ! » Mais Baudouin lui prouvera qu'il est prêt à venger les manants insultés. Ce seigneur, à la tournure d'un Bocage ou d'un Mélingue, a une fière attitude ; les groupes sont bien tenus, le drame est vigoureux. C'est une excellente page qui prouve une fois de plus la force de l'école Belge.

BENNER (JEAN).

M. Jean Benner nous représente sur une grande toile des « Athéniennes surprises par des Pélasges de Lemnos ». Cette autre page historique ne manque pas d'avenir, ni même d'un beau présent d'artiste sérieux attaquant d'immenses difficultés, les *nus* des Michel-Ange et des David. — Oui, M. Benner est brave et énergique, il a du mouvement, de la vie, de la force ; c'est un peintre né et de grande race. — Quoique ce début (car je crois que c'est un début) ne soit pas sans reproche et pèche un peu par le style, il y a là une forte étude qui promet, une audace à encourager.

Voyez ces deux barques chargées des deux sexes se livrant à un pugilat nautique. Les mouvements sont naturels, et ces mœurs grecques racontées par Hérodote nous prouvent que cette triste civilisation n'avait rien de plus aimable que celle où les Sabines furent enlevées par les Romains. — M. Jean Benner fera bien de se rappeler le style de David, il ne peut qu'y gagner. — Dans tous les cas, félicitons-le sur cette bonne étude, où les figures grandeur nature annoncent de brillants succès.

BERTHON (NICOLAS).

M. Berthon (Nicolas) est en progrès sur les

années précédentes. Son dessin est plus serré, sa couleur et son effet sont plus étudiés et plus solides.

Ses paysannes du marais, aux environs de Maringue (Puy-de-Dôme) et « Braïaude », près de Riom (Puy-de-Dôme), sont des études d'un ton local et de costumes vrais. — Courage à ce consciencieux coloriste qui va chercher sur place le pittoresque : il a conquis depuis plusieurs années son rang mérité parmi les artistes de valeur.

M. DELAUNAY (JULES-ELIE).

M. Delaunay (Jules-Elie) est un peintre d'histoire distingué qui est loin d'avoir démérité, cette année. — Mais cherchons la cause pour laquelle la foule n'est point saisie et arrêtée par son « Ixion précipité dans les Enfers ». Pourtant le voilà attaché par les membres, le malheureux ! le voilà lié avec des serpents sur une roue qui tourne sans cesse. Le drame est rendu dans toutes les règles voulues de la terreur. Quant à moi, j'ai été saisi plusieurs fois et arrêté par l'aspect effrayant de ce malheureux condamné à l'éternelle roue infernale, par ce symbole du malheur sempiternel de l'homme couché sur la roue de l'adversité.

Remarquez ce corps plié et ensanglanté, cette face livide et hurlante de souffrance ravivée à chaque tour de roue, ces membres endoloris par les liens des reptiles. Tout dans cette composition magistrale révèle la touche et la pensée d'un maître de haute école, et plus robuste dans cette création dramatique que dans bien d'autres.

Le portrait de M. B... par le même peintre éminent nous prouve une fois de plus que le peintre d'histoire ne déroge jamais en faisant des portraits de style et qui pensent. Que M. Delaunay reçoive nos hommages dus au vrai et solide talent.

Quoique cet artiste n'envoie pas sa notice, n'oublions pas son magnifique tableau des pestiférés au Luxembourg. Les anges exterminateurs qui frappent et enfoncent la porte du temple maudit sont dramatiques au superlatif.

DETAILLE (EDOUARD).

Sans procéder par ordre ni ensemble du genre militaire, parlons d'un grand artiste.

M. Detaille (Edouard) marche de progrès en progrès; aussi le public s'empresse-t-il de faire queue devant son tableau, qui est littéralement inabordable, tant la foule se presse devant cette œuvre hors ligne de vérité et de couleur locale.

« En reconnaissance. » C'est un bataillon de chasseurs à pied, envoyés en reconnaissance, qui occupe un village où vient d'avoir lieu un engagement de cavalerie.

Le bataillon ne paraît pas tout entier : ce sont quelques éclaireurs précédés d'un petit paysan en blouse et sabots, qui indique de l'index l'endroit où se cachent sans doute des uhlans ; il ne faut pas oublier que l'un de ces uhlans vient d'être fusillé et est tombé mort désarçonné sous son cheval mourant aussi. — Le sergent des chasseurs à pied qui vient de se distinguer par cette balle meurtrière semble dire à ses soldats : « Voici la manière de se servir du chassepot ! à votre tour ! » Ce fier à bras a l'air d'un troupier satisfait de son adresse, et ses camarades de poignard et de sabre s'apprêtent à l'imiter. — Au second plan et au milieu, voyez le corps d'éclaireurs qui s'avancent prudemment conduits par le gamin patriote ; sur le premier plan, le cadavre du Prussien mort, et à gauche un autre Prussien blessé qui tient son bras cassé et rappelle le pioupiou d'Horace Vernet (à la barrière de Clichy du général Moncey). Ce bon tableau dans un ordre

épisodique et d'esquisse, moins expressif que le drame de Neuville, pourrait néanmoins servir de pendant aux dernières cartouches, autre page patriotique qui brûle la toile.

Honneur donc à M. Detaille : c'est de la bonne et vraie peinture patriotique.

M. BACHEREAU (VICTOR).

M. Bachereau (Victor) a un réel succès dans « la chambre de la Reine le 6 octobre 1789 » Les brigands s'élancent, traversent la grille qui était restée ouverte, montent dans un escalier qu'ils trouvent libre, et sont enfin arrêtés par deux gardes du corps. L'un de ces généreux serviteurs était Miomandre. « Sauvez la Reine ! » s'écrie-t-il. Ce cri est entendu et la Reine se sauve, tremblante, auprès du Roi. Tandis qu'elle s'enfuit, les brigands se précipitent, trouvent la couche royale abandonnée et veulent pénétrer au delà ; mais ils sont arrêtés par les gardes du corps. » (Thiers, Histoire de de la révolution française.) — La réduction de ce grand drame historique sur une toile de 40 à 50 a permis à ce peintre distingué la perspective de la chambre et du palais de la Reine. La foule ivre de sang et de vengeance se rue à flots pressés par la porte d'entrée à droite, tandis que les fidèles et courageux serviteurs barrent le passage et ont le temps d'avertir la Reine par le cri de dévouement: « Sauvez la Reine ! »

Ce drame historique, malgré sa réduction fâcheuse, est largement traité avec toute la couleur locale. C'est un véritable succès dont nous félicitons M. Bachereau, mais nous lui demandons pourquoi il sacrifie les personnages à la perspective et à l'espace de la question de lieu. C'est une erreur qui fait tomber dans l'esquisse et l'anecdote. M. Bachereau a trop de composition et de talent pour

ne point aborder la grande figure et l'expression. Succès oblige !

MONCHABLON (XAVIER-ALPHONSE).

M. Monchablon (Xavier-Alphonse) a droit non-seulement à notre estime, mais encore à nos éloges sincères, cette année, avec sa composition gigantesque de Jeanne d'Arc.

« Je leur disais : Entrez-là hardiment, et j'entrais la première... » En effet, l'héroïne cuirassée » bottée, serre de l'éperon les flancs de son cheval de bataille et entre la première dans Orléans, suivie de Lahire, Dunoy, Xaintrailles et de tous les héros enflammés par l'ardeur belliqueuse de la pucelle. Ah ! que ne l'avons-nous eue dans notre France dégénérée, corrompue par vingt-deux ans de césarisme abrutissant : peut-être aurait-elle galvanisé le patriotisme à l'état de cadavre !

Cette grande épopée fait honneur au pinceau de M. Monchablon, ainsi que son remarquable portrait de M. le vicomte de C.... peint solidement dans la pâte, de véritable main de maître.

DE LABOULAYE (PAUL).

M. Paul de Laboulaye. Voici une bonne composition de poésie un peu réaliste et tirée du : Valpurgisnacht de Goëthe

> Tous à la fois d'un même vol,
> En tournoyant rasez le sol
> Et courbez au loin les bruyères
> Sous vos escadrons de sorcières.

Cette ronde de sabbat est pleine de vie et de fantastique. Ces figures tiers nature et rendues avec la réalité et l'étude consciencieuse du modèle, volent en tourbillons dans l'espace, je ne sais sur quel Broken effrayant.

M. Laboulaye est-il ou non fils du professeur du

collège de France? Nous l'ignorons; mais ce que je sais, c'est qu'il se révèle bon peintre.

HILLEMACHER (EUGÈNE-ERNEST).

M. Hillemacher (Eugène-Ernest) est un des meilleurs élèves du bon et grand maître Léon Cogniet. — L'entrée des Turcs dans l'église de Sainte-Sophie, lors de la prise de Constantinople, en 1453, est un excellent tableau. Les fuyards repoussés du port se portent à l'église Sainte-Sophie, y entrent pêle-mêle, hommes, femmes, vieillards, enfants, moines et religieuses. Ils attendaient là, mais en vain, l'apparition de l'ange qui, suivant une prophétie, devait descendre du ciel au moment où les infidèles s'avanceraient vers la colonne de Constantin le Grand.

Cet épisode de l'histoire du Bas-Empire par Lebeau est on ne peut plus fidèlement rendu. Cette foule de victimes, que menace déjà le cimeterre du Musulman féroce, a beau se ruer vers l'autel, le prélat a beau lever au ciel ses mains suppliantes, l'ange prophétisé n'apparaît pas, il ne vole nullement au secours de ces croyants abusés; et déjà le massacre commence à droite, à l'entrée de l'église.

Le pêle-mêle de cette scène d'horreur est mené avec une verve et une vérité saisissantes; les groupes de fuyards se tiennent on ne peut plus serrés, la terreur est partout. — Toutefois, nous voudrions voir dans cette exécution un peu plus de muscle et de nerf; il y a des parties même au premier plan qui sentent l'esquisse. Nous voudrions voir également un effet plus décidé au moyen de sacrifices nécessaires.

M. Hillemacher sait tout cela mieux que nous; c'est que le temps lui a évidemment fait défaut. En somme, ce drame donne une idée du fanatisme religieux: c'est un crime horrible.

GENDRON (AUGUSTE).

M. Gendron (Auguste) rentre dans sa composition poétique et rappelle sa belle manière, son style élevé.

Le tribut d'Athènes au Minotaure est l'envoi, chaque année, en Crète, de sept jeunes filles destinées à être dévorées par ce monstre fabuleux. — Sous ce symbole du paganisme grec, n'y avait-il pas plutôt quelque bonne scélératesse ou tyrannie s'en prenant à la grâce, à la beauté ? C'est fort probable. Et n'était-ce point plutôt le parc aux cerfs de quelque ancien Soulouque grec blasé, et rafraîchissant ou plutôt rallumant des passions éteintes dans l'ardeur du crime et de la variété ? Car il ne manquait à ce Minotaure, chaque année, que sept Athéniennes des plus jeunes et des plus belles.

Celles de M. Gendron sont telles ; mais elles n'ont pas l'air de se douter de la mort promise ; elles paraissent tout bonnement émues, mélancoliques, prennent des airs penchés, et semblent vraiment trop résignées.

Malgré ce contre-sens au sujet du tableau, il n'en est pas moins un des meilleurs de M. Gendron, qui est essentiellement poëte. Cette âme douce, dont nous avons scruté quelques plis dans notre annuaire de 1875, est douée des cordes les plus suaves : c'est une lyre vibrant à tous les échos de la grâce, de la forme et de l'amour. Toutes les poésies éthérées chantent en chœur dans l'œuvre de ce joli peintre grec et renaissance. Peut-être même est-il plus florentin que grec. Mais il n'en est pas moins un vrai poëte.

GERVEX (HENRI).

M. Gervex (Henri). Quoique les médailles ou timbales n'aient pour nous qu'un médiocre intérêt,

parce que la plupart du temps elles sont données par la camaraderie (voir la légende des refusés), nous avions, l'an passé (annuaire 1875), prédit une médaille à M. Gervex pour sa poétique toile : Diane et Endymion. — Nous ignorons si notre prédiction s'est accomplie.

Dans tous les cas, « Dans les bois » est une trop belle et trop heureuse figure bien peinte et remplie de charme pour ne point persévérer dans nos éloges sincères.

M. Gervex est un coloriste gras et fin, tombant peut-être un peu dans le vert et le morbide. N'importe, sa couleur séduit, capte la vue par une originalité tranchée.

L'œil aime à se reposer sur ces belles chairs plantureuses largement peintes. C'est frais, jeune et solide comme le passage de la puberté à la jeunesse, à la vie exubérante.

Cette figure nous a paru en progrès sur celles de l'an dernier.

Mais où nous devons saluer un bel avenir, et une voie nouvelle remplie de succès pour M. Gervex, c'est dans « L'autopsie à l'Hôtel-Dieu ».

Dans cette œuvre importante, M. Gervex s'est surpassé. Les carabins vivent, dissèquent, écoutent la leçon d'un Broca ou d'un Clément, et semblent en profiter avec l'amour de la science qui caractérise ces utiles chercheurs. Rien de plus vrai que cette scène arrosée d'une belle lumière d'en haut. Aussi les têtes tournent sans lignes de dessin : c'est de la ronde bosse de chair tournant dans un bain de lumière. — Ce n'est pas du clair-obscur comme chez Rembrandt, c'est du plein air ambiant.

Il y a une tête blonde ardente qui est un chef-d'œuvre, ou plutôt qui est la nature prise sur le fait.

Un de nos amis, le savant M. de T..., nous disait que M. Bonnat avait pris et fait clouer les pieds et les mains d'un sujet ou cadavre pour faire son Christ vrai, humain et réel. — Nous n'en croyons rien, d'abord parce que le sang noir du cadavre n'aurait pu donner les beaux tons roses que nous avons admirés dans l'œuvre du grand peintre ; ensuite, parce qu'à la clinique, ou à Clamart, il eût eu de la peine à pouvoir faire cette étude.

Mais pour M. Gervex, c'est différent, la vérité locale y est, je reconnais la nature prise et peinte directement dans une salle de la clinique, où devrait rentrer et s'accrocher cette œuvre importante.

Honneur à son auteur, qui ne peut manquer, dans cette voie de peinture utile et enseignante, d'obtenir un véritable triomphe.

HERMANS (CHARLES).

M. Hermans (Charles). Dans le même ordre d'idées utiles et moralisantes, M. Hermans nous donne « A l'aube ». Scène de la vie parisienne qui est une satire décochée à l'adresse des gandins, crevés ou gommeux qui, tous les ans, au carnaval, font les beaux jours de Bullier, du Skating-ring ou de l'Opéra. Je veux parler de la sortie des bals publics, de cette fameuse et historique descente de la Courtille, mœurs ignobles que nos institutions républicaines conspuent et ont l'espoir de remplacer par l'amour de l'étude et les plaisirs de l'intelligence.

En attendant, racontons la belle et bonne leçon morale donnée par M. Hermans : Il est cinq heures du matin, un artisan, honnête père de famille, part pour sa journée avec ses enfants, une belle et honnête Jenny, une couturière ou fleuriste sans doute, puis son jeune gamin, apprenti ébéniste sans doute aussi.

Quel spectacle dégoûtant vient s'offrir à la vue de ce père puritain qui veille avec amour sur la moralité de ses enfants !

La cohue des balochards et des cocottes, ivres la plupart, commence à sortir de l'Opéra ou plutôt des cabinets particuliers où ont été sablés le clicot et savourés le foie gras et la truffe, et voici un gommeux idiot, ébêté de débauche et d'ivresse, disputé par deux drôlesses également ivres. Ces lorettes ou cocottes, ruisselantes de diamants, de riches toilettes, de fourrures et sorties de bal, peuvent à peine se tenir, mais encore assez pour vouloir entraîner, chacune de son côté, la proie stupide, le ponte qui a payé l'orgie.

Et lui, ce hideux crevé ou gommeux, le chapeau tombant sur l'occiput, le rire bête, l'œil éteint, la bouche empâtée d'ébriété bachique, d'ignoble soulographie, dirait la langue verte, ce type repoussant de cynisme et de dépravation immorale, veut rire, veut balbutier, et ne sait de quel côté et à laquelle donner la pomme. Ce Pâris et ces Vénus de Breda-street font lever le cœur.

Aussi, l'artisan honnête jette un regard sur ses jeunes enfants et a l'air de leur dire : « Voyez bien ces infamies, pour n'y pas verser, pour en avoir horreur et dégoût. L'avenir social est avec nous et non point avec ces turpitudes.

Puis la sortie continue et les groupes dépravés montent en fiacre pour aller se coucher quand l'honnêteté va au travail. »

M. Hermans a frappé juste, et nous l'applaudissons sincèrement. Sans vouloir faire de la popularité malsaine, ni élever une classe au détriment d'une autre, car nous désapprouvons les turpitudes et décadences partout où elles dégradent notre espèce, certes ! la classe ouvrière n'est pas plus un type de prix Montyon que toute autre, mais,

dans tous les cas, elle a quelquefois pour excuse les privations, surtout l'ignorance et le manque d'éducation première. Aussi, nous approuvons très-fort la loi sur l'ivresse, dont nous voudrions l'application, et l'impôt sur les alcools. Mais pourquoi ne frappe-t-il pas également les vins fins et capiteux ?

Pourquoi l'ivresse n'est-elle pas tout aussi bien punie chez l'homme aisé, le futur membre des classes dirigeantes, que chez l'homme de peine ? Est-ce que ces deux abrutis par l'ivresse ne sont point aussi coupables l'un que l'autre ?

Et bien non, le plus coupable est l'homme bien élevé, qui a eu la faveur de la fortune et de l'instruction.

Celui-là est cent fois plus coupable et mérite les rigueurs de la loi tout autant et plus que l'autre.

Pour prévenir ces décadences honteuses, nous n'avons que l'instruction et l'éducation obligatoires, les bibliothèques populaires, et la ligue de l'enseignement. Nous espérons qu'avec ces moyens régénérateurs, des institutions sages et sévères, dans quelques générations, avec l'ordre, le crédit, l'épargne et le respect de la loi, nous arriverons à sortir de ce bourbier de misère, d'ignorance et de dissolution, que nous a légué l'empire corrupteur.

— Voyez jusqu'où nous entraîne un tableau ! Qu'on vienne nous dire après, que la peinture n'est point un enseignement ! C'en est un et des meilleurs !

FEYEN-PERRIN.

M. *Feyen-Perrin* (*François-Nicolas-Augustin*).
« Les pêcheuses cancalaises. »

Les hommes sont partis : sur le bord de la mer,
Jusqu'à l'heure où viendront s'y pencher les étoiles,
Les femmes resteront ; leurs doigts tissent les toiles,
Mais leur rêve, tantôt charmant, tantôt amer,
Suit dans l'azur profond l'aile blanche des voiles.

Cette fraîche et pure poésie respire à pleins poumons dans les jeunes femmes peintes par M. Feyen-Perrin. Elles sont assises avec des poses simples mais remplies de caractère noble et élevé. Elles sont comprises comme par le génie de George-Sand, ou avec le style puissant d'un Milet, et surtout d'un Victor Hugo.

M. Feyen-Perrin est observateur-poëte et moraliste ; il se penche, comme tous les nobles fronts, sur les grands problèmes sociaux. — Il y a une émotion honnête et pure dans cette réunion inquiète, où les drames de la mer émeuvent à l'avance les cœurs chauds de ces mâles épouses. Ce bon tableau restera comme une poésie sociale à étudier.

Le portrait de notre jeune et illustre confrère Alphonse Daudet est sans contredit un des meilleurs et des plus solides du Salon ; cette jeune tête, en proie déjà au délirium tremens de la création, semble méditer un pendant à Fromon et Risler ; oui, il y a dans ce front déjà labouré et fatigué par les veilles l'aspect d'un observateur, d'un poëte sur lequel Dieu a mis son signe ; il y a dans les yeux voilés de fatigue et de mélancolie, malgré le velouté de la jeunesse, un éclair de poésie suave et tendre qui nous rappelle ses jolies poésies dites au cénacle de notre vieil ami Eugène Loudun. En somme, cette belle tête est brossée et largement peinte dans le style puissant du fameux portrait de Courbet peint par lui-même, avec cette différence que le peintre d'Ornans avait la placidité du fumeur à la pipe culottée, et l'air béat de sableur du bon bock, tandis qu'Alphonse Daudet est tendre, mélancolique et dévoré par les exigences de la muse.

Honneur donc à M. Feyen-Perrin de nous avoir aussi bien fait revivre sous son magistral pinceau notre jeune et illustre confrère.

FEYEN (EUGÈNE).

M. Feyen (*Eugène*) nous représente aussi des pêcheuses cancalaises qui, certes, ne sont pas non plus dépourvues d'un réel mérite ; elles vont en chantant pêcher des huîtres à marée basse. Les brises marines nous rafraîchissent, et nous sentons une odeur de goëmon réel, en promenant les yeux sur cette bonne toile, qui ne le cède en rien comme qualités à sa compagne : « la vente des huîtres, au retour de la pêche ». — Encore un bon tableau à noter.

CAMBON (ARMAND).

M. Cambon (*Armand*). — Où diable notre vieil ami Cambon égare-t-il sa ligne rigide ?

« Roland combat L'Orque qui devait dévorer Olympe... l'Orque s'avance avec furie ; elle ouvre une gueule si large qu'un homme à cheval y serait facilement entré ; l'intrépide Roland s'élance dans cette horrible gueule avec son ancre. On ne sait même pas s'il n'y fit pas entrer sa chaloupe. » Il est malheureux qu'un talent d'Ingriste, qu'une forme sévère comme celle de Cambon se fourvoient dans le surnaturel de l'Arioste. C'est, il nous semble, dépenser les forces d'un vrai talent en pure perte de temps, en résultat dangereux ; car c'est tomber dans le grotesque et s'exposer au rire funeste.

M. Cambon a trop de goût, de savoir et d'érudition pour ne point rentrer dans sa jolie voie poétique où il obtient des succès légitimes. Ce n'est pas à dire que son tableau n'est pas remarqué cette année ; il l'est en effet, mais il ne provoque que le sourire donné à une erreur. — Espérons que ce peintre sévère et de style si pur et si savant reviendra, à l'appel de la Muse d'Ingres, à

des créations à la hauteur de son vrai talent dont nous avons parlé dans l'annuaire de 1875.

(MAYER LAZARE.)

M. Mayer (*Lazare*) nous donne « le Kadisch — prière pour les morts — dans un intérieur de synagogue ». C'est un bon tableau, bien dessiné et chaud de coloration. Le Rabbin blanc posé sur le riche tapis, rouge et les fidèles priant debout dans la synagogue, le chapeau sur la tête, sont d'un excellent et solide effet. C'est un talent fait et viril que celui de M. Mayer.

M. MAIGNAN.

M. Maignan (*Albert*) ne peut renier son maître, M. Luminais, dont il rappelle la palette rousse et vigoureuse.

« Frédéric Barberousse s'agenouille aux pieds du pape qui l'attendait à Venise sous la porte de Saint-Marc. L'empereur d'Allemagne se prosterna et le pape dit : « Dieu a voulu qu'un vieillard et qu'un prêtre triomphât d'un empereur puissant et terrible ».

M. Maignan a suivi fidèlement ce passage de l'Histoire des Républiques italiennes de Sismondi. — Le héraut d'armes qui fait courber ce puissant empereur a un beau geste autoritaire ; et le pape savoure l'humiliation de ce grand de la terre.

Toute cette scène se passe sous un beau péristyle roman : les groupes des seigneurs, ceux du clergé, puis le foyer qui est la soumission de l'empereur, font de cet ensemble un drame politico-religieux à grande tournure, à effet splendide. Ce tableau est rangé par nous dans les grandes œuvres de haute valeur.

Le portrait de Mme E..... est rempli des qualités

inhérentes au talent du même artiste éminent de style et de distinction.

MOREAU (GUSTAVE).

Moreau (Gustave.) — Voici un peintre d'histoire né dans la période de l'éclat impérial. On fit grand bruit, à cette époque, de cette originalité qui émergeait du fond d'une longue étude consciencieuse et solitaire. M. Moreau, disait-on, avait fouillé pendant dix ans tous les arcanes de l'art à Rome, et en rapportait une érudition, une volonté et une originalité magistrales.

Nous, le premier, nous admirâmes son Sphynx avec Œdipe, son Eurydice avec la tête d'Orphée, les chevaux de Diomède, et d'autres compositions mythologiques d'une recherche bizarre, où le ténébreux voilait une imagination noire et en délire.

Cette année encore ce talent singulier, qui est resté dans la même voie mystérieuse et sombre, se complaît dans des sujets analogues traités avec une conscience, un labeur excessif.

Hercule et l'hydre de Lerne sont d'un effet plus curieux que dramatique.

— Remarquez ce beau guerrier, qu'on prendrait plutôt pour un Achille que le balayeur des écuries d'Augias, que l'hercule musclé de Farnèse, le héros qui, d'un coup de massue pourfend le sanglier d'Erimanthe, et lance d'une main, comme une plume ou un caillou dans la mer, le pauvre Lycas dont il oublie dans sa rage la tendre amitié. — Est-ce donc là ce héros puissant aux deltoïdes et aux biceps d'acier, au col ramassé d'un taureau fougueux ? Non, ce beau guerrier trop faible ne pourra pas terrasser le monstre hideux et terrible dont les mille têtes se dressent avec la fascination de reptiles affamés.

On voit du reste auprès du monstre les débris de sa faim insatiable : ce sont des cadavres verts et livides, dont le sang a servi de pâture à l'hydre de la fable. On ne peut nier que, dans cette partie du tableau, il n'y ait une orgie de couleur cadavérique à la Delacroix, un des inspirateurs de M. Moreau.

C'est la muse de la souffrance et de la mort qui est la familière inspiratrice de ce peintre original et chercheur de l'étrange, du fantastique fabuleux. Cette toile vous étonne, vous fait un effet bizarre, et on se demande comment une imagination aussi poétique peut se complaire dans ce cycle mythologique. Dans « Salomé », la jeune et belle danseuse, avide du sang du précurseur, nous découvrons les mêmes moyens investigateurs et fouilleurs de riens précieux, se perdant dans le dédale des petits détails oiseux qui doivent absorber des années d'exécution laborieuse.

Il semblerait que M. G. Moreau, jaloux des débuts d'Alma-Tadema, ou de Tissot, ait voulu surenchérir dans cette voie d'érudition fastidieuse par son nihilisme. La « Salambo » de Flaubert l'avait peut-être également influencé de ses recherches minutieuses, de ses ciselures fatigantes ?

C'est la même voie de recherches incessantes des puérilités qui fourmillent dans Salomé.

Vêtue d'un riche costume blanc, chargée de perles et de bijoux précieux d'Ophir, elle entre sur les pointes et s'apprête à exécuter un pas digne de l'Aïda de Verdi devant son oncle Hérode-Antipas. La tigresse va faire patte de velours, et se rouler dans les poses les plus félines, pour demander à son oncle amoureux et sanguinaire la tête de saint Jean-Baptiste.

On ne peut nier que, dans cette mise en scène et ce palais éblouissant de surprises féeriques, il

n'y ait une réelle invention merveilleuse. C'est plus féerique encore que l'Alma-Tadéma de la première manière.

Rendons donc justice à M. Moreau ; il est laborieux et chercheur infatigable, et il se dégage, de son œuvre mystique-payenne, une surprise d'érudition qui pare et caractérise son talent original et inspiré par la mystérieuse Isis.

M. HUGUES MERLE.

M. Hugues Merle, que nous avions oublié dans notre annuaire 1875, mérite pourtant une mention sérieuse, non pas précisément pour son salon de cette année « La nuit et le jour » et « Il bambino », qui évoquent les consciencieuses qualités de ce peintre sérieux ; mais surtout pour ses nombreuses créations antérieures, notamment pour sa belle page dramatique : « L'assassinat de Henri III par Jacques Clément », pour sa figure d'expression : « La misère », au Luxembourg, et pour une foule de compositions moyen âge et renaissance d'un dessin serré et d'une riche couleur. M. Merle s'inspire peut-être un peu trop de l'éxécution de Bouguereau ; nous l'avertissons de cette fâcheuse tendance. Nous préférons sa manière plus large de l'assassinat de Henri III, manière qui, tout en évoquant notre consciencieux maître P. de la Roche, promettait une évolution personnelle.

En somme, ce peintre éminent fait honneur à notre école.

M. GÉO-HUGUES MERLE.

M. Géo-Hugues Merle, son fils, marche déjà sur les traces paternelles. L'étude et la conscience portent ce jeune peintre d'avenir dans le champ historique. — Son pas d'armes de l'arbre d'or

donné à Bruges, en mai 1468, à l'occasion du mariage de Charles le Téméraire avec Marguerite d'York sœur du roi d'Angleterre, est une œuvre au souffle déjà vigoureux. Courage et gloire à ce pinceau plein d'avenir.

M. RIXENS.

M. Rixens (*Jean-André*) ne peut pas nier qu'il est un excellent et fidèle élève du maître Gérôme, car en reconnaissant sa couleur, ses lignes et sa composition, nous avons pensé un instant qu'il se relançait dans ce genre sévère où il a cueilli tant de palmes.

Eh bien, M. Rixens s'est épris de cette grande voie, de ce style sévère de l'antique, où la couleur locale de l'érudit Gérôme déteint sur son œuvre. « Le cadavre de César » est, sans conteste, un des bons tableaux du Salon de 1876.

La nouvelle du meurtre de César, circulant rapidement dans Rome y répandit la terreur ; les boutiques furent à l'instant fermées ; le Forum resta vide ; chaque citoyen saisi d'effroi s'enferma dans ses foyers, et le corps de César isolé au milieu de la capitale du monde qui semblait alors déserte, fut porté dans sa maison par trois esclaves.

Cet épisode dramatique est rendu avec talent ; on y sent la direction et l'œil du maître : le forum est bien vide, et le cadavre de l'ambitieux César, porté par ces trois esclaves, est d'un effet saisissant dans cette Rome muette et déserte, dont la population terrifiée et avilie s'est cachée.

« Le repentir de Saint-Pierre » est également une œuvre distinguée qui classe M. Rixens dans la catégorie des peintres d'avenir et auquel nous devons consciencieusement conseiller de se chercher dans sa personnalité propre. Jusqu'à présent, il fait grand honneur à son maître Gérôme, mais

il est temps de labourer ses propres terres, pour y récolter les fruits de sa propriété individuelle.

M. JAMES BERTRAND.

M. James Bertrand nous représente la Marguerite de Faust à genoux et dans une attitude de prostration loin de son malheureux enfant étouffé. — Marguerite est-elle folle, et est-elle effrayée? Pourquoi s'éloigne-t-elle autant de sa pauvre petite créature, dont le cadavre gît au milieu de la pièce longue, et où le coucou de la ballade allemande agite son balancier.

Méphistophélés accroupi sur la fenêtre de cette vaste pièce vide, s'accompagne d'une mandoline, et chante sans doute les amours et la séduction de Faust. De prime-abord cette composition vous surprend, mais elle ne s'explique pas ; car rien ne s'y tient, et la note n'y a pas l'accent voulu de Goëthe. Nous lui préférons un tableau refusé de Mlle Lesauvage de Fontenay, dont la Marguerite en prison rend mieux la pensée de Goëthe.

Cette Marguerite-là se ressent plutôt de l'inspiration du poëte allemand, elle est plus simple, plus vraie. Navrée et plongée dans une prostration de douleur qui touche, elle pleure en songeant à son infanticide et à l'abîme de tant d'innocence et de pureté souillées, d'amour vierge envolé sur l'aile de la fatalité. A travers les barreaux du cachot, Méphistophélés la nargue d'un geste infernal... Il y a dans cette œuvre la passion qui promet un peintre de l'école de Delacroix. Mlle Lesauvage fait honneur à son maître L. Boulanger. Et l'on se demande comment un jury aussi peu sérieux a pu refuser une œuvre d'un tel avenir.

La Marguerite de M. James Bertrand a beau être pointe par un hors-concours, elle nous a

moins saisi que la précédente d'une inconnue ayant donné la vraie note dramatique.

Nous croyons que M. James Bertrand a déjà une assez belle part dans l'élégie où son sentiment délicat excelle. Car, si nous ne commettons une erreur, sa « Virginie morte dans le naufrage et ensevelie dans le sable », où la vague argentine vient lécher ce beau corps délicat près duquel l'Alcyon passe en jetant un cri désespéré, cette délicate et pure création qui interprétait si fidèlement Bernardin de Saint-Pierre était un début heureux, un coup d'éclat promettant une voie sérieuse et suivie. Espérons que M. James Bertrand y reviendra ; car avec son talent d'exécution savante il peut mieux, et surtout apporter plus de méditation à ses sujets.

LAFOND (ALEXANDRE).

M. Lafond (Alexandre) avec plus d'étude serrée, plus d'anatomie et un parti pris de lumière et d'ombre, était près de faire un excellent tableau ; car la composition est bonne, les groupes sont michelangesques et rappellent la poésie Dantesque.

Je veux parler « du déluge » vaste toile qui est un effort sérieux, tout près d'arriver à son but, mais dont l'indécision, le ton uniforme, et le manque de parti pris compromettent le résultat. Pourtant ces groupes se tordent bien et font mille efforts pour échapper au cataclysme de la Genèse.

M. Lafond, du reste, peut juger par lui-même de la sincérité de nos observations, et avec le temps, qui lui a manqué évidemment, il peut donner à son beau sujet un effet, un foyer de lumière, et des accents de vibration qui feront de cette œuvre courageuse une réussite indispensable ; car il serait malheureux, après un tel effort, de

rester en chemin, quand on est près d'arriver au but.

LAFOND (FÉLIX).

M. Lafond (Félix) s'est tiré avec assez de succès d'un sujet d'autant plus difficile qu'il est usé, rebattu comme banalité de toutes les écoles, et traité presque toujours de la même manière.

« Le repos dans l'étable, à Bethléem, » est une bonne toile qui promet, et nous engageons cet artiste d'avenir à se frayer des voies nouvelles.

GLAIZE (AUGUSTE-BARTHÉLEMY).

M. Glaize (Auguste-Barthélemy) à propos de « Cynique et Philantrope »., continue la voie du penseur et du philosophe élevé. Nous venons réparer une lacune à l'endroit de ce grand peintre. Oui, M. Glaize est un artiste de forte race, se sentant des plus grands maîtres et appartenant à la catégorie des novateurs qui fera la gloire de notre siècle ; car chez M. Glaize, il y a parenté de génie avec les plus puissants maîtres de toutes les époques.

On ne peut contester cette vérité que le génie est un legs qui se transmet d'âme noble en grande âme, et que malgré toutes ses transformations, il est toujours pétri du même levain sublime, de la création émanant de Dieu.

Remarquez, en même temps, que, quelques soient le moyen, l'instrument, ou le mode d'expression des facultés créatrices, les affinités et assimilations de ce don divin, la création, se rencontrent chez les poëtes et les peintres et ne varient que par la forme d'expression ; rien de plus vrai pour Michel-Ange et le Dante, Shakspeare et Rubens, Victor Hugo et Eug. Delacroix. Eh

bien, M. Glaize qui creuse et médite ses sujets comme le classique Nicolas Poussin, est dans une voie d'enseignement humanitaire des plus élevées. M. Glaize est le philosophe du progrès, comme Auguste Barbier le moraliste de l'humanité dont il découvre et sonde les plaies saignantes.

« Le pilori des grands hommes » en est la preuve affichée par toutes ces nobles victimes qui se sont sacrifiées pour leurs semblables, et qui pour leur récompense, sont mises au carcan et au poteau d'infamie et gardées par l'ignorance, la misère, et tous les fléaux qui rongent notre pauvre espèce. Ce tableau est une des œuvres les plus fortes du siècle, elle restera comme les Romains de la décadence de Couture et comme les iambes de Barbier. Dans une foule d'autres tableaux du même ordre d'idées métaphysiques où les sept péchés capitaux et toutes les lèpres sociales sont peints en traits de feu, M. Glaize père donne la note la plus élevée d'un art enseignant et moralisateur. Il continue cette mission, ce sacerdoce ou apostolat de grand artiste pieux dans l'interprétation du Christianisme pur où il excelle à commenter la philosophie et la religion de l'Homme-Dieu. M. Glaize mérite une étude approfondie, car son génie méditatif et essentiellement philosophique et chrétien laissera une trace et un sillon lumineux dans l'histoire de l'art au XIXe siècle.

M. GLAIZE FILS.

M. Glaize (*Pierre-Paul-Léon*) marche dignement sur les traces de son père et grand maître, et sur celles de notre ami Gérôme qui ne peuvent pas l'égarer.

M. P. Glaize s'est même, au début de ses expositions, un peu ressenti de la voie et de l'enseignement archaïque du peintre des gladiateurs. —

Le Samson rompant ses liens et d'autres belles compositions, rappelant la ligne serrée et les tons basanés de l'école, confirment notre assertion. « L'Orphée » de cette année est une heureuse interprétation de l'épisode élégiaque des Géorgiques de Virgile. » — Aux portes du jour, tenir et conserver son amour, sa vie, sa chère Eurydice, et se laisser vaincre par la passion oublieuse et imprudente, perdre son bien, sa vie, son bonheur qui va s'ensevelir dans une nuit profonde et lui être à jamais ravi ! »

Il y avait de quoi inspirer le beau talent de M. Glaize fils : c'est ce qui nous a valu un des meilleurs tableaux du salon carré. Le drame est bien senti, bien rendu, il est d'une expression fidèle et nette rendant juste la composition du doux maître latin, que le Dante prit pour son guide. — Cette bonne toile, une des plus senties du jeune maître exhale bien la douleur des amants séparés à jamais par l'imprudence de la passion. Orphée est désolé et veut reprendre son Eurydice avec un geste déchirant ; Eurydice lui échappe avec une tristesse pleine d'angoisse et un évanouissement plein de poésie.

Ce bon tableau pourrait être classé dans la haute école des David, des Guérin, des Girodet, des Gérard ; il y a dans cette création le souvenir de l'antique, de l'Olympe et de l'Érèbe ; l'Apollon, la Junon « les Vénus » tous les dieux de la mythologie poétique sont évoqués par ce joli tableau sur lequel les yeux aiment à revenir et à se reposer souvent... Et dire que cet artiste bien doué n'en restera pas là ; car il est jeune, et avec le temps il continuera, espérons-le, la mission de son noble père.

GARNIER (JULES-ARSÈNE).

M. *Garnier* (*Jules-Arsène*) nous peint le sup-

plice des adultères. Suivant certaines coutumes, dit Lalanne, l'homme et la femme complices du crime d'adultère étaient fustigés, nus, par la ville...

Ce châtiment infligé en place publique ne laisse pas que d'attirer les regards de la foule curieuse et provoquée, comme toujours, par le côté alléchant d'un supplice, surtout quand il y a nudité des victimes.

Dieu merci ! les mœurs ont changé : ce qui pouvait autrefois être une peine salutaire, n'en était pas moins une cruelle obscénité bien loin de l'élévation de la doctrine chrétienne de la sentence du juste, bon, charitable et consolateur : « Que celui qui est sans péchés lui jette la première pierre ! » Est-il possible d'aller plus loin dans la morale et la beauté divine ?

Au moyen âge on était hideux dans les cruautés répressives ; la sensualité bestiale et féroce se récréait dans les châtiments des bourreaux. Dieu merci ! aujourd'hui, nos mœurs s'adoucissent et la morale chrétienne commence à entrer dans les cœurs par la porte de la philosophie et de la science civilisatrice. Mais hélas ! avec l'erreur et le fanatisme, tous les progrès, toutes les mansuétudes chrétiennes versent dans l'abîme des rigueurs du talion cruel.

En somme, le bon tableau de M. Garnier a un succès légitime, le public ne peut passer sans s'arrêter devant ces deux pauvres jeunes gens tout nus fustigés par deux bourreaux, par ordre d'une scélérate justice qui ne se gênait pas sans doute de commettre à huis clos le même crime. La foule lâche, la multitude avilie qui recherche toujours les spectacles de la violence outrageant la faiblesse, était avide de cette mise en scène, où la sainte pudeur et l'amour étaient salis par des lois viles et antichrétiennes.

Dieu merci ! ce bon tableau ne manque pas son effet : il dégoûte des mœurs de cette époque ignorante et sert à constater nos progrès acquis, en ouvrant les portes d'une régénération par la civilisation.

M. LUMINAIS (EVARISTE-VITAL).

M. Luminais (Evariste-Vital) semble quitter l'anecdote gauloise ou plutôt l'épisode héroïque de la vie de nos pauvres pères belliqueux et barbares pour agrandir le champ de son pinceau.

« Les suites d'un duel en 1325 ». nous montrent un blessé ausculté par des moines empressés à guérir sa blessure. C'est large, bien peint et d'un ton vigoureux dans des notes sévères comme tout ce qui sort de cette palette dorée.

Il serait difficile de compter les œuvres de ce peintre fécond et puissant de pâte, sérieux de composition. Je me rappelle, qu'à ses débuts, il était un robuste animalier, il peignait des chevaux à croupes luisantes : c'était enlevé, facile, gras de pâte et plein de vigueur.

Puis, par une heureuse et brusque évolution M. Luminais s'est mis à nous donner une foule d'épisodes épiques d'une fière tournure. Un de ses meilleurs tableaux est sans contredit « Les barbares devant Rome ou Lutèce » d'il y a quelques années. C'était dramatique et saisissant. La nomenclature des œuvres de ce maître est incalculable, et fait grand honneur à l'école française.

FANTIN-LATOUR.

M. Fantin-Latour (Henri) a le sentiment et le culte de la poésie élevée, et surtout le respect des grands maîtres. Nous le félicitons de ce beau côté de son organisation d'artiste.

Tous les hommages pieux qu'il a déjà rendus à

Eugène Delacroix et à son cénacle, que n'oublie jamais son pinceau fidèle à la solidarité, sont continués aujourd'hui par « l'Anniversaire ». Cette fois, cet hommage rempli de piété et d'admiration sentie s'adresse à la mémoire de Berlioz. — Les muses de la gloire, de la poésie, des beaux-arts, la musique, la peinture et la sculpture pleurent et couronnent d'immortelles le socle de l'illustre tombe. Si, comme il faut l'espérer, l'immortalité de l'âme veille encore et domine dans les ténèbres et le silence des mondes inconnus sur nos petites actions humaines, assurément l'âme de Berlioz et celle de Delacroix doivent tressaillir devant l'accomplissement des devoirs pieux des élèves respectueux.

M. Fantin-Latour dont la palette grasse et vigoureuse a de la puissance et le sentiment de ces nobles devoirs, en a été justement récompensé puisqu'il a conquis grande vitesse le rêve de l'artiste : le hors-concours, et commence à faire école. Rendons-lui cette justice que, réaliste distingué dans l'exécution, il cherche à présent le style et l'élévation ; je ne serais même pas étonné que ce peintre ayant commencé par le réalisme, fît dès à présent des incursions dans la voie antique et celle des maîtres du style rigide. L'anniversaire de Berlioz en est la tendance et la preuve.

Je suis même à peu près sûr que M. *Fantin-Latour* ne doit dédaigner ni Puvis de Chavannes, ni M. Olivier Merson, pas plus que le maître Ingres ; car s'il a une préférence marquée pour Eugène Delacroix, notre phare lumineux à tous, je remarque dans l'organisation de ce peintre une prédisposition évidente pour les sujets élevés, une vocation pour la haute étude, et un hommage à l'exaltation des sciences, de la poésie et des beaux-arts. — Théophile Gautier, auquel il doit de beaux

cierges, avait déjà remarqué le néophyte mettant son cénacle en lumière ; nous-même, nous avions été ému de voir les élèves respectueux les Banville, les Baudelaire, Manet, etc., etc., apporter des fleurs devant le portrait d'Eugène Delacroix ; nous l'avions également remarqué ce peintre dévoué à ses maîtres coloristes, cherchant au Louvre à pénétrer leurs secrets, car c'est au Louvre que M. Fantin-Latour a fait ses meilleures études devant Véronèse, Rubens et Titien. — Cette direction ne lui a pas nui, comme on voit, et il pourra leur demander encore les leçons du style, de l'élévation et de la largeur qu'ambitionne son pinceau doué.

M. CASANOVA (ANTONIO).

M. Casanova (*Antonio*) est un peintre que l'on croirait flamand, ou d'école Espagnole, tant sa peinture exubérante de formes dilatées, d'ampleur de costume, d'expressions épanouies à la Jordaens fait l'effet d'un tableau ancien !

« Le petit héros » est un enfant bien campé qui montre les poings à des reîtres en plein pillage ; mais ces coquins à mines de grands seigneurs rient et se moquent de ce petit héros dont le courage mérite mieux.

Cette scène a un éclat éparpillé de lumière prodiguée jusqu'à la diffusion, c'est un tohu-bohu de chairs et de costumes blancs, gris et jaunes.

C'est empâté, plantureux, mais un peu flasque. N'importe, il y a quelque chose de magistral dans ce peintre auquel on ne peut refuser de l'originalité.

M. BRILLOUIN (LOUIS-GEORGES.)

M. Brillouin (*Louis-Georges*) dans la « Vocation d'un cadet de famille », nous répète ses éminentes qualités : la verve, le brio, l'observation, l'amour du pittoresque et du costume.

Voici ma foi un fameux gaillard qui promet, que ce cadet de famille ! Il est sans doute armé chevalier passé reître, ou bandit élevé en grade par ces soldats de grande route, car tous ses patrons et acolytes semblent lui décerner les honneurs d'un riche costume particulier à leur bande de détrousseurs de grands chemins. Ce cadet de famille, campé comme un matamore, promet de bonnes infamies, de bons pillages et vols de châteaux et de grandes routes. Les buveurs en costumes, aux types balafrés de coups de hallebardes et d'arquebuses, sont des soudards dans leur rôle, les expressions bachiques sont parfaitement rendues. — M. Brillouin dont nous aimons la chaude et pittoresque palette de belle humeur, mériterait une plus longue notice, car les sujets ne manquent pas chez ce peintre fécond, une de nos gloires légitimes.

M. CH.-L. MULLER

M. Ch.-L. Muller, dont nous avons caractérisé le tempérament d'artiste littéraire dans notre annuaire 1875, nous donne cette année la mort d'un gitano qui appelle *in extremis* les secours de la religion.

M. Ch.-L. Muller a vu sans doute que le dessous de l'arche du pont de Rivesaltes, qu'habitait le gitano avec sa famille, avait une couleur pittoresque et d'un effet escarpé, terrible ; aussi, le peintre a-t-il choisi ce local ténébreux, véritable coupegorge, où le bon curé apporte à la croyance cette consolation suprême : le saint Viatique. Dans cette scène à effet M. Ch.-L. Muller réalise encore ses qualités consommées de dramaturge et de penseur, telles que nous les avons développées dans l'annuaire précédent.

M. MOYSE (EDOUARD).

M. Moyse (Edouard) a également le privilége

de prendre la nature sur le fait : son audience de cour d'assises est d'une grande vérité.

Son « Moine en prière » est également de la bonne école. — Quand nous aurons colligé la notice de ce peintre distingué, nous pourrons, l'an prochain, réparer cette lacune.

M. MUNKACSY (MICHEL).

M. Munkacsy (Michel). — Voici un peintre dont l'organisation plastique a quelques rapports avec celle de l'original Ribot. — Tout en voyant la nature dans une chambre noire demi-transparente de clair-obscur, M. Munkacsy obtient un effet d'une vigueur considérable. Ce peintre qui est probablement M. Munkacsy lui-même en train de peindre dans son atelier auprès de madame M... sans doute, voit l'effet d'une toile ébauchée sur le chevalet. Ce chercheur infatigable, et toujours mécontent de son entreprise, a une figure inquiète et consciencieuse et voit qu'il y a encore beaucoup à faire pour exprimer toutes ses idées.

Ce tableau est, comme tous ceux de ce maitre, complétement réussi. Il offre d'immenses qualités de fini, de caractère, d'effet et de couleur chaude dans la pénombre transparente, parce que le coloriste sait répandre l'air ambiant dans lequel les personnages et les objets sont baignés de lumière.

M. RIBOT (TH.-AUGUSTIN).

M. Ribot (Th.-Augustin). — Ce peintre original, d'abord nourri de Vélasquez et surtout de Ribéra, a conservé de ses études une lumière argentine avec des tons roses, mais aussi avec des noirs tranchés qui tirent la vue. Il est impossible qu'avec des moyens aussi personnels employés dans la plupart de ses œuvres, M. Ribot n'ait point une peinture reconnaissable entre toutes. Donnez-moi 50,000

tableaux, où se trouverait dans le pêle-mêle une toile de Ribot et je saurai, comme tout le monde, mettre le doigt sur la signature de Ribot. J'entends par sa signature, sa couleur qu'il est impossible de ne point distinguer du ton uniforme général adopté par tous les artistes. Nous avons encore revu l'autre jour son chef-d'œuvre : le bon Samaritain. C'est digne de Ribéra et de Rembrandt, comme une foule d'œuvres de ce maître original auquel la peinture historique et la scène de clair-obscur sied mieux que le portrait où il faut des formes et des tons appropriés à chaque modèle en particulier. Toutefois, nous avons remarqué il y a deux ans un très-bon portrait de l'auteur peint par lui-même, dans lequel il y avait un ton et un sentiment exquis de vérité, de caractère et de pensée.

Dans madame Gueymard-Lauters, il y a peut-être les mêmes qualités précitées qu'on apprécierait sur la cymaise ; mais à 7 ou 8 mètres en l'air, nous ne pouvons apprécier que l'effet et la pose de cette dame à l'aspect bienveillant et gracieux et qui, d'après ce portrait, doit réaliser son caractère affable, plein de droiture et de distinction.

M. RICHTER (EDOUARD).

M. Richter (Edouard). — Quel est ce piquant Méphistophélès d'un ton rouge flamboyant depuis le bout de sa plume de coq jusqu'aux pointes de ses souliers à la poulaine ? Sous le corsage, ou le corset de pourpre, nous découvrons une belle poitrine palpitante qui n'a rien de masculin, pas plus que les hanches, le bassin et les cuisses de ce joli Méphistophélès de fantaisie qui aurait eu une tout autre influence sur la vie de Faust. Félicitons de son bon goût M. Richter pour cette piquante et jolie boutade.

« Le récit de l'esclave » nous donne une note vibrante de riche coloration, comme l'an passé, dans la nécromancienne ou la tireuse de cartes. La couleur vive et mordante avec une richesse incomparable flamboie sur la palette de ce coloriste ardent. Honneur à lui ! car il fait merveilles, et ses tableaux de chevalet doivent se couvrir d'or.

Et dire qu'il y a trois semaines, en allant voir un autre poëte de la nature M. Méry son voisin, nous n'avons pas frappé à la porte du coloriste Richter !

MÉRY.

M. Méry (Alfred-Emile). — A titre de voisinage, et presqu'au même étage, nous devons immédiatement parler de ce poëte et dramaturge de la nature. Il a, cette année, un petit drame plein de mouvement et de pitié qui touche l'observateur intelligent.

« Après la tempête » qui a renversé un nid d'oiseaux, avec le cerisier qui le portait dans ses branches, les pauvres petits moineaux piaillent, demandent le duvet éparpillé du nid déchiré, et la becquée de la mère attentive ; le petit culot lui-même mêle ses cris glapissants au concert de ses frères un peu plus cotonneux que lui. Les pauvres père et mère sont là pourtant sous la branche cassée, et, par une pluie battante, dont les gouttes tombent dru et serré ; ils écartent leurs ailes de père et de mère navrés dans leurs cœurs, de ce désastre de leur chère nichée ; ils crient, se désolent, mais la tempête inclémente dure encore, le vent souffle et agite les cerises et les feuilles du cerisier déraciné.

Ce petit drame vous émeut vivement et M. Méry, âme douce et tendre qui entre dans les replis de l'âme de la belle nature et du règne

volatile, sait nous intéresser, nous toucher avec un nid d'oiseaux dans la peine.

Du reste, comment cet artiste-poëte et dramaturge des oiseaux, des libellules et de toute la gent ailée de l'air, n'aurait-il pas le système nerveux facile à émouvoir, lui, le laborieux peintre, qui fut pendant nos désastres couché sur le lit de douleur, car il était malade avant et depuis l'invasion. Au paroxysme de ses souffrances, privé de sa femme et de ses enfants obligés de fuir, de s'éloigner des envahisseurs, il restait seul alité dans son atelier au milieu de ses trente ans d'études diverses qui étaient sa vie, sa fortune. Eh bien, la fatalité a voulu que les brigands envahissent, souillassent de leurs bottes ferrées l'atelier du pauvre artiste malade ; et devant ses yeux rouges de fièvre et d'inquiétude pour sa famille, il a fallu que le glaive germanique dépeçât les châssis, coupât les études faites, aussi bien que ses ébauches pour les rouler et les emporter à Berlin. A peine laissèrent-ils quelques épaves de ces études.

L'une d'elles, exposée l'année suivante après la paix, a eu un trop grand succès qui l'obligea à rentrer dans l'obscurité, car l'autorité eut peur d'indisposer M. de Bismark.

« La force prime le droit » maxime vraiment morale du pourvoyeur des obus et canons krupp, était représentée par quelques singes et macaques se disputant une proie. Le vainqueur, avec ses airs de famille et sa méchante figure, fut reconnu et trouvé ressemblant. Ordre fut donné de retirer immédiatement ce tableau symbolique dont la fortune est tôt ou tard assurée ; car l'auteur n'a qu'à le produire dans une exposition libre, il est sûr de trouver acquéreur.

L'histoire de ce vaillant et patriotique tableau est

trop intéressante pour que je ne redresse pas certaines erreurs par cet article du *XIX*ᵉ *siècle* du 27 septembre 1872 :

« M. Méry avait présenté, au Salon de cette année, un tableau qui a été reçu par le jury. Il avait donc lieu de supposer qu'alors il paraissait innocent, bien que son titre, *la Force prime le droit*, écrit en toutes lettres sur la notice, eût dû faire comprendre l'allusion qu'il avait cherchée.

Ce tableau a eu un certain succès dans le public, et contre l'usage en pareil cas, lors du remaniement du Salon, il a été placé dans de telles conditions (au plafond et dans l'ombre) qu'il était en quelque sorte supprimé. Le peintre craignit alors que son œuvre n'eût été, après réflexions, jugée dangereuse, et il offrit à l'administration des Beaux-Arts de la retirer. Il n'a pas reçu de réponse.

Après la fermeture de l'exposition, un photographe demanda à M. Méry l'autorisation de reproduire son tableau. Il l'accorda.

Mais le photographe reçut la visite d'un commissaire de police, qui lui interdit cette publication.

L'administration avait jugé on ne sait trop pourquoi, que les *Singes* de M. Méry étaient une peinture anti prussienne, et qu'on reconnaissait parmi eux M. de Bismarck.

Ce n'est cependant pas la faute du peintre si le grand-chancelier de l'empire germanique a quelque point de ressemblance avec un être inférieur.

Mais là n'est pas la question. Le tableau ayant été exposé au Salon aux yeux de tous et même des Prussiens, qui n'ont pas manqué de venir nous visiter à ce moment, nous ne voyons pas pourquoi l'administration serait plus chatouilleuse que le jury et interdirait une simple photographie.

C'est à peine si dans la reproduction on s'aper-

çoit de l'allusion, qui était déjà très-peu visible dans le tableau, peint avant la guerre.

M. Méry avait passé tout le temps de l'invasion en Bourgogne ; à son retour chez lui il a trouvé son atelier, sa maison pillés ; de douze années de travail il ne lui restait presque rien, tout avait été volé ou *détruit*. Il était là, vivant au milieu de ses ruines depuis un mois, lorsqu'un jour un ouvrier employé aux réparations de la maison lui apporta un ballot de toiles trouvé sous les décombres: c'étaient quelques tableaux démontés, proprement emballés, et prêts à être emportés... Les vainqueurs l'avaient oublié !... Dans les dix toiles qu'il contenait se trouvait le tableau en question, terminé au printemps de 1870. Il en a fait un tableau d'actualité, en donnant un certain caractère à une figure de singe, en ajoutant un aigle au collier d'un autre. Le titre et l'imagination du public ont fait le reste ; l'esprit patriotique en fera bien d'autres !... »

M. Ed. About rendait justice à ce beau talent victime de la barbarie germanique.

Après tant de malheurs, dans sa carrière saccagée, l'artiste courageux s'est remis bravement à l'œuvre.

Au surplus, l'annuaire de 1875 donne page 57 la nomenclature de ce joli peintre dont l'organisation et le tempérament ont une parenté évidente avec Œsope, Phèdre, Lafontaine, Lachambaudie et Granville. M. Méry vivra comme tous les philosophes et moralistes qui savent faire parler les bêtes. Car il a de plus que les grands maîtres précités la fibre tendre, la sainte piété, l'amour qui hélas ! sont trop incompris à notre âge de fer.

Nous renvoyons nos lecteurs à l'annuaire 1875, où ils liront également la magnifique découverte qui permet de peindre à l'huile absolument comme à la gouache. Ce résultat est merveilleux, puis-

qu'avec des combinaisons chimiques, M. Méry supprime l'huile, dont au moyen de l'eau et de préparations de couleurs dont il a le secret, il peut atteindre la puissance et la solidité. — Quelle économie et quelle facilité pour les artistes nomades! Il y a là une fortune à réaliser, et cet artiste chercheur et plein de talent délicat est bien digne de la réaliser!

HENNER (JACQUES).

Henner (Jean-Jacques). — Le Christ mort de M. Henner est un tableau au-dessous du beau talent de ce peintre éminent. Depuis quelques années, sa vue affectionne le bleu et le vert clair avec des blancs un peu trop vifs. Sa palette prend un éclat trop cru, car les tons manquant de rupture, l'harmonie en souffre. Il y a loin de son aspect calme et fin du début « de la baigneuse du Luxembourg » à l'aspect trop vif d'aujourd'hui, à son avant-dernière piéta et à celle du salon. C'est certainement robuste, mais trop vibrant dans la crudité. Et puis les jambes du Christ sont vraiment courtes, les difficultés de l'expression sont escamotées, la tête du Christ est invisible dans l'ombre. —La voie religieuse est-elle bien celle de ce peintre de la femme opulente, de ce peintre qui a plutôt le tempérament de Baudry, avec un modelé plus plantureux que celui du grand peintre décorateur? — Eh bien non, le genre religieux sied moins à M. Henner que la belle chair blanche et nacrée, dont le derme frémit sous sa brosse habile et sensuelle. Nous restons froid devant le lieu commun, le cliché effacé de la fausse peinture religieuse rappelant du moins Simon Vouet, Jouvenet, toute la décadence survenue depuis le Poussin et surtout Lesueur. Car ce dernier est sans contredit le plus suave peintre vraiment chrétien, vraiment reli-

gieux. Tous les amis sincères de M. Henner confirmeront notre assertion.

Nous préférons mille fois le portrait de Mme Karakéhia. Voici de la grande et bonne peinture historique. Cette belle tête distinguée vit, pense, médite profondément, et conquiert un légitime succès. Nous avons connu la première et bonne manière de M. Henner ; l'autre jour même nous voyions restaurer un de ses meilleurs portraits crevé par accident. Nous admirions ce dessin ferme de la bonne école. Il y avait dans la tête à caractère, une ligne rapide, un modelé serré et fin, un caractère ferme pouvant rivaliser avec Flandrin et tous les meilleurs Ingristes, voire même avec le chef de l'école ! Eh bien, malgré toutes ces qualités, celui de Mme Karakéhia, est plus large, moins serré peut-être de dessin et de modelé, mais nous le préférons pour sa simplicité, son élévation : c'est de la nature largement et simplement vue, s'élevant jusqu'à l'idéalité.

M. GOT (AUGUSTE).

M. Cot (Pierre-Auguste) s'est surpassé cette année avec le beau portrait de Mme de M..... comtesse de P.... on ne se tromperait pas, en affirmant que cette œuvre hors ligne se met en tête de toutes ses nombreuses rivales.

Style, noblesse, pensée et caractère délicat, exécution serrée et fine tout concourt, avec la pose simple et distinguée sans prétention, à faire de ce grand portrait en pied un réel chef-d'œuvre.

Nous pouvons même certifier que M. Cot s'est surpassé, et n'a jamais mieux fait. Le portrait historique, vu et entendu de la sorte, est de la grande peinture historique. — Sans vouloir faire tache ni ombre à notre sincère éloge, nous ne demanderions qu'un peu plus de lumière, et encore peut-être le mauvais éclairage et le placement ingrat

de cette belle toile lui portent-ils ce préjudiciable manque de lumière.

Le portrait du vicomte de M... jouit des mêmes brillantes qualités, mais nous préférons le précédent.

Rappelons encore le beau succès du « printemps » ou de l'escarpolette lançant dans les fleurs ce couple de beaux amoureux ! — Que c'était frais ! et annonçait un joli peintre évoquant la fraîche manière du prix de Rome de Léon Cogniet, son maître. Certes, M. Cot, comme peintre de la splendide jeunesse et comme peintre de portraits, peut tenir une des premières places aux sommets de la hiérarchie.

BAUDRY (PAUL)

M. Baudry (Paul) se contente, cette année, de revenir au portrait qu'il traite avec une sincère originalité. Comme nous avons développé les qualités nombreuses et délicates du peintre d'histoire (dans l'annuaire 1875, de la page 8 à la page 11), parlons aujourd'hui du portraitiste. Il y a 25 ans, après les succès et le séjour de Rome, M. Baudry, comme tous ses confrères, se livrait déjà au culte le plus positif de l'autel de l'art, au portrait qui, tout en étant le point de départ de la grande peinture historique et sa base fondamentale, procure les avantages d'une étude à la fois sérieuse et lucrative.

Pour affirmer les prémisses de notre opinion sur le rang hiérarchique du portrait dans les fastes de l'art, nous demanderons à tout contradicteur s'il peut et s'il ose contester que L. de Vinci, Michel-Ange, Raphaël, Titien, Véronèse, Rembrandt, Rubens, Van-Dick, Le Poussin, etc., etc., ne sont pas essentiellement peintres d'histoire et surtout portraitistes ?

Partant de cette donnée, M. Baudry s'était dit, en revenant de Rome : « Et moi aussi, je vais débuter par le portrait. »

C'est alors qu'il nous donnait, au déclin du règne de Louis-Philippe et au commencement de l'Empire, toute une série de jolis et gracieux portraits qui brillaient par l'expression, la finesse du coloris et une grande distinction.

Sans parti pris pédagogique, ni retour en arrière à la recherche du style ou de l'emprunt aux vieux grands maîtres, M. Baudry ne consulta que la nature et son propre sentiment.

Comme il avait la grâce en partage, il n'eut qu'à se laisser aller à son courant aimable, et, sans aucun effort, la nature jeune et belle vint sourire à ce pinceau délicat et amoureux de la forme et de la chair. De jolis portraits de femme et de jeunes gens naquirent dans cette première manière, où les chairs, les étoffes rivalisaient d'éclat, de transparence et d'harmonies délicieuses.

Puis vint, avant les grands travaux de l'Opéra, une manière plus naïve, plus consciencieuse, plus réaliste : je veux dire la recherche du caractère réel qui donne l'allure, la pensée, la personnalité de l'individu, et le transmet vivant à la postérité.

Tel fut le portrait de son ami Garnier, avec son teint olivâtre, malade des suites des veilles, corrodé par les fortes études de son art, et sa passion trop ardente pour la muse d'Ictinus et du Bramante.

Ce portrait vivant ne séduisait pas par la grâce, ni la beauté du type; il vous saisissait par la profondeur et la vérité du caractère. En effet, cet artiste, dévoré par la flamme de son art, Garnier vous arrêtait au passage, malgré vous, et vous vous disiez : Voici le type d'un travailleur infatigable dont le cerveau est toujours tendu. Aussi, je n'ai jamais vu M. Garnier ; mais ce portrait m'a suffi pour incruster son type et ses traits dans ma mémoire, et surtout sa pensée d'observateur

absorbé. C'est ainsi que procédaient les grands maîtres ; aussi, tous leurs portraits vibrent et vivent éternellement dans notre mémoire à tous.

Le portrait de M. E. H. de cette année est dans ces excellentes conditions. Je n'ai pas l'honneur de connaître l'original, mais je soutiens que ce type est pris sur le fait, que ce ton un peu couperosé, cette expression simple et vraie sont la vie et la pensée de M. E. H. Ce n'est ni le style ni le convenu que cherche M. Baudry, c'est la nature, ce sont les mœurs de l'individu. Cette simplicité, cette naïveté donnent donc à M. Baudry : une grande force dans cette branche importante de l'art ; et sa clientèle doit dire : Voilà de vrais portraits naturels, justes, nullement flattés et qui légueront fidèlement à nos neveux notre personne tout entière, non-seulement par la figure et les traits ressemblants, mais surtout par nos mœurs, notre pensée et notre caractère.

Le deuxième portrait de Mlle D... est dans les mêmes conditions : c'est la vie avec son sourire ; les yeux pétillent, la bouche va parler, ainsi que toute la personne gracieuse et aimable.

C'est encore ainsi que procédaient Greuze et Lawrence, avec lesquels M. Baudry a quelques points de contact très-délicats. En serait-il autrement, puisque ces poëtes amants de la nature savaient lui dérober sa grâce, sa candeur, sa virginité, avec toutes ses pudeurs et ses charmes ?

N'est-ce point ce qu'ont su faire avec la plume, moyen identique qui a souvent aussi la force du pinceau, Bernardin de Saint-Pierre, l'abbé Prévot, A. de Musset, George Sand, Balzac, et ce que fait en ce moment le grand maître des maîtres, Victor Hugo ?

CAROLUS DURAN.

M. Carolus Duran poursuit avec encore plus de ténacité son propre genre de portraitiste, genre dont il fait pour le moment sa spécialité.

Quand je dis son propre genre, je veux dire son genre tout personnel, et nous le félicitons d'avoir sa personnalité bien tranchée, bien intacte. C'est un portraitiste audacieux, vibrant et résolûment campé dans le régiment des portraitistes, parmi lesquels il a un beau grade. Et même tout en nous défiant de notre inclination vers telle ou telle préférence, malgré nous, nous revenons et nous nous penchons vers le sentiment à la Van-Dyck et surtout à la Velasquez de M. Carolus Duran.

Notre opinion, ébauchée à l'annuaire 1875, n'a pas varié et nous venons apporter les glacis et l'enveloppe d'un fini exact et rigoureux.

Oui, M. Carolus Duran est portraitiste de belle et franche venue espagnole et flamande, et l'on voit qu'il a étudié profondément les grands maîtres.

Cette année, Mme la marquise A..., vêtue d'une riche robe de satin, la tête plafonnante et superbe d'allure, avec une chevelure abondante et d'un ton roux adoré par les peintres, à la riche poitrine aux blancheurs de lait, allonge son joli bras potelé et prend de la main gauche la rampe de velours grenat d'un escalier à spirale ; de la main droite elle relève sa robe de satin blanc et nous montre la bottine de la même étoffe, ou plutôt le vrai petit soulier cendrillon.

Quand j'ai parlé tout à l'heure de la tête plafonnante, j'ai eu raison car, Mme la marquise A... n'a pas descendu les dernières marches de l'escalier, de sorte que M. Carolus Duran a jugé à propos

de la peindre d'un point de vue un peu plus élevé que le point de face et le niveau ordinaire. Donc Mme A. rachète le côté désagréable du raccourci et du dessous des narines par une fierté de tête et une démarche de reine qui descendrait d'un trône. La pose est donc noble et majestueuse, et pourtant sans prétention. Toutefois elle est crâne et décidée ; ce n'est ni une mièvre ni une femmelette veule et créole que cette dame distinguée, c'est un caractère, c'est une volonté.

Cette belle personne se détache blanche et nacrée comme sa robe au satin argenté, sur lequel, grâce à un tour de force, les perles blanches dominent encore la blancheur par un scintillement de goutte d'eau au soleil.

Suivez bien l'intention marquée du peintre, son calcul heureux et juste d'artiste qui connaît la valeur et le profit des contrastes, ces moyens infaillibles du succès !

Mme la marquise A.... est un cygne qui se détache, dans toute sa blancheur hyperboréenne, sur le fond pourpre et grenat de cet appartement et de cet escalier. Sur la marche de ce dernier, un accroc de soleil ou de lumière empourprée, qui vibre ou plutôt détonne comme un coup de tam-tam, un cliquetis de cymbale. Car, vous le savez, la couleur est la musique des yeux. Donc, Mme la marquise A. est un foyer de lumière opposé à un fond de pourpre. — Voici déjà la solution du problème des contrastes dans la même œuvre, et vous pensez que l'artiste même le mieux doué n'arrive pas à de tels résultats sans de profondes combinaisons. Passons donc à l'autre contraste, encore plus tranché.

M. Emile de Girardin, qui est vivant et darde son œil machiavélique et perçant comme l'œil de Talleyrand sur le public qu'il observe et sonde

d'un éclair de regard, M. Emile de Girardin, la plume à la main, écrit sur une table couverte de velours noir.

Sa tête ronde, son front à la mèche napoléonienne, son facies plein, rond et anguleux à la fois, mais dont les angles sont adoucis par l'embonpoint de l'âge, ses mastoïdes vigoureux, ses lèvres à la Voltaire, cet orbite d'où jaillit, comme un météore, la lave bouillante de l'intelligence : cette tête est tout le poëme vivant du tableau. Eh bien, cette tête se détache sur un fond de velours noir ; cette tête, autrefois pâle et bilieuse, et maintenant colorée de sang, sort de la toile par cette opposition tranchée de la chair palpitante se détachant sur du noir.

Appelez comme vous voudrez ces moyens triomphants, coups de revolver dans la cave, ou trucs, ou ficelles d'art ; quant à nous, nous les trouvons heureux, puisqu'ils réussissent à nous dominer, à nous vaincre.

Mlle LOUISE ABBÉMA.

Mlle Louise Abbéma a eu une heureuse idée de s'atteler au char de triomphe de Mlle Sarah Bernhardt, en jetant à grands traits et d'un beau jet le mouvement de la célèbre actrice-sculpteur. — Voyez-la en costume de nos lionnes à la mode, fièrement campée et décidée à promener sa verve soit au bois, soit aux Tuileries, voire même à l'exposition, où elle pourra savourer les délices de son succès bien mérité : « Après la tempête ». Cette artiste élégante, et qui semblerait trop frêle pour tenir l'ébauchoir et le maillet du sculpteur, est là moins rêveuse que dans le tableau oriental de M. Clairin ; elle est tout bonnement en costume de ville et continue sans doute sa promenade jus-

qu'à l'atelier des Mathieu-Meusnier et Monginot, pour les féliciter sur leurs œuvres. Car voici à peu près le langage que va tenir cette artiste intelligente à

M. MONGINOT.

M. Monginot. — « Votre traîneau est une page
« de couleur puissante, d'un contraste heureux,
« un jeu de coloriste qui oppose la blanche à la
« négresse. Ces riches et puissantes couleurs à la
« Titien, à la Delacroix et à la Couture font de
« votre traîneau une œuvre originale et puissante
« de mouvement. C'est du haut genre attaqué
« comme de l'histoire ; c'est fort gras, puissant ; la
« toile remue, le traîneau glisse... bravo !

« Vos « Convives inattendus » ne sont pas moins
« intéressants ni moins vifs, et d'une couleur
« magistrale. Ah ! si je n'avais déjà trop de mon
« théâtre et de ma sculpture, comme je voudrais,
« moi aussi, lutter de ton et de palette avec vous,
« maître.

« — Et pourquoi pas, répond M. Monginot.
« Voyez Falguière, rapelez-vous Clésinger, voyez
« le voisin Etex !

« — Oui, répond Mlle Sarah Bernhardt, mais
« que dirait mon maître Mathieu ? »

MATHIEU-MEUSNIER.

Mathieu-Meusnier, en vareuse et l'ébauchoir à la main : « Je dirais, mon illustre élève, que vous avez bien assez pour le moment de votre théâtre et de votre sculpture pour y brûler votre âme ardente. »

S. B. — « Non-seulement j'en ai bien assez, mais j'ai besoin de me perfectionner dans mon élan dramatique et de parfaire mon exécution jetée. C'est pour cela que de l'atelier Monginot, mitoyen au

vôtre, j'entre pour vous féliciter, cher maître, sur vos nouveaux bustes en train, et qui continuent le succès de votre beau Scribe et de Mme Tréfeu. — C'est égal, répond Mathieu-Meusnier qui change par modestie la conversation : non-seulement Clairin a fait une page d'histoire à la Regnault avec vous, mais Mlle Abbéma a fait une fameuse étude qui, si elle était plus achevée et sentait moins l'esquisse, serait un véritable portrait historique. » J'entendais sans le vouloir ce colloque en montant chez

JEAN AUBERT.

Jean Aubert qui, cette année, brille par son absence, mais n'en est pas moins le consciencieux continuateur d'Hamon. J'aurais voulu voir sa Marie Laurent que j'avais vue ébauchée et qui a dû faire merveilles à l'Odéon. — Un peu plus loin j'aurais félicité

M. LÉON PERRAULT.

Léon Perrault sur sa médaille 2e classe, méritée il y a deux ans plutôt que cette année, tout en lui disant, comme à son maître et ami M. Bouguereau, que son Saint Jean le précurseur est trop jeune, trop connu, trop cliché de pure et propre exécution, rappelant trop celui de Dubois ; que néanmoins c'est une figure d'exécution hors ligne et à la Bouguereau ; et que, sincèrement, il le sait bien, nous préférons la voie du « Petit baigneur surpris par la vague » : le public le lui a assez dit. — Nous en dirons autant de l'oracle des champs — idylle. » Ce n'est plus la marguerite : c'est le comique pissenlit. Cet oracle nouveau a son charme, mais moins que la belle figure et la 2e médaille.

CURZON (PAUL-ALFRED DE).

M. Curzon (Paul-Alfred de) évoque cette

année les belles études de paysage de grand style. Ses « Ruines du temple de Jupiter près d'Athènes » ainsi que les autres Ruines du portique oriental des propylées et du palais des ducs d'Athènes, vues du sommet de l'Acropole d'Athènes », sont des œuvres d'un choix élevé et d'un beau style. Seulement la beauté du ciel bleu, le blanc et le jaune du marbre penthélique donnent une réverbération blanche qui paraîtrait un peu cotonneuse pour l'œil inhabitué à ces effets du ciel grec.

M. de Curzon est là dans son élément, et comme nous l'avons déjà dit dans notre annuaire de 1875, il fait non-seulement honneur à Poitiers, sa ville natale, mais encore à l'école Française, surtout par ses débuts et sa première manière qui était l'essor de son organisation douce et mystique.

Sa *Psyché*, son *Dante*, sont sans contredit deux œuvres appelées à le classer parmi les vrais peintres, et je n'entends par là que les peintres-poëtes, ceux dont l'âme et le sentiment élevé éclatent dans des créations idéales, et que leur génie poétique exprimé soit par la forme, soit par la couleur, par la sensibilité surtout, l'effet ou le caractère, que leur génie doué de ces inspirations met au-dessus des artistes seulement ouvriers et praticiens. M. de Curzon n'est point de ces derniers, non ; il est artiste-poëte.

M. ALFRED DEHODENCQ.

M. Alfred Dehodencq est un coloriste libre et réfractaire de toute école ; aussi son talent puissant de cachet personnel est appelé à rester par cette immense qualité originale. — Son Jésus-Christ ressuscite la fille de Jaïre... « Petite fille, je te dis : lève-toi; et d'abord la petite fille se leva et marcha ! » Cette œuvre est, comme toutes les précédentes de M. Dehodencq, une œuvre sortant de

son cœur ; elle vivra avec l'œuvre considérable du maître.

M. DEHODENCQ (EDMOND).

M. Dehodencq (Edmond). — Félicitons en passant le fils à côté du père. Son Italienne est un bon tableau. — Comment en serait-il autrement avec un maître aussi consciencieux que son bienveillant père ?

M. LEROUX (HECTOR).

M. Leroux (Hector). — « Les funérailles de Thémistocle » continuent la série de bons tableaux de style grec de ce peintre vraiment distingué. Peut-être est-ce trop bas-relief, malgré la science réelle de composition, et toutes les minutieuses recherches d'archaïsme. C'est consciencieux et étudié au point de vue de la forme ; mais, si nous avons bonne mémoire, M. Leroux nous a donné déjà de la peinture plus solide que ce dernier spécimen trop lavé, trop peu nourri de pâte. — Qu'il se rappelle cette courtisane grecque, cette Laïs ou Aspasie, qui, phalène de nuit, rôdait sous les portiques. C'était gras et solide. Peut-être faisons-nous confusion avec un homonyme ; mais dans tous les cas, « Le procès d'une Vestale » du même peintre, ainsi que toutes ses compositions antérieures sur ces prêtresses de la chasteté romaine, nous confirme dans notre opinion bien arrêtée sur ce poëte de la ligne. Oui, sa couleur est trop froide, trop neutre, trop lavée comme une aquarelle. C'est vraiment dommage, car il y a dans cette âme de poëte de l'élévation, de la poésie mélancolique et sévère ; c'est pur et blanc comme un lis de l'Hymette. On se sent, à la vue de ces chastes Romaines, transporté à un âge de vertu rigide qui ne transige pas avec la vie d'une parjure ou d'une pauvre enfant qui a laissé s'éteindre le feu sacré dont elle était gardienne.

C'est ce qui est arrivé pour la Vestale dont s'instruit le procès. — La voici jugée par ses compagnes intransigeantes, et, c'en est fait ! la pauvre enfant vêtue de deuil, tandis que ses sœurs portent toujours la robe blanche, symbole de chasteté, est condamnée à être enterrée vive. Mœurs sauvages, qu'il fallait le divin christianisme pour les reléguer, comme des monstruosités, à l'âge de la barbarie hideuse !

Sachons gré à M. H. Leroux de ses poétiques inspirations et de son talent poétique, qui a quelques affinités archaïques de Pompéï et d'Herculanum, avec la poésie du chef néo-grec, feu notre bien regretté le naïf et poétique Hamon.

M. LEFEBVRE (JULES).

M. Lefebvre (Jules) est un puriste de grande école dont la belle ligne et le modelé offrent toutes les maîtrises désirables et requises pour mériter ce titre envié de maître. Nous ne recommencerons pas notre notice déjà publiée à l'annuaire 1875, page 46. Nous nous bornerons à féliciter ce peintre éminent sur son magnifique portrait de M. Léonce Renaud, directeur général des phares. — Voilà une tête vivante, peinte et modelée, et expressive au-dessus de tous les éloges. C'est encore une œuvre à classer dans les meilleurs tableaux du Salon. Les yeux jettent de la lumière, le sang brille sur cette bouche parlante, les narines soufflent et respirent ; une coloration vive et sanguine filtre sous cette carnation basanée sans doute par le sel marin que respire cette figure intelligente. — M. J. Lefebvre est décidément un grand maître portraitiste.

Sa « Madeleine » est également une œuvre très-pure et d'un modelé achevé ; mais c'est plutôt une femme luxuriante de jeunesse, et de chair

vraiment sensuelle. — Est-elle fraîchement convertie et vouée au repentir dans ce désert agréable ? C'est douteux. C'est plutôt une délicieuse étude de beau modèle que M. J. Lefebvre a baptisée improprement Madeleine. — Ajoutons, toutefois, qu'il n'y a là rien de lubrique ; néanmoins ce n'est pas une Madeleine.

M. GILL.

M. Gill. — Voici un caricaturiste auquel MM. les douaniers moralistes ont refusé la porte du Salon. — « Le *Requiem* du rossignol », que nous avons admiré chez M. Rotschild, voisin de M. Ottoz, est une œuvre forte de conscience et d'étude. Nous voudrions voir plus de distinction à la tête de ce modèle, bien fait de corps, bien rythmé de proportions, et que M. Gill a rendu en peintre consommé. La jeune Italienne joue sur son violon le *Requiem* de l'oiseau mort à ses pieds. — Pourquoi, s. v. p. ces procès de tendance ? En vérité, ces jurés eussent refusé la cruche cassée de Greuze. — Que M. Gill le puissant caricaturiste, s'en console ; son œuvre vivra, comme celles d'autres refusés. — M. Gill est peintre et meilleur peintre que la plupart de ses proscripteurs.

M. DUBUFE (LOUIS-EDOUARD).

M. Dubufe (Louis-Edouard) est sans contredit un de nos meilleurs portraitistes, copiant naïvement et largement la nature, donnant à chacun son caractère et sa vie propre. Le portrait de M. Emile Augier de l'Académie Française et celui de M. Philippe Rousseau sont sans contredit deux des portraits les plus remarquables du Salon. Nous ne connaissons point l'habile peintre de natures mortes, mais il vit et doit être aussi vrai que celui de M. Emile Augier. Quant à ce dernier, nous avons reconnu la bonne et franche figure de l'au-

teur des *Effrontés* et de *Giboyer*. C'est bien le caractère de cet auteur souple qui anime la scène, comme son ami M. Dubufe sait animer la toile.

Point de recherche de style, ni de grand effet dans cette bonne toile : c'est tout simplement nature et d'un caractère essentiellement vrai, nous donnant la figure de belle humeur et les traits colorés et pleins de finesse joviale de notre excellent auteur dramatique.

M. BONNEGRACE.

M. Bonnegrâce, qui s'est voué à la spécialité du portrait, réussit, comme tous les ans, dans cette bonne et excellente étude. Ses portraits du comte de B.. et de M. J. affirment la vérité que nous donnons et qui, à tous les Salons, arrête le public admirateur d'un talent aussi vrai que solide d'exécution empâtée et vigoureuse. M. Bonnegrâce est un portraitiste hors ligne.

M. CHÉRIER (BRUNO).

M. Chérier (Bruno) mérite une mention fort honorable non-seulement pour son tableau : « La sainte Vierge est repoussée de l'hôtellerie et réduite à aller se reposer dans l'étable de Bethléem », mais encore pour son Carpeaux assis et méditant dans son atelier. Cet hommage pieux à la mémoire du grand artiste est une œuvre réussie, autant que j'en ai pu juger par la place trop élevée qu'elle occupe : non-seulement elle n'est point sur la cymaise, mais elle en est bien à 3 mètres. M. Chérier et Carpeaux méritaient mieux.

Le grand sculpteur, en vareuse bleue, les bras croisés et l'ébauchoir à la main pendante, médite sur son fameux groupe de Terpsichore. Le portrait est calme, sobre d'exécution sage. Nous ne connaissions pas ce sculpteur de génie, et d'après son *Ugolin* et la *Danse* de l'Opéra, nous nous imagi-

nions que le génie avait dans les traits, l'attitude, et dans tout son type et sa stature, l'ampleur d'un Benvenuto Cellini ou d'un Mélingue. Nous croyions également que Carpeaux devait avoir de la verve et une fougue pareilles à ses créations. Point : M. Chérier nous le montre sage et calme comme un académicien délicat, propre, soigneux, et ne courant pas à tous crins sur le Pégase de la création. — Enfin, prenons-le comme M. Chérier nous le montre, et sachons-lui gré de ce bon tableau, hommage pieux au génie éteint.

M. MATHEY (PAUL).

M. Mathey (Paul) s'est sans doute représenté lui-même, assis sur un divan dans son atelier, et ayant au-dessus de sa tête des études d'atelier, des esquisses etc. C'est un excellent tableau plein de naïveté, de naturel, et de bonhomie. On s'arrête avec plaisir devant cette bonne figure de peintre jeune, convaincu, et heureux de sa profession. Ce n'est pas précisément au style qu'a visé le jeune artiste dans cette pose toute américaine ; mais, ma foi, cette désinvolture, ce laisser-aller a une note si vraie que nous en félicitons bien sincèrement cet artiste plein d'avenir.

Le portrait du bourgeois à la veste de nankin est encore très-nature ; mais peut-être, eu égard au modèle, est-il moins heureux. N'importe, c'est original, et salut au peintre qui ira loin.

M. MENGIN (AUGUSTE).

M. Mengin (Auguste). Notons en passant le remarquable portrait de Mme A... Quel beau modèle plein de distinction et de noble style !

Mêmes qualités dans le portrait du général Schnéegans, commandant l'école d'application de l'artillerie et du génie de Fontainebleau. — Style

et pose distingués. M. Mengin est dans une excellente voie, où il ira à pas de géant.

M. LECOMTE-DUNOUY.

M. Lecomte-Dunouy semblerait avoir tenu compte de nos observations de « l'annuaire du Salon 1875 », où nous déplorions, page 77, la tendance de ce peintre sévère à n'être qu'un pastiche de son maître Gérôme, notamment dans « Les porteurs de mauvaises nouvelles », pur Gérôme, aussi dramatique, aussi fort d'exécution que lui ; puis le « Rêve ou lune de miel de Cosrou », mêmes qualités.

Dieu merci, cette année, M. Lecomte-Dunouy secoue la chaîne de la copie et de la manière du peintre du « Duel de Pierrots » ; il brise même cette chaîne rivée à son individualité, pour lui faire prendre un essor de liberté, une tendance d'initiative et d'autonomie.

« Saint Vincent de Paul ramène des galériens à la foi. »

Cet apôtre de l'humanité, qui pousse le sacrifice encore plus loin que saint Martin coupant son manteau, est au bagne au milieu des galériens, occupé à prendre les fers d'un de ces misérables.

Cette toile importante est d'un dessin rigide ; les proportions, le modelé sont d'une vigueur digne d'Ingres dans le Saint Symphorien. Il y a des torses, des bras, des morceaux dignes des plus grands maîtres de l'école du Poussin et de David.

Eh bien, malgré ce tour de force de science, l'aspect de ce tableau est dur et noir, désagréable à la vue.

De prime-abord, il repousse l'œil et éloigne l'observateur. Cependant lorsque ce dernier s'oblige à poursuivre son étude et à fixer cette œuvre capitale, il ne peut s'empêcher d'y découvrir des qualités de premier ordre, et de conclure par ce

regret sincère : Ah ! si M. Lecomte-Dunouy était coloriste ! s'il chassait ces noirs d'encre de sa palette, ainsi que ces bleus crus ; s'il variait le ton de ses chairs, il pourrait briguer l'honneur d'être une des têtes de notre art.

« Son Homère mendiant » réalise encore le style d'Ingres et de Gérôme. — C'est très-beau d'être un respectueux et fidèle élève, mais il est encore plus beau d'être original.

Avec une forme et une science comme en possède M. Lecomte-Dunouy, on ne peut que lui souhaiter de briser tout à fait les anneaux oxydés de cette chaîne du pastiche.

M. FERRIER (JOSEPH).

M. Ferrier (Joseph) est un lauréat du prix de Rome.

Cet excellent élève de Pils se ressent plutôt des Cabanel, Lefèvre et Baudry que de feu notre regretté Pils. — Il nous envoie de l'Académie de Rome :

Un David, dont la stature fine et délicate manque, selon nous, du caractère héroïque du vainqueur de Goliath.

Le pied sur le corps gigantesque de son ennemi dont il a tranché l'énorme tête, le jeune David, à la face sauvage et chagrine, ouvre une bouche démesurée et hurlante. Cette expression exagérée nous semble à côté du sujet, et crie une fausse note. Il y a plus de douleur que d'héroïsme et de joie belliqueuse dans cette tête d'adolescent ; et ce corps de jeune fille au ton mat et blanc ne nous semble pas encore, quoique jeune, assez musclé, assez brun, et ne nous a laissé que le souvenir d'une réelle insuffisance comme caractère et expression.

Le jury en a décidé autrement, puisqu'il a décerné une médaille 2e classe à ce peintre délicat ;

mais, quant à nous, nous l'engageons sincèrement à étudier Michel-Ange, et à comprendre l'Ancien Testament d'une manière plus large et plus caractérisée ; car, dans ces jolies peintures fades et convenues d'école, — qui en a vu une les a toutes vues, — tous les jeunes artistes de mérite et d'avenir perdent le vrai trésor de l'artiste : l'originalité.

M. GROS (LUCIEN-ALPHONSE).

M. Lucien Gros représente l'anecdote et le genre Meissonnier dans « Une séance de portraits ». Il fallait bien que cette scène de genre eût part à la 2e médaille. Nous ne nous en plaignons pas trop, puisque la grande peinture a sa large part, et que, sous l'Empire, le petit art, avec M. Meissonnier en tête, avait pris la place du grand art dont quelques symptômes heureux annoncent la résurrection. — Rendons néanmoins justice à la finesse, à l'esprit de ce joli peintre ; sa 2e médaille est bien gagnée.

HERPIN (LÉON).

Après le genre, le paysage avait également droit à la 2e médaille ; et, certes, M. Herpin (Léon) a encore bien mérité la sienne avec la « Vue du pont de Sèvres prise sur place ». C'est réel comme tout ce qui sort des palettes dirigées par les Daubigny et les Busson, ces maîtres solides du bon réalisme. — M. Herpin, dans sa prédilection pour les ponts, nous promène également dans les Côtes-du-Nord sur le joli petit pont de Saint-Jaent. Quoique nous admirions sincèrement ces bonnes études justement récompensées, nous demandons d'autres motifs plus variés à ce peintre fin, et gras de solidité.

MOREAU (ADRIEN).

« Le repos à la ferme » et une « Kermesse au

moyen âge » ont tout l'attrait local et la couleur pittoresque de l'époque. M. Moreau a su profiter de la direction large de Pils, et évoquer pour la 2e médaille les tons de ce brillant coloriste. Félicitons donc sincèrement ce lauréat, dont le répertoire paraîtra, espérons-le, dans l'annuaire 1877.

MOLS (ROBERT).

Je ne sache pas qu'il y ait beaucoup de plus grands panoramas que celui de la ville d'Anvers qui a valu une 2e médaille à M. Mols. Assurément l'hôtel de cette ville aura une salle et un pan bien garni, puisque le côté du grand salon de sortie du palais de l'Industrie était littéralement couvert. — Si c'est pour cette étendue exagérée que M. Mols a obtenu sa 2e médaille, c'est jeter le paysage architectural dans la surface panoramique, mérite inutile à encourager ; car, selon nous, Anvers n'aurait rien perdu à nous être représenté sur une étendue et une surface moins grandes, et la médaille n'en eût été pas moins bien gagnée, surtout avec « Le quai de Chartrons en décembre ». Mais enfin, n'en félicitons pas moins M. Mols, qui nous brosse cinquante pieds de peinture avec autant et plus de facilité large et expéditive que M. Firmin Gérard, ses toiles fouillées à l'excès.

RONOT (CHARLES).

« Les ouvriers de la dernière heure », avec le ch. XX de l'évangile saint Matthieu, ont valu à M. Charles Ronot sa 2e médaille, bien légitimement conquise. A la bonne heure, voici un tableau d'histoire d'un sentiment assez biblique, où le sujet est bien rendu et promet un peintre de style élevé. « Ils ne reçurent chacun qu'un denier.... Ceux qui avaient été loués les premiers murmuraient contre le père de famille et disaient : Ces derniers n'ont travaillé qu'une heure, et vous leur donnez autant

qu'à nous qui avons supporté le poids du jour et de la chaleur... « Pour réponse, il dit à l'un d'eux : Mon ami, je ne vous fais point de tort ; n'êtes-vous point convenu avec moi d'un denier ? » — Cette école de résignation devant une injustice peut être très-morale, car la jalousie et l'envie sont d'odieuses vipères qui enlacent les cœurs en spirale venimeuse ; mais, après tout, « la justice ne doit pas avoir deux poids et deux mesures, et le père de famille eût pu ne point tarer ni fausser les poids » et payer au prorata de l'heure. — N'importe, M. Ronot a bien interprété cette jurisprudence qui avait besoin d'un conseil de prud'hommes, et il a conquis sa 2e médaille, ce dont nous le félicitons sincèrement.

PELOUSE (LÉON-GERMAIN).

Pelouse (Léon-Germain). On est saisi par la vigueur et l'effet de soleil chaud qui arrose de ses rayons la « Coupe de bois à Senlis » peinte par M. Pelouse. On peut, sans se tromper, assigner à ce bon paysagiste une des plus hautes places de ce joli genre naturaliste. Que de fois, à la chasse, n'avons-nous pas admiré ces effets iradiants du disque enflammé se jouant à travers les troncs d'arbres et leurs branches ! — Honneur donc à M. Pelouse ! C'est réussi ; c'est un fort bon tableau digne de figurer dans une belle galerie ou un grand musée. En effet, cette futaie à grands arbres aux troncs blancs laisse passer l'air et le soleil à travers ses branches ; le bûcheron se confond avec les troncs séculaires et est baigné d'air ambiant, comme toute cette belle nature chauffée à 25 degrés réaumur. La mousse et les racines, les gramens fument et rôtissent sur ce terrain brûlé. J'ai rarement vu un effet de soleil plus ardent ; c'est un tour de force qui a valu une médaille 1re classe à M. Pelouse ; elle est bien gagnée ; car jamais Claude le Lorrain n'a fait plus chaud, ni plus vrai.

YVON (ADOLPHE).

Ce grand peintre n'a cette année que deux portraits, mais des plus robustes du Salon. Le premier, le général Vinoy, la main appuyée sur des plans, se détache, plein de vie et de coloration, en beau costume militaire comme Yvon seul sait les reproduire, sur un fond brun et gris coupé par un socle de colonne corinthienne. Le grand chancelier de la Légion d'honneur médite sans doute sur la reconstruction de l'édifice ou palais de la Légion d'honneur.

Le public ne peut passer devant cette œuvre hors ligne sans s'arrêter et admirer avec quel sentiment profondément vrai de la nature Yvon sait rendre les chairs, les étoffes, les métaux, les ors, etc., en un mot, ce qu'on appelle trompe-l'œil, et n'est souvent que l'effet de procédés vulgaires de métier. Ce que des peintres comme Degoffe ou Bouguereau obtiennent par le labeur et la propreté, Yvon l'obtient par une touche ou deux, à la manière des maîtres larges, comme Rubens, Van-Dyck, Titien ou Véronèse. Et, chose vraiment remarquable, chez ce peintre-né, c'est qu'il n'emprunte rien à aucun maître antérieur. Il a ce point de contact frappant avec eux tous. Voyez donc si Rubens, Rembrandt, Véronèse ou Titien ont les moindres rapports ou côtés similaires dans l'aspect, dans l'exécution ? Aucuns ; ils ne procèdent tous que d'eux-mêmes. Coupez un fragment de leurs tableaux, et vous les reconnaîtrez à la touche individuelle, à ce sentiment propre et particulier qui fait leur grande force. — Ainsi, pour rétablir la hiérarchie souvent altérée, ou méconnue par des études insuffisantes, beaucoup de gens préféreront Vand-Dyck à Rubens. C'est une hérésie grossière, une ignorance blâmable, car Van-Dyck est le pastiche achevé de Rubens ; Van-Dyck n'est pas

lui-même, il reflète trop son grandissime maître-génie Rubens, qui lui ne copie personne, et emploie sa vie à créer, créer sans relâche, tandis que Van-Dyck passe sa vie à perfectionner son immense talent. Tous les génies sont tranchés par cette marque d'invention qui les caractérise tous individuellement. Cela est si vrai, qu'il en est de même pour Yvon. — Ainsi, pour les deux portraits de cette année, le général Vinoy et M. Bonnehée, on est donc arrêté à leur aspect solide et l'on se dit : Ah ! voilà d'Yvon. l n'y a pas à chercher, pas à hésiter, la touche le nomme.

Ce maître pouvait pencher vers Géricault, Gros, voire même vers Horace Vernet, puisqu'il traitait les mêmes sujets. Eh bien, il a trouvé le moyen d'être lui-même, d'être toujours Yvon, rien qu'Yvon, depuis la bataille de Koulikovo, une de ses meilleures. Car c'était toute la saveur, l'arome d'une éclosion première. C'était sauvage et puissant comme l'élan d'une verve qui fait éruption ; c'était une réelle page de génie, qui doit être au musée de Saint-Pétersbourg, comme toute l'œuvre militaire du même grand artiste est à Versailles. Et, en passant, nous déplorons que les nouvelles majorités du Sénat et de l'Assemblée nationale ne se hâtent pas de revenir à Paris, de rendre le musée de Versailles à sa destination. Il y a dans ce retard un véritable attentat à la majesté de l'art, qui vaut bien la politique éphémère. Les députés et les sénateurs qui se respectent devraient protester *hic et nunc* contre la prolongation d'un séjour aussi préjudiciable dans ce musée, une de nos gloires nationales.

Le maître Yvon (comme tous les autres, Horace Vernet, Delacroix, Couder, Cogniet, Scheffer) souffre de ce séjour indiscret et trop prolongé. Combien d'autres gloires françaises sont ainsi

étouffées par les raisons d'État d'une politique de méfiance et pétrie d'un reste de levain monarchique !

S'il fallait relater l'œuvre de ce peintre fécond, et la détailler en critique consciencieux, il faudrait presque un volume, en commençant par « Saint Paul bénissant un prisonnier », « Jésus-Christ chassant les vendeurs du temple », tableau qui fait la gloire du musée du Havre ; « Les remords de Juda », qui décelèrent, dès 1847, les grandes qualités de ce vigoureux tempérament d'artiste ; puis vint « La chute d'un ange », inspirée de Milton, et peut-être un peu de Michel-Ange. C'est après qu'eut lieu l'évolution de ce talent classique vers le genre militaire. Ce fut le mâle courage des zouaves qui enflamma le pinceau magistral d'Yvon. — Il fit, sous le ministère Fould, le voyage de Crimée ; il en rapporta l'étude des redans et des gorges de Malakoff. Avec cette vérité locale, il peignit en grand peintre l'épopée militaire de l'époque. Ce fut une véritable révolution dans le genre batailles. Horace Vernet lui-même en fut émerveillé et distancé. — L'enfant de Paris, Liaut, qui planta, le premier, le drapeau national sur la tour fumante de Malakoff, ne le planta pas mieux qu'Yvon ne planta le drapeau de l'art épique, de la grande peinture militaire et héroïque, à notre époque transitoire. Cette transformation et révolution du genre « batailles », même après David, Gros et Horace Vernet, fit un éclat, un bruit de tonnerre dans la période de transition qui suivait le beau mouvement de 1830. Yvon défia, pendant quelques années, toutes les prétentions et les insuffisances de l'envie par une série d'œuvres considérables. Plusieurs fois, la médaille d'honneur lui fut décernée, faute de concurrents sérieux.

Mais hélas ! l'envie, dont l'œil louche ne se ferme jamais, veillait et cherchait tous les moyens de renverser le colosse. C'est alors qu'on put voir la puissance et la force de l'union même dans la médiocrité. C'est alors que l'impératrice, et la princesse Mathilde et toute la camarilla vénale des flatteurs, depuis les épées et les palettes jalouses, s'acharnèrent à la perte du grand artiste qui devait avoir le regret d'avoir tant illustré de ces indignes.

Il fallait une machine de guerre, un prétexte : ce fut Pils qui fut le bouc émissaire. — Son « Passage de l'Alma », véritable promenade militaire, fut exalté comme un chef-d'œuvre bien supérieur à tout ce qu'avait produit Yvon. Tous les serpents de la forte cabale allèrent siffler le dénigrement et la calomnie, et se mirent à surfaire le joli talent de Pils. Il y avait près d'un an qu'étaient ourdies les trames de cette conspiration. L'examen juridique des récompenses était l'occasion, le moment décisif ; c'est alors que, pour plaire à une basse intrigue féminine, secondée par la courtisanerie et la valetaille toujours prête à obéir aux lâchetés, il se trouva un nombre de jurés coalisés suffisant pour renverser le maître de son socle et lui substituer le prétexte Pils. C'est alors qu'éclata la rage et le triomphe de l'envie. C'est alors que le triomphateur de la veille fut roulé dans la boue ; on masqua son tableau « Par le passage de l'Alma », et Pils fut un instant le vainqueur obtenant sa victoire à la Pyrrhus ; car elle lui coûta d'autant plus cher, que ce peintre fourvoyé ne put tenir longtemps sa place usurpée. Néanmoins le coup était porté, l'intrigue de la médiocrité sans poumons avait pris la place et ne la lâcha pas pendant le reste de l'Empire ; on pourrait presque affirmer qu'elle la détient encore. Aussitôt la fantaisie, la

miniature et l'anecdote voulurent faire la grosse voix, et prendre une revanche éclatante du grand art qu'elles avaient calomnié et vaincu. Alors on vit des Lilliputiens se partager pendant vingt ans de petits succès et de petits lauriers, ou plutôt se passer et repasser à la ronde de petites rhubarbes et de petits senés. « Donne-moi la médaille d'honneur, cette année ; je te la repasserai, l'an prochain. » A l'exposition universelle de 1867, on vit même, à la honte de ce vilain courant artistique de l'orgie impériale, un coup d'éclat, après lequel la toile doit tomber, ou l'échelle doit être tirée ; on vit, à cette exposition universelle, les jurés français, les mêmes qui avaient renversé le dangereux Goliath, on vit ces jurés se partager encore toutes les médailles et les honneurs de ce Salon ; à ce point que le maréchal Vaillant, écho de l'Empereur, fut obligé de faire une répartition plus équitable à l'art international, que MM. les fantaisistes et miniaturistes jugeaient leur inférieur. Il fallut rendre ces parts de lions, ou plutôt de loups français affamés, à la Prusse, à l'Autriche et à l'Angleterre, qui étaient justement froissées de cette hospitalité gloutonne rappelant l'invitation du loup à la cigogne. Ces puissances furent calmées par ordre supérieur du bien intentionné empereur, débordé, hélas ! par l'intrigue inintelligente de l'impératrice et de sa coterie de médiocres et de faméliques. Toutes les premières récompenses volées par cette coterie furent partagées avec plus d'équité.

S'il nous est venu à l'idée de nous appesantir sur ces traits d'histoire nauséabonde, nous n'avons eu qu'un but, celui de montrer la dépravation dans laquelle l'art lui-même allait se putréfier et tomber en décadence.

Dieu merci ! des éléments nouveaux sont venus,

membres épars auxquels les anneaux et tronçons cherchent à se renouer par les moyens les plus habiles ; mais espérons que M. Waddington sera moins complaisant que MM. de Cumont et Wallon, et que M. de Chennevières ouvrira enfin les oreilles aux besoins urgents de la situation. Et, pour clore sur ce grand peintre, dont l'œuvre est considérable depuis saint Paul bénissant les prisonniers, les tableaux religieux, jusqu'à la retraite de Russie, et la prise de Malakoff, ses toiles capitales, nous arrivons au « Triomphe de l'Amérique », réponse prophétique à toutes les ingratitudes de l'Empire.

L'envie s'acharna de nouveau contre cette œuvre épique et d'une grande portée républicaine ; car la jeune Amérique s'y offrait en sœur à notre République naissante. — « César écrasant les peuples sous sa cavale ambitieuse » fut la nouvelle réponse à tous ces envieux regrettant le césarisme.

Nous attendons à présent ce peintre courageux à l'exposition universelle. La grande page d'histoire des religions qu'il prépare pour 1878 ne manquera pas, nous en avons d'avance la certitude, de faire le plus grand honneur à l'école française, cette brillante école qui résume à elle seule l'art moderne, et appelle tous les ans sur le champ de bataille du Salon officiel tous les peintres de l'Europe, et d'où la France sort toujours victorieuse.

DUBOIS (PAUL).

M. Dubois (Paul). — Le courage militaire, représenté par un beau guerrier, cuirassé, casqué avec élégance, posé avec calme et style moitié grec, moitié renaissance et Michel-Ange, a valu la médaille d'honneur à l'auteur du Trouvère, et cela ne nous étonne nullement, par deux raisons : la pre-

mière, c'est que M. Dubois a un beau talent, et a ensuite un peu le pied dans l'administration. Car, si nous ne nous trompons, il est conservateur, et a remplacé feu notre bon ami Tournemine. M. Dubois a du talent et un beau talent plein de caractère et de distinction, c'est incontestable ; mais comment dissiper la fâcheuse présomption d'influence de position ? Les jurés ont besoin de l'administration. M. P. Dubois en fait partie : « passons la rhubarbe à M. Dubois, il nous rendra le séné des croix, des achats de tableaux pour le Luxembourg ! »

Dieu veuille qu'il n'y ait rien de cela dans notre esprit peu clairvoyant ; mais il est courageux de crever des ballons gros comme le Panthéon. Il est fâcheux que les médailles pleuvent à un conservateur du Luxembourg, quand il y avait à chercher, soit à la sculpture, soit à la peinture, des œuvres tout aussi remarquables : ce qui nous confirme encore dans notre blâme sérieux, car il porte et pèse de tout son poids sur ce vestige d'abus et de scandale qui a éclaté sous l'Empire. Il semblerait que c'est un regain de courtisanerie juridique. — Jugez la cause. MM. Robert-Fleury père, Cabanel, Fromentin, etc., — je ne nomme que ces trois têtes, — se disent : « M. Dubois est de l'administration, c'est un confrère qui comprend la solidarité, 1° vite la médaille d'honneur — mais ce n'est pas assez, 2° la médaille 1re classe, pour la peinture. Que diable ! nous arriverons, moi à placer les œuvres filiales, moi mes élèves, et moi mes tableaux et mon prochain succès académique !.. » Eh bien, c'est tout bonnement scandaleux, parce que d'abord l'administration devrait mettre hors concours tous ses membres, peintres ou sculpteurs, ou

du moins ne devrait pas les laisser juger par des gens qui ont besoin d'eux.

Ce n'est pas par plaisir que je lève ce coin hideux du rideau de l'art moderne : c'est une loque de l'abus du césarisme qu'emportera bientôt le souffle de M. Waddington. Cela doit rendre rêveurs M. de Chennevières et M. Buon, l'honnête Buon qui me fait l'effet d'un élégiaque honnête fourvoyé dans cette galère. — J'en suis fâché pour M. P. Dubois ; mais, avant de concourir, il devait prévoir qu'il y a danger à rester dans une administration dont les jurés ont besoin. — C'est le cas, ou jamais non, de provoquer les réformes revendiquées par la légende des Refusés (Questions d'art contemporain). Oui, le jury mixte est de rigoureuse nécessité ; sans lui, tous les artistes sans défense sont sacrifiés aux rancunes, à l'intérêt de la camaraderie.

Voyez-vous ce double scandale
Médaille d'honneur et médaille 1re classe données à M. Dubois, conservateur du Luxembourg ! Je m'étonne qu'un artiste de la valeur de M. Dubois ne se contente pas de son grand mérite réel, et qu'il lui faille avoir autant de pied dans l'administration ; si c'est de bonne guerre pour conquérir les triomphes, les doubles succès, ce qui en diminue l'éclat, c'est de laisser percer la position inégale et favorisée du vainqueur. — Ces regrets émis, louons sans réserve la beauté « du courage militaire » dont nous avions ébauché le compte-rendu. — Oui, ce beau guerrier, plus beau que mâle, plus élégant et féminin que belliqueux, est un Grec modernisé, un Grec moins puissant que l'Achille, et que le Penseroso de Michel-Ange.

Le don, le privilège de M. P. Dubois, c'est de faire beau, élégant ; il possède le rythme de

la grâce et la cadence des belles proportions. Son sentiment grec imprégné d'Ingres, de Raphaël et de Lesueur, et de la largeur des peintres Delacroix et Millet, a su s'assimiler tous ces dons dont il doit la conquête à sa double organisation de sculpteur et de peintre. Oui, M. P. Dubois a une riche organisation, prompte à l'assimilation de tout ce qui est vraiment beau : belles attitudes simples et nobles, calme, harmonie, pensée sévère, style élevé, toutes ces qualités sont dans « le courage militaire ».

Posé d'une manière simple et noble comme du Raphaël, ce beau guerrier a plus de pensée et de noblesse que de courage militaire. A coup sûr, Michel-Ange eût compris autrement le courage militaire. Sans remonter si haut en arrière, le grand Rudde, ce ciseau épique, l'eût également compris plus héroïque. Cavaignac et Lamoricière, son bras droit, l'auraient aussi compris plus mâle. Ce guerrier-là a plutôt du saint Michel terrassant le Satan de Raphaël, et le courage militaire humain n'a rien de raphaëlesque. Le caporal Liaut d'Yvon, et le gamin de Paris de Neuville, ce chasseur des dernières cartouches qui, les mains dans les poches, attend la mort, sans y penser, voilà du vrai courage militaire.

Il est vrai que la sculpture décline ces vulgarités du genre militaire moderne ; et, cependant, on conviendra que le courage militaire est dans l'expression et l'action de la bataille.

Pour nous résumer, ce courage militaire ne sied pas autant au ciseau de M. Dubois que la beauté séraphique, la corde tendre et suave. Non, ce n'est pas là le courage militaire, c'est plutôt la grâce et la beauté militaire.

Nous préférons « la Charité ». Ce sujet rentre mieux dans les facultés et l'organisation d'élite du

grand artiste. Cette Charité, encore imprégnée de la beauté idéale d'Andréa del Sarte et de la naïveté du peintre Millet, est vraiment séduisante ; c'est pur, honnête, bon et beau.

La draperie large et simple, imitée de Millet, ainsi que l'exécution naïve du même peintre, contribuent à rendre ce sculpteur original. Nous le préférons s'assimilant Millet, plutôt que Cabanel dans son Trouvère. En somme, l'organisation malléable de M. Dubois est prompte à l'assimilation. Peut-être cette grande habileté d'artiste vraiment doué se transformera-t-elle bientôt, espérons-le, en personnalité plus Dubois, rien que Dubois. C'est notre souhait sincère pour ce grand artiste, qui est une de nos gloires des mieux acquises. — Nous oubliions de le féliciter bien sincèrement sur sa riche et double organisation de peintre et sculpteur; mais, malgré son beau début de peintre, M. Dubois ne devait pas prétendre à la médaille 1re classe pour la peinture : une 3e ou une mention honorable eût suffi pour encourager le peintre, surtout quand on voit les Clairin, Capdevielle et tous les mentionnés être réduits à cette récompense congrue. Et M. Renard, avec le magnifique portrait de la grand'mère, bien supérieur à ceux de M. Dubois, et M. Maignan, avec son magnifique Barberousse, ne méritaient-ils pas mieux cette 1re médaille ?

GUILLEMET.

M. Jean-Baptiste Guillemet mérite bien sa médaille 2e classe ; car, pour notre compte, nous avons été saisi de la beauté, du naturel et de l'effet excellent de son paysage ; il rend on ne peut mieux la fraîcheur de cette partie de la Normandie où a excellé Daubigny.

Le motif de Villerville est on ne peut mieux

choisi, largement et puissamment rendu. Du reste, en ce beau genre du naturalisme, M. Guillemet a de redoutables concurrents qui nous prouvent une fois de plus que le nombre des médailles est insuffisant; car nous voudrions voir bien d'autres paysagistes récompensés depuis longtemps, et le public s'étonne, comme nous, de la lenteur de ces encouragements.

M. Guillemet est un des heureux lauréats dont les efforts sont enfin récompensés ; c'est d'autant plus flatteur pour cet artiste consciencieux qu'il le mérite réellement.

WAUTERS.

M. Emile Wauters fait grand honneur à l'école Belge ; mais qui dit école Belge, dit école Française, pure école Française, attendu que les peintres belges ne suivent réellement que les principes de notre école des Beaux-Arts, luttent tous les ans et rivalisent de succès avec la peinture et la sculpture françaises.

La preuve nouvelle est l'excellent portrait de M. C. Somzée par M. Wauters, portrait qui est dans la moyenne de tous les bons portraits des écoles Cogniet, Cabanel ; que dis-je ? des Picot, Drolling et P. Delaroche. Oui, c'est toujours la nature arrangée, posant avec plus ou moins de simplicité, ou de style cherché et convenu.

Nourri des bons principes, M. Wauters emporte donc d'assaut la 2ᵉ médaille, et nous l'attendons l'an prochain à une œuvre plus importante, à un tableau d'histoire.

WINNE.

M. Liévin de Winne est une preuve corroborante de la vérité que nous émettions plus haut à l'égard de M. Wauters. — Les deux portraits de

M. Firmin R..., ancien ministre plénipotentiaire de Belgique à Paris, et le portrait de M. E. B. sont toujours dans la bonne voie française et la plus distinguée.

Depuis vingt-cinq ans nous admirons la tenue sévère de cet artiste belge, de ce portraitiste éminent qui ne nous donne que des illustrations belges et des personnes de son monde aristocratique.

Ce que nous reprocherions à M. de Winne, c'est d'abuser du noir, et de ne pas attaquer bravement l'air et la grande lumière, comme MM. Cabanel, Cot, et surtout Carolus Duran.

Mais rendons cette justice à M. de Winne, qu'il fait noble et distingué avec peut-être trop de sacrifices ; car, chez ses personnages, les têtes et les mains dominent tout le reste. C'est une qualité certainement ; mais ces sacrifices ne doivent point aller jusqu'au noir ; il faut que l'œil puisse percevoir dans l'ombre les objets environnants.

La grande qualité du sacrifice devient un défaut quand elle outrepasse la mesure et va jusqu'à la tache d'encre, comme dans le magnifique portrait de M. de Girardin de Carolus Duran, où la tête, les mains et l'encrier s'enlèvent seuls en lumière. C'est certainement d'un effet puissant au détriment de la transparence.

Nous citons cet exemple frappant à M. de Winne, pour lui demander aussi un peu plus d'air ambiant dans ses magnifiques compositions, où le style et la distinction à la Van-Dyck arrêtent l'observateur amant du beau.

M. de Winne, peintre belge ou plutôt français, a donc justement conquis son hors-concours au champ de bataille parisien où l'Europe entière vient se mesurer. Si nous nous étendons sur ce détail important, c'est pour renouveler notre appel

incessant aux Kaulbach, Knauss, Schreyer, qui se font trop désirer ; et ce persévérant éloignement de Paris, cette bouderie prolongée deviendrait de l'ingratitude, puisque c'est à Paris qu'ils ont fait leur réputation ; nous les attendons à l'exposition de 1878, où la bataille internationale sera rude, bataille à laquelle ces grands peintres viendront combattre ; sans quoi, ce seraient des déserteurs.

M. RENARD (ÉMILE).

M. Emile Renard, qui fait honneur à ses deux maîtres, MM. Cabanel et C. de Cock, se livre, comme on voit, au cumul de deux spécialités : au portrait et au paysage. Jusqu'à l'Empire, il était de rigueur de se parquer dans une voie, un genre, une spécialité définie, et il était défendu d'en sortir sous peine d'être mis à l'index des jurys exclusifs. — Qu'était-ce donc, à plus forte raison, quand Etex prétendait faire de la peinture ; quand Clésinger, qui pétrissait le marbre, se mêlait de peindre une Eve avec les tons puissants d'un Decamps ou d'un Delacroix ? Le préjugé était là. Aujourd'hui, il est levé de plus en plus avec les Falguière et les P. Dubois, qui disputent et enlèvent les médailles aux peintres.

Mais M. Renard ne va pas si loin ; il est peintre et reste peintre, et se contente de conquérir avec le portrait de la grand'mère une 3e médaille, quand il devrait avoir la 1re que lui a injustement enlevée M. P. Dubois, attendu que M. Renard est plus peintre que lui, et que le portrait de la grand'mère et « le puits de Montfarville (Manche) » ont plus de qualités picturales que celles de son concurrent.

Mais, que voulez-vous ? M. Renard n'a pas beaucoup de liens à l'administration dont fait partie M. Dubois.

M. MENGIN (AUGUSTE).

M. Mengin (Auguste), avec le portrait de Mme A... un très-beau portrait ma foi, et celui du général Schnéégans, commandant l'école d'application de l'artillerie et du génie de Fontainebleau, portrait plein de style et d'exécution consciencieuse, M. Auguste Mengin a conquis la 3e médaille : nous l'en félicitons d'autant plus sincèrement qu'en ce beau genre qui, en définitive, est le point de départ et la base de la grande peinture d'histoire, M. Mengin avait de redoutables concurrents.

ROZIER.

M. Dominique Rozier, par le « Retour de la halle » et ses jolies roses, si odorantes, si vraies de couleur, et si grassement peintes, méritait bien son succès, pas volé ma foi ! car c'est inouï, ce qu'il y a de forces nombreuses et rivales dans ce joli genre dont le maître Saint-Jean ne peut plus, hélas ! diriger et commander les bataillons en guerre. Tous les ans, et cette année surtout, nous avons en tableaux de halles et de fleurs, de véritables chefs-d'œuvre qui donnent l'embarras du choix et créent de grandes difficultés aux jurys. Mais M. Rozier, qui a pris toute la largeur et la puissance de son maître M. Volon, auquel il fait grand honneur, M. Rozier devait être l'heureux vainqueur: ce n'était que justice.

GIRARD (FIRMIN).

Voici le moment opportun, la transition nécessaire pour parler de ce Degoffe, et de ce Bouguereau des fleurs, de ce Meissonnier des pétales, des feuilles et des nervures du joli règne végétal.

Il faut, en vérité, que ce hors-concours en soit

bien amoureux de la flore et du règne végétal, pour ne rien sacrifier de ses amours.

M. Firmin Girard pousse donc le détail jusqu'à la minutie et au rendu à outrance ; tout dans son œuvre brille, éclate de fini, de tons crus à tirer et à blesser l'œil. En vérité, je me demande comment un peintre aussi fourvoyé à côté des vrais chemins, des bonnes voies de l'art, a pu devenir hors-concours : oui, je me le demande, car de deux choses l'une : ou l'art doit suivre et atteindre son but qui est la synthèse dans le beau, alors il mérite honneurs et récompenses ; ou il va verser dans l'art du coiffeur et du rendu minutieux et criard sans plans, sans sacrifices, alors il doit être signalé comme dangereux. Pourquoi, en ce cas défectueux, mettre hors-concours un spécimen aussi funeste à la vraie et large voie du bel art? Pourquoi faire les honneurs de la cymaise à des tableaux qui fourvoient le goût du public et des jeunes peintres?

Certes, nous sommes nous-mêmes surpris, confondus de cette persistance tenace, de cet acharnement à finir d'une manière exagérée toutes les parties minutieuses des phénomènes de la nature. Mais en voyant les tableaux de ce peintre extra-finisseur, et cru au superlatif, nous ne savons précisément où poser notre vue, qui souffre de ce cliquetis désagréable de crudités éparpillées et vibrantes, comme ces éclats de cuivre et ces bruits de crécelle qui vous déchirent les oreilles. Si le jury et l'administration comprennent ainsi le but de l'art pour l'étaler ainsi triomphalement au public, c'est pénible et dangereux ; car, nous le répétons, malgré notre étonnement de cette force excessive de talent précieux, nous maintenons que son exaltation et l'hommage de la cymaise sont

les erreurs coupables ou de l'ignorance ou du parti-pris condamnable.

Nous insistons vigoureusement sur cette transaction funeste de quelques habiles finisseurs qui se figurent qu'hors leur fini et celui de leurs congénères, il n'y a point de salut ; et nous leur répétons de bonne encre que c'est une hérésie dangereuse, que c'est un barbarisme en plastique et en esthétique. Nous leur répétons que l'idée, le côté essentiel des choses ne doivent être rendus que pour faire valoir la thèse, le but unique, aussi bien dans le genre historique que dans les natures mortes, et les plus insignifiants sujets de genre.

Encore une fois, cette école dangereuse doit être reléguée à son plan, et il est bon de se tenir en garde contre le chantage de ses prix exagérés, réclame qui attire le public et veut lui faire accroire des inepties, des mensonges de charlatans. Ce ballon de faux prix qui se gonfle pour les besoins de la cause doit être crevé, crevé sans cesse par les coups de plume de la critique honnête. Pourquoi laisser répandre des prix de 300,000 fr. de 100,000 fr. pour tel ou tel tableau qui n'en vaut ni 15, ni 10,000, — et, s'il fallait les faire expertiser vaudraient encore moins ?

Nous insistons, pour prémunir le public contre ces manœuvres de charlatanisme indignes de peintres qui se respectent.

Nous croyons, certes, pour l'honneur de M. Firmin Girard, qu'il n'est pour rien dans cette fable, cette réclame circulant sur le prix de son tableau, car nous croyons que ces moyens sont plus nuisibles, plus préjudiciables qu'utiles au vrai succès d'une œuvre. — Aussi le public averti que tel tableau est acheté 100,000 fr., se bouscule auprès de l'œuvre, et s'il est connaisseur il ne peut manquer de s'écrier : C'est une mystification.

OLIVIER (LÉON).

Quand nous passâmes devant la question, nous fûmes saisis par ce tempérament de peintre d'histoire consanguin de celui de M. Robert-Fleury père, nous revînmes avec effroi toutes les horreurs de l'Inquisition évoquées à notre mémoire par ce tableau dramatique et plein de vigoureuse étude. Oui, tout l'arsenal de Torquemada et tous les instruments hideux du Saint-Office, instruments si chers au duc d'Albe, toutes ces scènes cruelles du fanatisme religieux et politique, car la politique en était la plus acharnée complice, tous ces tableaux de M. Robert-Fleury nous repassèrent devant les yeux, en admirant la conscience et les qualités de l'œuvre de M. Olivier.

Dieu merci ! nos mœurs s'améliorent, car j'ai vu le bon public frémir d'horreur et de dégoût devant cette œuvre distinguée qui a bien mérité sa 3e médaille.

Non-seulement ce tableau est franc d'effet et de lumière, mais il est consciencieux de dessin et d'anatomie. — Le pauvre patient fait mal à voir, tant il est vrai, tant il souffre sous les coins, les cordes et les roues des bourreaux !

— Dans le « pêcheur de la Seine », autre note plus agréable, M. Olivier a doublement mérité son succès.

CHARNAY (ARMAND).

Si nous nous empressons de rendre justice à qui de droit pour les récompenses, c'est que nous croyons, avant tout, que notre Annuaire ne fait qu'accomplir un devoir élémentaire.

« La pêche à l'épervier » de M. Charnay le dispute donc en mérite au pêcheur de M. Olivier, et, pour satisfaire les concurrents, M. Charnay,

qui marche sur les traces de son excellent maître M. Feyen-Perrin, a fait là un excellent tableau bien et dûment médaillé.

On sent que M. A. Charnay habite un endroit favorable à ce genre de pêche expéditive et où le crépuscule est de première nécessité, car il faut s'avancer sans bruit par les rosées perfides et surprendre le poisson, le couvrir de cet engin difficile à jeter. La pêche à l'épervier a une mise en scène poétique. M. Charnay l'a compris.

NITTIS (JOSEPH de).

Mes félicitations sincères à ce peintre varié et ami du pittoresque. Du reste, avec un maître comme Gérôme, les médailles sont prédites à l'avance.

Si « sur la place des pyramides » et « sur la route Castellamare », deux œuvres saillantes, M. de Nittis n'obtient qu'une 3e médaille, j'en garantis une 2e pour l'an prochain, si cet artiste continue son joli genre varié, car M. de Nittis n'est point un débutant. Nous le suivons depuis quelques années, et nous nous rappelons la « femme aux perroquets », puis « la réception intime » de 1870 ; « les cratères du Vésuve avant l'éruption de 1872 » et « la descente du Vésuve », études faites sur nature en 1873. Nous avions également remarqué son joli salon de 1874 : « dans les blés » et « fait-il froid !!! » l'an dernier, « Bougival » et « place de la Concorde ». Il n'y a donc pas à s'étonner des succès de cet artiste laborieux et fécond, copiant et choisissant la belle nature pittoresque aux grandes lignes architecturales.

M. le baron de MORTEMART-BOISSE.

Voici encore une médaille bien gagnée par un lutteur qui ne débute pas d'hier si nous en jugeons

par ses deux bons maîtres Alfred et Tony Johannot. « Le lit d'un torrent dans les Alpes, aux environs de Nice, » sent bien l'étude vraie, creusée non loin du torrent lui-même. Dès 1870, « la chasse aux macreuses » nous avait frappé. Nous aurions volontiers poussé devant nous la toile aux meurtrières perfides pour approcher et tuer des macreuses ; — en 1873, « le marécage de Normandie » ; en 1874, les moulins de Monte-Carlo (Alpes-Maritimes) ; en 1875, même prédilection pour notre département annexé : « le cours d'eau dans les Alpes-Maritimes ». Voilà une persévérance et une fidélité à toute épreuve pour ce genre difficile dans lequel M. le baron Enguerrand de Mortemart-Boisse possède une longue expérience et un beau talent : il n'est pas étonnant que le succès couronne une aussi longue carrière.

M. MOROT (AIMÉ-NICOLAS).

Ce pensionnaire de l'Académie de France a envoyé une excellente étude : « le printemps ». Cette jeune et belle figure, dont nous aimons la pose et le style, rappelle l'antique, et méritait le succès qui l'a couronnée. Cette 3ᵉ médaille ne manquera pas d'enflammer le courage de cet élève distingué que nous attendons à son nouvel envoi de Rome et qui continuera la voie élevée qu'il réussit.

M. GONZALÈS (JEAN-ANTONIO).

« Le retour d'un baptême en Espagne » est un bon tableau, large et fin de couleur locale. C'est chaud, rutilant, et nous avions noté M. Gonzalès pour une médaille. Nous sommes flatté de nous rencontrer avec le jury.

M. GORDIGIANI (MICHELE)

Nous offre « un page de la cour de Louis XIII ». C'est une très-bonne étude consciencieuse

et on ne peut plus vraie d'étoffes simples et soyeuses, que nous sommes heureux de citer en passant, car elle promet un peintre éclatant. M. Gordigiani est Italien et élève de M. Mussini, et habite Florence ; on dirait plutôt une peinture éclose à Paris et rappelant l'éclat de Deveria. Ce qui prouve une fois de plus que l'école Française gouverne et règne en Italie comme en France.

M. TOUDOUZE (ÉDOUARD).

Voilà un bon tableau et de la bonne école dramatique où la note vraie est trouvée. Nous félicitons très-sincèrement M. Toudouze de persévérer dans cette voie historique des grands maîtres, c'est ainsi qu'on arrive aux sommets. Du reste, il peut voir qu'il en est déjà récompensé.

M. E. Toudouze expose depuis longtemps. Dès 1870, nous avions remarqué « la veillée sur la lande », souvenir d'un pardon de Saint-Anne-la-Palue (Finistère). Précédemment, lors de notre exposition de Macbeth, en 1868, nous avions admiré la mort de Jézabel du même peintre : c'était puissant, plein de verve et de drame, ce qui nous confirme une fois de plus dans notre sincère appréciation. — Du reste, avec des maîtres comme Pils et M. A. Leloir, on ne peut pas s'égarer ; et M. Toudouze est tout près de devenir un maître lui-même.

M. A. LELOIR.

A propos de l'élève, citons vite le maître, et parlons de son excellent tableau que nous aimons intimement parce que le noble type de la chrétienne nous est allé droit au cœur.

« Une martyre ; — couloir du Colisée, conduisant dans l'arène », nous montre une jeune fille blanche et pâle qui, les bras croisés sur sa poitrine pudique, jette un regard d'effroi sur les lionnes en

cage, et qui s'apprêtent au banquet des victimes. La belle martyre s'avance noble et pure et va donner sa vie et sa foi à son Dieu. Cette belle figure est l'intérêt, le foyer dramatique de l'œuvre. L'héroïsme, la candeur et l'effroi naturel de la martyre constituent avec cette robe blanche et cette expression de chasteté sévère un drame saisissant et plein d'émotion. Tant de jeunesse et de beauté, ces membres délicats, ce beau corps rythmé comme celui de la Diane de Gabies, cette tête qui a un reflet de la poésie divine, semblent dire que cet être parfait va palpiter sous la dent des fauves !

M. Leloir est ingriste et a le sentiment dramatique très-élevé. — Toutefois la note des fauves aurait un peu plus d'accent ; ce seraient, par exemple, des féroces dans le genre des lions de Victor Hugo, la pauvre martyre gagnerait en pitié, la terreur qu'inspireraient les féroces : j'aurais voulu les voir jeter des éclairs de leurs yeux sanguinolents, tordre les barreaux des cages de leurs griffes impatientes, et lécher d'avance leurs mâchoires avides, en montrant leurs crocs terribles. La pauvre et noble martyre si belle eût arrêté les spectateurs saisis d'effroi.

M WATELIN (LOUIS-VICTOR).

« Le chemin de Nelsette » (Seine-Inférieure) vaut une médaille à cet artiste infatigable ; et cela nous étonne d'autant moins que nous avions encore noté toute la vérité locale du motif. Est-ce un frère de M. Watelin ou lui-même qui exposa en 1870 « le chemin des artistes », site de la forêt de Fontainebleau ? En 1873, nous le retrouvons sur « les bords de la Brèche », près de Creil (Oise) ; puis dans « une prairie à Villers-Saint-Paul ». En 1874, au « Marais de Sacy-le-Grand » (Oise), et encore dans « une prairie de Villiers-Saint-Paul »

(Oise), puis en 1875 dans « un moulin, à Gamaches » (Seine-Inférieure), puis dans une prairie communale de Bouvaincourt (Somme). C'est enfin, cette année, le chemin de Nelsett (Seine-Inférieure) qui a mené l'heureux peintre laborieux et persévérant au triomphe de la 3ᵉ médaille : ce n'est pas volé assurément ; car avec cette conscience et cette persévérance dans l'étude le succès est de rigueur.

M. ROSIER (AMÉDÉE).

« La lagune, — effet de nuit », « le canal San Mario, au crépuscule, » ont valu une 3e médaille bien méritée au talent frais et délicat de M. Rosier. — Il y a longtemps que nous suivons ce peintre-poëte de la marine élégante aux grandes lignes de belle architecture. — Nous nous demandions même si ce n'était pas M. Rosier, notre ami commun à Roland et à moi, que nous connûmes en 1848. — Quel travail immense que celui de ce joli peintre qui ne manque pas un salon ! — Suivons depuis 1867, « le lac d'eau douce à Tunis ; la pêche des moules à marée basse ; environs de Tunis » ; 1870, « le canal San Mario, Venise », « Saint-Georges Majeur, Venise » ; 1873, « rade de Toulon », « Souvenir de Hollande »; 1874, « Venise, Crépuscule» « le jardin public, à Venise » ; 1875, « le quai des Esclavons, à Venise », « Vaisseau de mer », « le matin sur la lagune à Venise ». Avec de tels succès de Salon, je m'étonne que M. Rosier n'en soit qu'à la médaille 3ᵉ classe.

M. VAN HAANEN (CÉCIL).

Elève de son père, cet artiste autrichien vient, comme tous les Européens, conquérir des médailles à Paris. C'est de Venise où il fait de bonnes études qu'il envoie la « petite fille vénitienne » ; et « les ouvrières en perles à Venise » ne manquent

pas de charme et d'un grand attrait pittoresque ; aussi le jury l'a récompensé d'une 3ᵉ médaille. — Que l'on vienne nous dire ensuite que l'école française n'est pas le lien international des Beaux-Arts ! Car voici pour M. Van Haanen un début très-heureux à Paris ! C'est la première fois que nous le voyons au Salon.

M. PELEZ (FERNAND).

Élève de MM. Cabanel et Barrias, M. Pelez s'est lancé dans des figures importantes, et il y a eu un légitime succès : la 3ᵉ médaille. — Voyez combien cet artiste chercheur a subi de transformations ! En 1868, il peint un coffret, des livres etc., une étoffe de soie. En 1870, une « nature morte »; puis en 1873, autre voie : « la rêverie ». Voici déjà une tendance vers la figure : en 1875, « les tireurs d'arcs ». Courage à M. Pelez ! le voici lancé dans un bon chemin : il court vers la médaille 2ᵉ classe.

M. DURANGEL (LÉOPOLD-VICTOR).

Cet artiste fécond, élève de Wachsmuth et d'Horace Vernet, obtient cette année une mention honorable, pour son portrait consciencieux de M. H. Dorville, et un tableau à effet « tu mangeras ton pain à la sueur de ton front », inspiré de la Genèse. Cette œuvre saisit par son aspect dramatique, et pouvait mériter mieux qu'une mention honorable. Car, si nous suivons M. Durangel depuis 1859, nous faisons connaissance avec le portraitiste qui, cette année-là, a le portrait de Mlle S. G. ; en 1870, « le rêve du soir, » ; en 1874, le portrait de Mlle ***, et de plus un apologue « quand la bise fut venue »; en 1875, le portrait de Mᵐᵉ ***, plus « le songe d'Eve ». Vous voyez qu'une mention honorable n'est pas de trop en 1876.

POINTELIN (AUGUSTE-EMMANUEL).

Que sont devenus « le temps de pluie » et les « bords de la Loire » que nous annoncions pour cette année dans l'annuaire 1875 ? — Sans doute, ils sont achetés pour quelque galerie particulière, puisqu'à leur défaut et absence, nous remarquons le beau paysage « sur un plateau du Jura (l'automne) ». Si nous regrettons les deux premiers, nous sommes dédommagés par une excellente toile qui a un réel succès ; mais hélas ! M. Pointelin n'a pas d'amis au jury, ni dans les coteries qui s'arrachent les succès à belles dents, car c'est horrible cette dispute de quelques hochets.

On peut donc affirmer que c'est à la force du poignet, à la pointe de son pinceau harmonieux et large que M. Pointelin a gagné sa mention, et bien gagnée ; car il méritait bien mieux : une 3e médaille n'eût été que juste pour cette bonne toile qui, malgré sa hauteur, attirait tous les regards des connaisseurs.

A notre nomenclature de l'annuaire 1875 nous avons oublié « le soir d'automne ». Nous réparons cet oubli, et nous espérons que si notre annuaire continue, et se transforme en dictionnaire dans quelques années, M. Pointelin, dont le beau talent n'est pas encore récompensé à sa juste valeur, brillera dans notre livre par de tardifs mais légitimes honneurs.

M. DAMOYE (PIERRE-EMMANUEL).

Voilà un paysagiste qui a bien fait de se corser de plusieurs maîtres, notamment de M. Bonnat.

Car Corot mort, Daubigny exclu du jury, car il avait beau décliner sa candidature, le suffrage restreint le proscrivait d'emblée. — Mais M. Bonnat restait à M. Damoye, et une mention honorable

s'en est suivie. « Le chemin vert à Mortefontaine » (Oise), « les prairies de Mortefontaine, en hiver » n'avaient besoin de personne, il est vrai, pour triompher de l'indifférence du public ; car ces deux paysages ont un grand mérite. Du reste, le voisinage et son titre d'élève de Daubigny à Auvers me rassurent complétement pour M. Damoye ; il ne tardera pas à monter vers la médaille. — Vous rappelez-vous « son hiver » de 1873, « le soir et le printemps » de 1874, « les champs », et le vieux chemin, à Auvers ? Tout cela ne valait-il pas mieux qu'une mention honorable ?

JORIS (PIO).

« La via Flaminia, à Rome » et la « rentrée des orphelines » valent une mention à ce peintre dont nous avions remarqué, l'an passé, « la visite à un curé antiquaire en Espagne ». Ce bon tableau nous avait frappé, aussi bien que les deux bonnes toiles de cette année. — Courage donc à cet élève de l'académie de Saint-Luc.

WENKER (JOSEPH).

Cet élève de Gérôme méritait mieux que sa mention, car son effort était sérieux ; la composition était bonne et le dessin serré. — A l'an prochain, la revanche.

CAPDEVIELLE (LOUIS).

Voici un réaliste, et des meilleurs, qui méritait une médaille ; car ce vrai peintre avec son « remouleur » a un réel succès. — Personne ne peut passer devant ce bon tableau, sans admirer cet effet vrai du soleil éclairant ce brave ouvrier en train de repasser des couteaux ; la meule jette des étincelles bien rendues ; et lui, le travailleur, il pousse du pied son levier infatigable, il penche la tête qui

se trouve ainsi dans l'ombre, puis du pied et de la jambe droite en raccourci, il fait un moteur actif.
— Le soleil et la lumière baignent cette cotte bleue largement peinte comme le reste, et se détachant sur des murailles claires. — En un mot, c'est un excellent tableau qui méritait sinon une médaille 1^{re} classe, à cause du genre familier et peut-être trop réaliste, du moins il en méritait une 2^e.
— Mais que dis-je ? — Est-ce que le réalisme n'est pas justement la force et la valeur de Rembrandt, et souvent de Géricault, de Delacroix ?

Est-ce que la bonne nature vraie avec tout son sentiment réel et non défiguré n'est pas l'éternelle source de la vérité qui reste ? Eh bien, M. Capdevielle est un peintre de ce tempérament qui méritait mieux la distinction de 1^{re} classe que biens d'autres ; car avec cette conviction, cette foi dans la nature, une telle peinture vraie doit rester, surnager et survivre, tandis que bien des succès de 1^{re} et 2^e classe sombreront dans l'oubli.

ROUFFIO (PAUL).

Voilà un peintre d'histoire qui pense et ne traite pas les premiers sujets venus, ou, s'il en traite qui aient déjà inspiré les maîtres, il ne s'inquiète pas s'il doit boire ou non à la même source, comme cela n'est pas défendu aux vaillants, surtout quand ils boivent dans leur propre verre, tant petit soit-il. Eh bien M. Rouffio peut se permettre d'étancher sa soif du beau dans le grand genre historique, et nous l'en félicitons d'autant plus sincèrement que la mort de l'art actuel, c'est, la plupart du temps, la vulgarité et le nihilisme des sujets ; car l'art pour ne rien dire est en partie l'art moderne.

Donc « Circé, sortant de son palais, tenant une

baguette à la main », est un bon tableau rendant bien la pensée d'Homère.

« Fanchon » est une autre idée qui prouve la souplesse de ce talent, de ce pinceau qui a souvent une prédilection pour les courtisanes héroïques exigeant chez le peintre le caractère et l'expression, la pensée et le drame en un mot.

Et la preuve, suivons M. Rouffio depuis 1873 où il donne « la courtisane » ; en 1874, « Samson et Dalila » ; en 1875, «Hérodiade ». — Nous devions donc avoir, comme anneau de la chaîne, Circé. — Encore une fois, ce peintre poursuit une bonne voie, et ne peut manquer de faire avant peu un coup d'éclat qui le mettra au premier rang de l'art contemporain.

JEANNIN (GEORGES).

Nous aimons à voir récompenser les jolis fleuristes, car les peintres qui traitent les fleurs ont une confraternité sérieuse avec ces jolies artistes qui les créent avec leurs petits doigts de fées.

Combien d'artistes de ce genre rues Saint-Denis et Montmartre devraient concourir aussi dans un jardin de fleurs ! Cette idée suivra peut-être son cours, et, semée comme une fleur, elle s'épanouira peut-être un jour. Avouez que l'exposition des porcs et des volailles grasses n'offre pas autant de charme !

Mais parlons de M. Jeannin qui est un véritable étalagiste du quai aux Fleurs. Rien de plus vrai, de plus solide que cet étalage de bouquets de fleurs entourés de papier. — « La provision » ne le cède en rien à la boutique. — M. Jeannin est un des fleuristes les plus vrais. les plus vibrants.

Il est moins ténébreux que Philippe Rousseau qui devra faire attention à ce marchand. — Peut-être M. Philippe Rousseau fera-t-il bien d'aller lui

demander des modèles à acheter, tant M. Jeannin lestient de belle et bonne horticulture.—Ah ! certes, voilà une mention honorable qui n'est pas volée.

VIMONT (EDOUARD).

M. Vimont, avec sa Sainte Geneviève, méritait certainement et au delà sa mention honorable ; car je remarque chez cet élève de MM. Cabanel et Maillot une tendance à la grande peinture, au style et au choix des sujets élevés.

Nous nous rappelons « ses Sirènes » de 1874 et sa Lucrèce de 1875. Vous voyez que M. Vimont ne s'attaque plus aux sujets vulgaires et nous l'approuvons. De l'audace, en ce grand genre, des caractères et des pensées mâles, et M. Vimont en accentuant sa note gravira les hauts sommets de ce mont escarpé, et souvent inaccessible, de l'art contemporain.

ESCALIER (FÉLIX-NICOLAS).

Voici encore un peintre penseur et littéraire dont nous nous rappelons avec infiniment d'intérêt le tableau de l'an dernier : « le premier modèle » (affaire Clémenceau). Le drame était bien interprété, c'était fort, et M. Escalier ne s'est pas endormi ; bien lui en a pris, car le voici courant grande vitesse sur le rail-way de la médaille.

Avant de partir pour le siége de Constantinople, « le doge Dandolo le vieux fait bénir dans l'église Saint-Marc son épée et ses étendards par le patriarche de Venise ».

Ce beau sujet, digne des Delacroix, de Régnault, B. Constant et Clairin, a été fort bien traité par M. Escalier qui n'en restera pas là, car le tempérament solide de ce peintre vigoureux promet un bon peintre d'histoire plein d'originalité don précieux et gage de gloire certaine.

DES RÉCOMPENSES.

Avant de clore sur ce chapitre si intéressant pour les artistes, si nous n'avons pas classé immédiatement dans l'ordre officiel MM. Benjamin Constant, Clairin, Lematte, Sylvestre, Gervex, Delacroix, Perrault, Rixens, Mathey, J. A. Garnier, ces artistes n'ont point à y perdre, et nous nous résumons plus loin sur leur compte ; car, après tout, si le jury officiel tranche dans ses verdicts, il nous est permis d'en peser la valeur et de les dégager de ce côté intéressé de juges passionnés pour leur propre cause.

Croyez-vous, par exemple, que MM. Robert-Fleury, Cabanel, Bouguereau, etc., etc., n'ont point eu tout d'abord (et c'est très-naturel, ils ne pouraient ni penser ni agir autrement) une passion très-motivée et même louable pour venir en aide et faire du bien à leurs élèves ? C'est d'un excellent cœur paternel : on ne peut penser autrement! Aussi combien de transactions pénibles les autocrates ont-ils été obligés de souscrire, faire et subir avec les Busson, Vollon, etc., etc., pour n'en pas citer d'autres ! Que de déchirements ont dû avoir lieu entre les 15 voix toujours flottantes pour telle ou telle influence ! Car ces pauvres amants de la muse que l'on récrée avec la verroterie, un peu de faïence entourée de dorures et de palmes vertes, des rubans rouges, des médailles, etc., etc., toutes sortes de hochets bons à stimuler les enfants, hélas ! ces tendres et intéressants amants de la muse sont bien forcés de courir après ces enfantillages puisqu'ils donnent le classement du mérite, et par conséquent, avec les honneurs, la position, la for-

tune, etc., etc. Oh ! à ce point de vue, les enfantillages se transforment en politique, en roueries, en manœuvres et dénigrements d'habiles et d'insatiables. — Les plus tenaces satisfaits, qui ne veulent point lâcher le pouvoir, n'ont donc plus que la corruption, les faveurs pour se maintenir en place. Voyez-vous, à ce point de vue, avec quelle circonspection l'école l'institut, et le conseil supérieur (anneaux étroitement rivés de la même chaîne), ce corps, dit savant et conservateur par excellence, choisit les candidatures de ses nouveaux membres ?

Que de bassesses, de turpitudes l'ambition n'a-t-elle pas à subir, que de boue à brosser, que de taches indélébiles dans les préalables démarches d'un succès d'Institut ! — Que de compromis éclatant tôt ou tard en ruptures de fausses amitiés, que dis-je ? d'intérêts tout personnels, d'orgueils inassouvis ? — Ainsi, tel habile qui, depuis 25 ans, manœuvre tous les fils d'intrigues, aura sans doute blessé ses coalisés du jury ; voyant qu'il n'a pas de chance pour forcer les portes de l'Institut, son rêve, son idéal! eh bien, il se rejettera sur l'académie, où il espère les voix de sa coterie princière et bonapartiste. — Voici pour les meneurs officiels qui finissent et finiront comme les Broglie, les Buffet ; car l'art est également un dédale de tortueuse et vilaine politique.

Je n'ai levé cette loque sale et putride des coulisses que pour fournir cette preuve écrasante de vérité que le jury d'admission et des récompenses, qui est le même, est une des machines de guerre les plus redoutables ; c'est un pouvoir occulte, mais fort par la coalition des intrigues et des priviléges.

Aussi, combien de peintres, de sculpteurs et d'architectes ne voient dans la canditature du jury

que la porte béante pour l'Institut ! — C'est bien pourquoi, cette année, le suffrage restreint a fonctionné, car le suffrage universel balayera d'un coup de vent libéral toutes ces vilaines poussières d'intrigues et de préférences passionnées.

Mais, malgré la restriction du suffrage, des éléments nouveaux de libéralisme sont entrés dans le dernier jury, et nous y prenons la certitude de voir tôt ou tard ces mêmes éléments revendiquer le suffrage universel ; nous espérons même que tôt ou tard encore le principe de notre jury mixte triomphera avec les conditions développées dans la légende des refusés.

Or, j'en conclus que, malgré tous les tiraillements et bon nombre d'oublis et d'exclusions d'artistes distingués, et souvent plus dignes de récompenses que certains de ceux qui en ont été comblés, il y a eu, en grande partie aussi, assez d'équité dans la distribution de certaines récompenses, et cela grâce à l'élément libéral qui a contre-balancé un peu le jury d'école.

Cependant, après le double sourire donné à l'administration en faveur de M. Dubois, je me demande comment le jury n'a pas jugé à propos aussi de maintenir le privilége réglementaire de la médaille d'honneur pour la peinture ?

En cherchant bien, ne pouvait-on trouver un lauréat ? Pourtant, la plupart des mêmes jurés, car ce sont à peu près toujours les mêmes, n'étaient pas si scrupuleux sous l'Empire ! — Donc, si c'est un gage de puritanisme, de régénération et de retour vers l'art élevé, qui rend les jurés plus exigeants, demandons-leur un peu plus d'équité dans leurs choix et dans la collation des grades, et moins de cumul dans les faveurs.

MM. P. Dubois et Sylvestre sont comblés outre

mesure et prennent les places d'artistes autant et plus méritants qu'eux.

Comme peintre, une mention honorable suffisait à M. Dubois, ayant déjà une médaille d'honneur. — Le prix de salon ne suffisait-il pas encore à M. Sylvestre ? Quant à la mystification faite à MM. Benjamin Constant et Clairin, elle est on ne peut plus évidente, ces MM. méritaient mieux, surtout M. Clairin. M. B. Constant ne méritait-il pas plutôt la médaille 1re classe, que M. Sylvestre déjà récompensé ? et M. Clairin ne devait-il pas plutôt prendre la place de M. Dubois à la médaille 1re classe, puisque M. Dubois était comblé. Dites après que ces scandales ne crient pas et ne renversent pas de telles institutions faussées par l'abus et l'injustice !

Est-ce que MM. Albert Maignant, Gervex, Pointelin, Capdevielle ne méritaient pas un classement plus équitable ? — Et pourquoi le règlement a-t-il été aussi chiche de mentions honorables ? Comme si les Roll, les La Rochenoire, les Debrosses, les Valadon, les Attendu, et combien d'autres, et surtout mon homonyme M. A. R. Véron, ne méritaient pas, aussi, mieux que des mentions honorables !

Si nous n'avons pas fait suivre l'ordre des récompenses, c'est que nous avions déjà parlé à tour de rôles de ces mêmes artistes médaillés.

VÉRON (RENÉ-ALEXANDRE).

Rendons justice immédiatement à cette honnête victime d'un jury passionné. M. A. R. Véron, que je n'ai jamais vu, que je n'ai pas l'honneur de connaître, méritait certainement une médaille ; car je suis depuis bien longtemps ses efforts consciencieux devant la nature. Cette année, il s'était surpassé : « les bords du Morin, à Crécy » (Seine-et-

Marne) et « la pièce d'eau à Senlis » (Oise) méritaient une haute récompense ; car ces deux œuvres sont, sans contredit, à classer dans les meilleures du Salon : c'est vrai, sans exagération, c'est original et naïf, je dirai même respectueux devant la nature. Il y a dans l'une des toiles un effet de soleil d'une vérité magistrale. — C'est aussi vrai et presque aussi fort que J. Dupré et Théodore Rousseau. — Ah ! c'est que M. A. R. Véron a un caractère ! c'est qu'il ne cherche pas les honneurs ! c'est le moyen d'en conquérir de véritables ; le public et sa conscience sont là.

JEAN DESBROSSES.

Voici encore un noble caractère, c'est l'âme et la poésie dans l'amitié. Je connais peu M. Desbrosses ; mais ce que je connais de lui me rassérène le cœur, me le purifie ; car j'y retrouve le tuf puritain et honnête de l'ancienne race française, de la saine et vraie démocratie. Du reste, quand on a lutté près de trente ans avec Chintreuil, quand on a partagé avec lui le pain amer des privations à un 7º étage, et qu'on a eu l'immense douleur de perdre une âme jumelle comme celle du grand Chintreuil ; quand l'amitié dévouée avant et après la mort s'est penchée comme une sœur sur la tombe de son ami, de son frère regretté ; quand cette fraternité a obtenu du public un monument funèbre à la mémoire de son ami : eh bien, je dis que M. Jean Desbrosses n'est point un cœur ordinaire, mais bien une âme d'élite.

Une âme pareille, avec un talent d'artiste éprouvé comme le sien, doit se consoler de tous les retards apportés au succès qu'il mérite depuis si longtemps, qui lui était déjà si légitimement dû l'an passé pour « les Bords de la Semoie le soir ».

Cette année encore, « le rocher de Commères (Jura), lever de lune » est en nouveau progrès ; c'est un de ses meilleurs tableaux, c'est fin, consciencieux, et tout à fait distingué d'étude, autant que nous avons pu en juger, car ce tableau était on ne peut plus sacrifié.

Qu'a donc fait à l'administration cet honnête artiste, pour le sacrifier ainsi ? Qu'a-t-il fait encore à ce jury inique et passionné pour ses favoris et protégés, pour se voir de nouveau victime d'une injustice criante ? Car il paraît que M. Desbrosses avait, comme l'an dernier, une excellente toile, peut-être meilleure que « le rocher de Commères », ou du moins aussi bonne. Eh bien, le jury s'est, comme l'an passé, permis de lui refuser le jour.

Comment MM. Bonnat, Vollon et Busson n'ont-ils pas vengé l'artiste de talent en lui donnant une médaille ?

Mais patience ! le suffrage universel est là qui frappe à la porte, et M. Desbrosses sera vengé, l'an prochain. Car des artistes de cette trempe ne se découragent jamais : tout leur vient à temps et à la force du poignet. M. Desbrosses n'a qu'à continuer sa bonne et saine voie de la nature, et son talent, aussi poétique que ferme et puissant, ne peut manquer d'obtenir une revanche éclatante, avec l'encouragement flatteur de l'opinion publique et des connaisseurs impartiaux.

(*Voir l'annuaire* 1875.)

LA ROCHENOIRE (CH. JULIEN DE)

Voici encore un véritable talent sacrifié cette année. Toujours puissant, toujours éclatant de lumière, M. de la Rochenoire, sans copier ni P. Potter, ni Brascassat, ni Troyon, trouve le moyen de nous exposer tous les ans de bons et vrais taureaux superbes d'allures et de couleur. Cette

année encore, cet infatigable et maître animalier expose « taureau tourmenté par les mouches », « basses falaises de Villerville (Calvados) », « La barrière », « Vaches dans les prairies de la vallée d'Auge (Calvados) ».

Eh bien ! ce sont tout simplement des œuvres hors ligne, comme puissance, largeur et vérité, d'où il se dégage un vrai sentiment de bon peintre du vrai, de la bonne nature dont il est l'amant fidèle et passionné, et il ne se trouve pas, dans tous ces jurys inconscients, un œil juste et sincère, je dirai mieux, honnête, qui ne s'écrie pas depuis dix ans : « Allons Messieurs, soyons justes ; une médaille à ce vrai peintre ! » Hélas ! non ; les jurys sont sourds, aveugles pour les caractères, pour les palettes indépendantes comme celle de La Rochenoire. Que ce vaillant s'en console : le suffrage universel lui rendra cette justice que la passion et le monopole ne veulent pas lui rendre. — Qu'il s'en console encore, car Drouot finira par le venger encore mieux. Cette vengeance-là en vaut bien une autre.

VALADON (JULES-EMMANUEL).

Autre victime de son indépendance, de son isolement, et pourtant c'est encore un talent de lutteur infatigable ; sa palette souple ne chôme jamais, et dans les trois genres : le portrait, le paysage et les natures mortes, « le portrait de M. Geslin » et « les poissons » sont, dans deux ordres différents, deux bons tableaux. — Depuis plusieurs années, je suis avec grand intérêt les progrès de ce vaillant artiste, et je me demande comment la médaille ne lui est pas encore venue. — J'en conclus qu'il est dans la catégorie des honnêtes réfractaires susnommés.

ATTENDU (ANTOINE-FERDINAND).

Je m'attendais à voir, cette année, une immense toile que j'avais vue dans l'atelier de ce laborieux et sévère artiste ; mais hélas ! je ne la vois ni au Salon, ni sur le livret. Pourtant, c'était une œuvre colossale, c'était un grand effort de ce talent fait, éprouvé. — Il faut croire que les efforts réussis portent ombrage à certains conservateurs qui s'écrient : « N'allez pas si vite ! vous prendriez la place de vos maîtres ! » Ce ne peut être que ce sentiment inférieur qui a pu faire refuser cette belle et grande toile, la meilleure qu'ait faite M. Attendu. — Si le même tableau a trouvé acquéreur, rien de mieux, et je rétracte mes conjectures. Consolons-nous donc en prenant une tasse de ce thé odorant, de ce vrai thé Marquis servi tout auprès de la *Pietà* de M. Bouguereau.

« Ce thé » est un excellent tableau poussé très-loin dans une gamme vigoureuse. Aussi n'a-t-il pas été plutôt vu qu'il a trouvé acquéreur et à un prix trop modeste. M. Attendu ne s'est pas estimé. Car autant je conspue les mensonges outrecuidants des charlatans aux prix de 100 et de 300,000 fr., autant je rends justice à l'artiste honnête et modeste qui ne s'estime pas assez. Ce joli tableau n'aurait été payé que dans les prix de 1,500 à 2,000 fr. — C'est vraiment trop peu ; l'œuvre dépasse cette valeur trop modeste.

M. Attendu est également dans la catégorie de ces artistes non récompensés et qui le méritent incontestablement. Mais il est fort et vaillant, et ne peut manquer d'arriver à son heure prochaine.

ROUSSEAU (PHILIPPE).

Parlons immédiatement du maître du genre.
« Les huîtres » et « les pavots » sont deux chefs-

d'œuvre comme en sait toujours donner ce vrai maître. Il est impossible de pousser plus loin la fidélité de la nature et dans un sens juste, vrai, large et sans aucune mesquinerie ; voici de vraies huîtres, où perle et brille l'eau de mer sous laquelle blanchit l'écaille blanche du bivalve. Dieu ! les belles et bonnes huîtres de Marennes ! quel vrai couteau d'écaillère ! — Ces pavots dans cette timbale d'argent ne le cèdent presque en rien aux huîtres.

Ce qu'il y aurait peut-être à désirer, c'est une tonalité un peu moins sourde. C'est puissant dans l'ombre, mais en somme c'est encore saisissant de vérité. — Comme nous l'avons souvent dit, voici la vraie et bonne peinture de natures mortes et d'attributs, c'est large et tellement élevé de talent que cela peut être classé dans les grands genres. C'est la dose de talent exprimant la puissance et l'essence de la nature qui détermine l'élévation du peintre ; or, M. Ph. Rousseau est un grand maître bon à égaler si l'on peut, car le surpasser serait difficile.

VOLLON (ANTOINE).

M. Vollon se lasse des natures mortes et des attributs ; son ambition prétend à la figure, et il oublie que, dans ce genre, il faut avant tout de fortes études. Aussi « sa femme du Pollet, à Dieppe (Seine-Inférieure) » n'est-elle qu'un tableau incomplet et sans étude sérieuse ; il a bien l'apparence trompeuse d'un tableau magistral ; mais ce n'est qu'une surprise, un mécompte.

On ne voit sous ces habiles frottis qu'une insuffisance d'études premières. L'anatomie, les chairs, le dessin, le ton vrai et le modelé, tout s'envole comme une fumée, et l'on n'éprouve qu'un désir, c'est de voir revenir M. Vollon à ses chaudrons,

ses poissons et ses armures, natures mortes et attributs où cet artiste a une réelle valeur.

DAUBIGNY PÈRE ET FILS.

Je ne sépare pas ces deux talents brillant tous les deux à peu près par les mêmes côtés. Du reste, à la page 132 de l'annuaire 1875, le mérite de ce grand maître a été apprécié à sa valeur ; et on peut, cette année, l'apprécier de nouveau dans les grandes entreprises et le paysage de grand souffle.

« Un verger » est une tentative d'autant plus courageuse qu'elle est faite dans le vert, rien que la verdure si ingrate et si périlleuse pour la crudité, et le reproche d'épinards. Eh bien, le grand peintre s'en est heureusement tiré, et cela devait être avec un talent comme le sien. — Le motif de ce verger n'a, du reste, rien de saisissant, c'est le verger gras, plantureux, de grands arbres et une herbe à faire danser de joie poulains, juments, vaches et taureaux bondissants. C'est de la belle et grande peinture de grand maître.

Karl Daubigny fils est encore en progrès dans la « ferme de Saint-Siméon », à Honfleur (Calvados), et dans « la pêche à la seine à Cancale (Ille-et-Vilaine) ». C'est hardi, jeune et déjà plein de maëstria.

M. CERMAK (JAROSLAV)

Ne doit point plus longtemps être oublié. — Ce peintre robuste ne brille pas seulement par « son épisode du siége de Neubourg » qui est une œuvre remarquable ; il faudrait le reprendre *ab ovo*, dans la longue série de ses grandes œuvres. Partons de 1868 et notons son magnifique tableau des jeunes filles chrétiennes enlevées par des Bachi-Bouzouks, pour être vendues à Andrinople ; en 1870, « deux portraits puissants » ; en 1873, un épisode touchant

de la guerre du Monténégro, où des Monténégrines, belles et distinguées, portant des cartouches aux combattants, dans la montagne, rencontrent un voïevode blessé ; en 1874, « jeune fille de l'Herzégovine menant des chevaux à l'abreuvoir », « rendez-vous dans la montagne », et un portrait vigoureux. — L'œuvre de ce peintre est considérable ; c'est un vrai maître qui honore l'école Française.

XYDIAS (NICOLAS).

Cet artiste distingué, né à Céphalonie (Grèce), doit sans doute à son beau ciel hellénique la pureté de sa forme et le charme de sa couleur ; en un mot, sa riche organisation d'artiste. Depuis quelques années, nous sommes privés de ses bonnes toiles, et cela s'explique par la cause d'une commande importante pour une église de Liverpool, qu'il a déjà, en partie, décorée, travail monumental qui obtient un réel succès dans le Royaume-Uni.

Jusqu'à 1870, cet artiste éminent exposait de très-bons portraits dont le naturel et le bon style étaient remarqués à divers salons ; quant à nous, dans nos notes de 1868, nous avions apprécié l'excellent portrait de Mme C. et celui de M. X... dans lesquels nous avions noté des qualités de premier ordre. Dans celui du numéro 2575, Mme C. avait une grâce et une bonté remplies de naturel et de distinction. Le portrait de M. X... sous le n° 2576 était aussi bien posé et peint largement. Quant à son salon de 1870, le portrait de M. M*** exposé sous le n° 2969 était en progrès ascendant sur les précédents ; évidemment, il y avait tendance à s'élever au genre historique qui est la voie ouverte à ce talent ayant fait ses preuves réelles.

Aussi, nous l'engageons fortement à rentrer à Paris pour s'y retremper, et prendre sa place mé-

ritée, car Paris est toujours le baptistère des talents.

LAZERGES (HIPPOLYTE).

Ce tendre peintre mystique et poëte dans le genre religieux, orientaliste chaud et très-coloré dans ses scènes d'Afrique, et portraitiste de style historique, mérite une notice étudiée.

Dès que j'eus l'honneur de connaître cette belle organisation d'artiste, nerveuse et tendre comme celle d'une femme, je me liai de suite avec cet excellent camarade d'Académie ; car une sympathie très-vive nous rapprochait dans une foule de questions d'art.

Lazerges, qui était alors en plein style religieux, était déjà un maître qui s'imposait.

Ses diverses Pietàs, ses Christs et ses chemins de croix, pleins de sentiment chrétien, s'élevaient par tous les nobles côtés de l'art, par la poésie, la forme et l'austérité, au-dessus de ce triste commerce nommé trivialement « bondieuterie » dans la langue verte des ateliers. Aussi Lazerges, qui peignait d'inspiration et se tenait dans les hauteurs de Raphaël, de Lesueur et de Scheffer, Lazerges n'était point confondu avec ces pauvres mercenaires, heureux encore de vivre à la journée, par la munificence de l'abbé Migne cultivant le commerce et l'exportation des chemins de croix. Grâces soient rendues à sa mémoire, en passant, car cet industriel, qui enrégimentait les artistes gênés, leur a pu rendre quelquefois de grands services.

Mais Lazerges, qui comprenait l'art religieux comme les Scheffer et les Delacroix, ne le traitait que par pure vocation, par tempérament et d'inspiration. Aussi, le directeur des Beaux-Arts, M. Cavé, si je ne me trompe, acheta-t-il à une

généreux et beau de sa part, qu'il n'est ni égoïste, ni tireur d'échelle comme, hélas ! bien des confrères satisfaits et oublieux des âpres chemins où leurs pieds se sont ensanglantés.

Honneur et gloire soient donc rendus à ce vaillant et généreux artiste !

LAZERGES (PAUL-JEAN-BAPTISTE)

Son digne fils marche sur les nobles traces paternelles. J'ai déjà pu apprécier le bel avenir et le joli présent de ce jeune peintre-né, car il devait jouer, au berceau, avec la palette et les brosses de son père.

Dès 1868, nous admirons de lui : « l'impasse de Sidi-Brahim, à Alger »; en 1870, le portrait de Mlle Sahra Bernardht, du théâtre de l'Odéon; en 1873, le remarquable portrait de Mme ***; en 1874, le non moins beau de Mlle H. O.; en 1875, « le bain », puis les portraits de Mme L. et de M. C...

Comme vous le voyez, ce jeune artiste est loin d'être à son début. Nous avons donc admiré cette année, dans le grand salon de sortie, un magnifique portrait de belle dame à poitrine opulente et aux grands traits respirant la noblesse et la distinction. — C'est finement, grassement et largement peint : ce portrait, qui avait les honneurs de la cymaise, a été très-remarqué.

On peut donc, d'ores et déjà, avec le répertoire nombreux de ce brillant artiste, émettre cette opinion motivée, qu'il marche à grands pas sur les traces de son père et qu'il ne peut manquer de porter noblement son nom déjà fait ; car ce nom ne fera que grandir sous le pinceau filial.

GONZAGUE PRIVAT.

Je ne puis séparer des liens de famille ceux que l'honneur et l'amour de l'art ont si légitimement unis ; car M. Gonzague Privat, gendre et beau-

encloué et en méditation après la bataille de Magenta Mlle Lesauvage a dû voir qu'il n'était pas toujours politique de traiter les puissances au faîte des grandeurs.

Et pourtant, cette tête est noble, ressemblante et pleine de méditation à côté des plans militaires. Ce n'est pas seulement un portrait, c'est un tableau. les débris de la bataille gisent épars derrière et au loin de la tente ; aux arrière-plans les turcos campent et font le pot-bouille ; puis, le soleil se couche derrière les Alpes. Sans doute, à cette heure du crépuscule, les vautours qui planent au haut du firmament s'apprêtent à descendre sur le charnier de la bataille dissimulé par la tente entrouverte du maréchal. — Çà et là des plans militaires et des longues-vues sur des tambours, puis les dépêches et encore des plans sous le képi du soldat poudreux. Les bras croisés, sa tête militaire tournée vers le ciel, il attend les jambes croisées, bottées et prêtes à monter à cheval.

Ce tableau militaire méritait un meilleur sort. M. Emile de Girardin, que nous trouvâmes devant cette œuvre, nous fit l'honneur de nous dire : « Pourquoi a-t-on refusé ce tableau ? C'est très-ressemblant, ce n'est pas mal. Je n'y comprends rien. » — Qu'eût-il dit un peu plus loin du duc d'Aumale, représenté en général de division, coiffé du tricorne à plumes ? Qu'eût-il dit de ce général de division dont la tête à caractère pense, et est soucieuse, sans doute en songeant à la présidence du procès de Bazaine ? — Ce beau portrait au fusain fixé soufflette vigoureusement tous ses voisins. — Nous pouvons donc prédire un brillant avenir de portraitiste à cette artiste qui a la bonne idée de se renommer par les grosses têtes et les grands noms : son portrait de M. Thiers, qui vient d'obtenir un réel succès à Carcassonne, en est la preuve. Elle fera bien

généreux et beau de sa part, qu'il n'est ni égoïste, ni tireur d'échelle comme, hélas ! bien des confrères satisfaits et oublieux des âpres chemins où leurs pieds se sont ensanglantés.

Honneur et gloire soient donc rendus à ce vaillant et généreux artiste !

LAZERGES (PAUL-JEAN-BAPTISTE)

Son digne fils marche sur les nobles traces paternelles. J'ai déjà pu apprécier le bel avenir et le joli présent de ce jeune peintre-né, car il devait jouer, au berceau, avec la palette et les brosses de son père.

Dès 1868, nous admirons de lui : « l'impasse de Sidi-Brahim, à Alger »; en 1870, le portrait de Mlle Sahra Bernardht, du théâtre de l'Odéon; en 1873, le remarquable portrait de Mme ***; en 1874, le non moins beau de Mlle H. O.; en 1875, « le bain », puis les portraits de Mme L. et de M. C...

Comme vous le voyez, ce jeune artiste est loin d'être à son début. Nous avons donc admiré cette année, dans le grand salon de sortie, un magnifique portrait de belle dame à poitrine opulente et aux grands traits respirant la noblesse et la distinction. — C'est finement, grassement et largement peint : ce portrait, qui avait les honneurs de la cymaise, a été très-remarqué.

On peut donc, d'ores et déjà, avec le répertoire nombreux de ce brillant artiste, émettre cette opinion motivée, qu'il marche à grands pas sur les traces de son père et qu'il ne peut manquer de porter noblement son nom déjà fait ; car ce nom ne fera que grandir sous le pinceau filial.

GONZAGUE PRIVAT.

Je ne puis séparer des liens de famille ceux que l'honneur et l'amour de l'art ont si légitimement unis ; car M. Gonzague Privat, gendre et beau-

frère de MM. Lazerges, est loin d'être en arrière sur le chemin de l'honneur et de la gloire de l'art et des lettres.

Ce jeune et vaillant peintre, au cœur chaud (c'est de famille), ne se contente pas d'une rude carrière. A l'instar des grands artistes de combat, il mène de front la peinture et la littérature militante. Aussi militant, en effet, du côté littéraire que son beau-père l'est dans la grande peinture, M. Gonzague Privat est depuis dix ans sur la double brèche du journalisme et de la peinture.

— Savez-vous qu'il faut une riche organisation pour fournir simultanément à deux carrières aussi rudes : art et littérature ! Nous qui en savons quelque chose, nous félicitons bien sincèrement M. Privat de sa persévérance à toute épreuve. Il n'avait pas assez du journal *l'Evènement*, il lui fallait encore, pour dépenser son activité, avoir son enfant, sa création, son journal à lui, et quel beau nom de baptême : *l'Art français !* bien nommé, car il soutient dignement l'honneur de son nom, et cet excellent journal est appelé à personnifier réellement notre bel art en plein essor.

Eh bien, la plume du journaliste n'empêche pas le pinceau de l'artiste de produire ; les deux jumeaux, loin de se jalouser, de se faire du tort, s'encouragent mutuellement à la production.

Qui n'a pas admiré, cette année, sa jolie « baigneuse endormie » ? — Devant ce sentiment frais et élevé de la nature, on salue le peintre-penseur et l'homme de grand goût, le chercheur qui n'a pas encore dit son mot, mais qui ne tardera pas à le dire avec éclat. En attendant, passons en revue l'œuvre considérable de ce jeune peintre :

1864. Portrait de femme en pied, tiers nature. — C'était une excellente et consciencieuse étude.

1866. « Les bords de la Mosson », vue prise dans l'Hérault (grand paysage). Vous voyez que M. Privat est loin de se parquer dans un genre ; portraitiste hier, aujourd'hui paysagiste, il peint la nature d'hiver avec de grands arbres dont la blancheur mate se détache sur un ciel azuré. — A ce même Salon, un bon portrait d'homme est remarqué par la critique, et notamment par Ed. About dont le suffrage n'est pas un mince honneur.

1869. « La noria abandonnée », grand paysage du Midi, où l'on appelle noria un puits à l'italienne avec roue et flèche mue par un cheval. Sur le premier plan un berger, qui garde des chèvres : c'était pittoresque, et une bonne étude consciencieuse qui fixait l'attention des connaisseurs. — Indépendamment du paysage, un très-bon portrait d'homme jusqu'aux genoux, qui a encore eu un joli succès bien gagné au Salon de 1870 ; le Pont-Marie à Paris, grand paysage parisien ; et un portrait de femme, sur lequel Ernest Feydeau écrit une page très-intéressante : grand honneur mais bien dû à ce beau portrait.

En 1872, la promenade de la Fontaine à Nîmes, paysage et motif des mieux choisis, dont l'effet de nuit bien rendu et on ne peut plus vrai eut encore un légitime succès.

En 1874, portrait de Maurice, et portrait de femme. A ce Salon, les succès antérieurs sont dépassés. La critique entière s'émeut, tous les journaux parlent de M. Privat et de ses œuvres.

Salon de 1875. Hélas ! ce brave artiste, qui avait fait un réel effort, en abordant un sujet historique de la plus haute importance, en traitant l'abbé de l'Epée, se voit refuser l'entrée du Salon : par qui, s'il vous plaît ? Par des jurés qui, la plupart, n'en feraient pas autant.

Aussi, M. Privat est déjà non-seulement bien

vengé par l'hommage de tous les connaisseurs, mais encore, en particulier, par le haut suffrage éclairé de M. le Directeur des Sourds-et-Muets qui fait une réelle ovation à ce bon tableau du jeune peintre plein d'avenir : car M. Privat n'est pas de ceux qui se découragent : il est trop bien trempé pour la lutte ; il est également de ceux qui, loin de se contenter de leurs succès, ne s'endorment jamais sur leurs lauriers.

Et, quand je dis lauriers, j'ai doublement raison, puisque, indépendamment des palmes de l'art, M. G. Privat en a déjà conquis deux autres patriotiques qui ne lui font pas moins d'honneur : ce sont deux blessures reçues en accomplissant son devoir de citoyen soldat envers sa patrie, pendant une année de service militaire ; mais après les rudes épreuves, viendront les récompenses, et M. Gonzague Privat en est bien digne autant pour son talent que par son noble cœur.

JACQUEMART (Mlle NÉLIE).

(*Voir l'annuaire* 1875, *page* 81.)

Cette grande portraitiste genre historique ne veut point sortir de sa spécialité, c.-à-d. du portrait, qui est de l'histoire en définitive ; mais si nous considérons le portrait comme la base et le point de départ du grand art, nous admettons, *à priori*, qu'avec un talent aussi éprouvé que celui de Mlle Nélie Jacquemart, il est urgent, après tant de succès éclatants, de voir cette artiste éminente grandir sa gloire avec des tableaux, avec des groupes historiques. Ce serait d'autant plus nécessaire et urgent, même au point où en est arrivée cette grande artiste, que cette digression, ou cette fugue du portrait vers des tentatives plus audacieuses, reposerait le beau talent

de Mlle N. Jacquemart. Elle rafraîchirait sa gloire et l'augmenterait certainement par ce nouvel effort, et cette évolution d'une forte palette que la satiété du portrait peut et doit infailliblement blaser. — Que Mlle N. Jacquemart, que nous n'avons pas l'honneur de connaître, daigne nous pardonner ce conseil émanant d'un observateur sincère et portant un vif intérêt à sa gloire.

Cette année, « le général de Palikao » est une œuvre remarquable et déjà de plus grand souffle que tout ce que nous avions vu en fait de portraits de cette grande artiste. Comme toujours, c'est largement traité. C'est de la peinture d'homme qui ne sent nullement la femmelette.

Le général est simplement, naïvement posé ; ce beau portrait militaire en pied a du style dans la naïveté et la bonhomie, trois dons précieux de ce talent vigoureux que l'on retrouve dans le portrait du comte de Chambrun. Toutefois, nous n'aimons pas trop ce fond de bleu de Prusse : c'est dur et cru. — Félicitons néanmoins cette artiste célèbre, et prions-la de méditer notre conseil bien sincère.

PAPIN (JEAN-ADOLPHE).

Voici une recrue bien digne de figurer à nos annuaires, auxquels M. Papin fera grand honneur, et apportera avec le temps son contingent de peinture historique.

Né à Bordeaux, cet artiste distingué a senti se développer depuis longtemps en lui la vocation de peintre d'histoire. Et, comme tous ces peintres, notamment son illustre maître le baron Gros, M. Papin a bien raison de s'adonner au portrait que nous rangeons dans la hiérarchie de la peinture historique, et surtout quand ils brillent par les hautes qualités de ce grand genre comme les por-

traits de M. E. P. et ceux de M. et de Mme J. P.; car avant tout M. Papin n'a point oublié les préceptes de Gros : il fait de la peinture sérieuse, cherche l'expression et le beau coloris. Et ces qualités abondent dans les portraits précités ; aussi, nous avons pu voir que nous n'étions pas les seuls à les admirer.

Ce peintre distingué avait exposé à Londres en 1875 : « Jésus recevant les enseignements de la Vierge », ainsi que d'autres tableaux ayant déjà figuré aux expositions de Paris ; et ils n'ont pas manqué d'obtenir à Londres les succès déjà obtenus à notre Salon officiel.

En ce moment, M. Papin a en cours d'exécution une grande toile religieuse : « les soldats jouant la tunique du Christ ». Cette toile, appelée à faire sensation au Salon prochain, prouvera une fois de plus que M. Papin est digne d'occuper une belle place dans le genre historique.

EUDE DE GUIMARD (Mlle LOUISE).
(*Voir l'annuaire 1875, page* 183.)

Décidément, Mlle Eude de Guimard prend d'assaut une belle place dans la nombreuse pléiade des bons portraitistes. Déjà, l'an passé, nous avions signalé deux beaux portraits de la même artiste qui avaient bravement conquis la cymaise et affronté triomphalement le feu de cette position redoutable ; car il n'y a pas là d'escamotage, l'exécution ne doit être ni lâchée, ni équivoque, elle doit être dans les conditions nécessaires pour braver la critique. Et non-seulement Mlle Eude de Guimard avait réussi à remporter ces victoires, mais encore ses excellents portraits se ressentaient du dessin large et de la touche vigoureuse de son grand et bon maître, notre bienveillant ami Léon Cogniet.

Eh bien! aujourd'hui encore un nouveau et légitime succès avec les portraits de Mlle de L. et de Mme P. Ces deux portraits, qui font honneur au bon goût des modèles ayant eu l'heureuse idée de choisir leur peintre, font également grand honneur au talent de l'auteur. — Ils sont remarquables surtout par leur distinction et l'éclat de leur couleur; car Mlle Eude de Guimard est de la bonne école du maître, elle est éclectique et cherche à la fois le style, le bon dessin et l'éclat de la couleur. — Saluons donc son brillant avenir.

BROWNE (Mme HENRIETTE).

(*Voir l'annuaire* 1875, *page* 28.)

« Le ducat » et « un bibliophile » rappellent la première et la bonne manière de cette grande artiste. C'est grave et sérieux au premier chef, cela pense et médite profondément, comme tout ce qui sort de cette consciencieuse et savante palette. — Comment ne s'arrêterait-on pas devant cette peinture large, si riche de couleur vraie et de bon dessin? — Ainsi voilà des sujets à la Meissonnier, mais un peu mieux et plus savamment traités. Car c'est de la peinture magistrale que celle de Mme Browne. C'est dans la haute voie historique des grands maîtres, des Rembrandt, des Rubens, des Delacroix, des Regnault; et nous préférons voir ce juif auscultant avec la loupe son ducat, et ce bibliophile dans la poudre des bouquins, nous les préférons mille fois aux miniatures quintessenciées de M. Meissonnier qui ne doit pas ignorer ceci: la petite peinture est un croque-note, un escamotage de difficultés. La miniature n'est que le 4e dessous des coulisses de l'art; c'est du labeur, du cliché photographique, à cent lieues de l'histoire, et même du genre.

Cette analogie de sujets chez M. Meissonnier et Mme Henriette Browne sert donc à classer Mme Henriette Browne parmi les peintres d'histoire et signale au lecteur la vraie place de M. Meissonnier, celle du miniaturiste du précieux, du ciselé, du quintessencié, ce qui est le contraire du grand art.

C'est à ce dernier qu'est tout près d'appartenir Mme Browne si elle daigne profiter de notre conseil à Mlle Nélie Jacquemart, attendu que Mme Browne n'a point encore fait d'effort sérieux vers le grand style et les fortes idées. Nous avons bien admiré, au début de l'Empire, la belle Sœur de charité soignant l'enfant malade ; c'était beau de couleur à la Chaplin, car alors Mme Browne se ressentait de ce maître du soleil et de la lumière délicate. Depuis, elle a cherché son individualité et l'a trouvée dans d'autres sujets graves inclinant vers des idées puritaines, tout près de la sévérité historique. Je veux parler des belles études de sa première manière. — Puis, sont venus de jolis tableaux de genre, pleins de style délicat et poétique, genre odalisque et oriental. Ce pinceau souple jouait avec tous les genres et faisait l'école buissonnière dans les vastes champs de la jolie peinture.

Aujourd'hui, Mme Browne redevient sérieuse, et nous nous demandons si ce beau talent, qui a toutes les vigueurs nécessaires pour aborder les sommets poétiques, ne ferait pas bien d'aborder Shakspeare, Byron et Goëthe. — Je crois que la fille de Schilock par exemple, ou Haydée, conviendraient tout à fait à ce pinceau savant et plein d'éclat.

C'est encore un conseil sérieux d'inconnu qui veut le triomphe des grands peintres de l'école Française : c'est pourquoi il se permet d'exprimer

des vœux, d'exhaler des aspirations fort honnêtes, car il croit qu'ils sont de nature à aiguillonner la somnolence des plus beaux talents qui s'endorment dans le *far-niente* d'une voie stagnante, tandis que ces grands talents ont tout ce qu'il faut, dans leur science et leurs moyens, pour faire faire des pas de géant à l'art français.

LE SAUVAGE (Mlle Hte DE FONTENAY).

A l'instar de Fortuny, cette artiste distinguée a bien raison de se pourvoir en cassation, devant le public, de tous les jugements erronés et des verdicts inconscients et sans portée des jurys exclusifs. — Qui sait même si ces jurés, usurpateurs de ce mandat, prennent la peine d'assister aux séances réglementaires? Qui sait si l'administration attentive et prévenante ne leur épargne pas une besogne délicate et ennuyeuse dans ces vastes courants d'air malsain du palais de l'Industrie?

Est-ce que le contingent annuel de places n'est pas déterminé à l'avance par l'administration, n'est pas réservé pour les élèves de l'école et les amis de l'administration? — Après les médailles dont on retranche les suspects de libre arbitre et de libre pensée, et tous les favorisés connus de vieille date, est-ce qu'il y a place pour les nouveaux venus, les intrus? C'est douteux. Le nombre est fixé, et il faut être bien en cour pour pouvoir forcer les portes et prendre place au soleil de l'exposition. — Que l'on dise, après, qu'il luit pour tout le monde! — Bien moins en peinture qu'en toute autre profession.

Il m'a donc fallu aller chez Durand-Ruel pour découvrir une artiste d'un grand avenir et d'un beau présent. — Mlle Lesauvage, qui espérait voir son tableau « au camp! » représentant le maréchal de Mac-Mahon assis sur une pièce de canon

encloué et en méditation après la bataille de Magenta M^lle Lesauvage a dû voir qu'il n'était pas toujours politique de traiter les puissances au faîte des grandeurs.

Et pourtant, cette tête est noble, ressemblante et pleine de méditation à côté des plans militaires. Ce n'est pas seulement un portrait, c'est un tableau. les débris de la bataille gisent épars derrière et au loin de la tente ; aux arrière-plans les turcos campent et font le pot-bouille ; puis, le soleil se couche derrière les Alpes. Sans doute, à cette heure du crépuscule, les vautours qui planent au haut du firmament s'apprêtent à descendre sur le charnier de la bataille dissimulé par la tente entrouverte du maréchal. — Çà et là des plans militaires et des longues-vues sur des tambours, puis les dépêches et encore des plans sous le képi du soldat poudreux. Les bras croisés, sa tête militaire tournée vers le ciel, il attend les jambes croisées, bottées et prêtes à monter à cheval.

Ce tableau militaire méritait un meilleur sort. M. Emile de Girardin, que nous trouvâmes devant cette œuvre, nous fit l'honneur de nous dire : « Pourquoi a-t-on refusé ce tableau ? C'est très-ressemblant, ce n'est pas mal. Je n'y comprends rien. » — Qu'eût-il dit un peu plus loin du duc d'Aumale, représenté en général de division, coiffé du tricorne à plumes ? Qu'eût-il dit de ce général de division dont la tête à caractère pense, et est soucieuse, sans doute en songeant à la présidence du procès de Bazaine ? — Ce beau portrait au fusain fixé soufflète vigoureusement tous ses voisins. — Nous pouvons donc prédire un brillant avenir de portraitiste à cette artiste qui a la bonne idée de se renommer par les grosses têtes et les grands noms : son portrait de M. Thiers, qui vient d'obtenir un réel succès à Carcassonne, en est la preuve. Elle fera bien

de persévérer dans le fusain fixé où elle obtient des succès légitimes.

Et nous le pouvons affirmer par la belle composition suivante : « les victimes ! » sujet heureux et n'ayant jamais été traité.

Ces victimes sont toutes les grandes âmes et les nobles fronts ayant souffert des injustices et des infamies de ce monde méchant, et gouverné presque toujours par l'ignorance et l'orgueil, la misère et l'envie. Le grand philosophe satirique Barbier nous montre un poëte endormi auprès de l'autel du sacrifice. Il voit passer en rêve tous les génies malheureux, les poëtes, les savants, les héros, les grands amants, et toutes les âmes labourées par l'iniquité et la torture des despotismes et des crimes de ce monde.

L'artiste a parfaitement saisi la pensée du poëte et l'a développée avec un grand style. Mais l'ignorance des jurys, ou la passion, le parti pris douanier ont dit à cette œuvre : « On ne passe pas, tu resteras dans l'ombre !... »

Eh bien ! non, je vous l'affirme, cette œuvre-là n'est pas morte; elle vivra malgré la passion aveugle et la concurrence déloyale. Le public parisien pourra la voir chez l'intelligent doreur et marchand de tableaux M. Allard (rue de Seine), où elle sera vengée d'un odieux refus. Il viendra même un moment où toutes ces proscriptions vexatoires seront des titres de gloire pour les nombreuses victimes qui en ont souffert. — Le beau dessin de large style et de grand art de Mlle Lesauvage est dans cette catégorie, et il sera vengé tôt ou tard de ce refus inique.

Cette artiste distinguée, dont nous avons pu apprécier le brillant avenir par plusieurs toiles bien composées et chaudes de ton, exposées chez Madame veuve de Saint-Martin, Choinel et Allard, telle que

Zuleika (Byron), Antonio et Jessika (Shakspeare) ; cette artiste, dis-je, est dans la bonne et haute voie de la grande peinture. Elle ne peut manquer de prendre sa place dans un avenir prochain parmi les peintres à idées, ceux qui occupent les premiers degrés de la hiérarchie du grand art.

CLAYS (JEAN-PAUL)
(Voir page 177 *annuaire* 1875*)*

Sous les n°ˢ 439 et 430 cet excellent peintre de marine, artiste belge de la plus grande notoriété, expose une belle vue de Bruges et une autre de la mer du Nord.

Autant que nous avons pu les apprécier, (car ces deux toiles sont on ne peut plus mal placées) et les juger dans des conditions très-défavorables, nous avons remarqué toutes les qualités et dons précieux de ce talent vrai et distingué qui fait grand honneur à la Belgique, dont les musées ont la bonne fortune et l'honneur de posséder beaucoup d'œuvres remarquables.

N'osant risquer, cette année, un jugement difficile sur des œuvres aussi défavorablement placées, nous espérons que, l'an prochain, MM. de Chennevières et Buon ne laisseront plus sacrifier des toiles d'une supériorité notoire. Car la réputation de ce maître de la marine est non-seulement faite en Belgique, elle l'est encore et grandit tous les ans en France.

Aussi, nous considérons M. Clays comme un des nôtres, ainsi que son pays fraternel.

BROWN (JOHN LEWIS.)
Voir page 74 *annuaire* 1875.

Ce joli coloriste, ce maître de l'aspect gracieux, nourri d'air, de lumière et de charme, excelle

toujours dans ses jolis tableaux de genre. Quand je dis : genre, c'est bien le mot, M. Lewis Brown est de cette belle et large école flamande et hollandaise des Albert Cuyp et des Voovermans : tantôt des marines, des batailles, des luttes de chevaux et de militaires, des courses, des fantaisies ; au début de petits drames militaires ; mais la belle humeur, le high-life occupent maintenant ce rutilant pinceau d'où la peinture coule avec de l'air et des tons chauds et brillants.

« La marée montante » « et le voyage sentimental » sont de ces jolis tableaux empreints de la voie large que nous indiquons. C'est franc d'aspect et de ton ; on s'arrête ravi et l'on félicite ce peintre-né, de sa palette, de sa vie et de sa verve intarissables.

BRUNET-HOUARD (PIERRE-AUGUSTE).

Nous avons assez développé, pages 26 et 170 dans l'annuaire 1875, les brillantes facultés de notre compatriote pour ne point passer sous silence son Salon de 1876 ; nous ne pouvons mieux le classer qu'à côté de Lewis Brown, car il a de grands contacts avec le tempérament de genre large de la haute anecdote, de l'épisode important. Ces peintres-là touchent les frontières du genre historique et entrent fréquemment sur son terrain. « Après l'action » est un bon tableau d'histoire, genre Yvon et surtout Schreyer, car M. Brunet-Houard a encore le tempérament du peintre Schreyer pour la bataille et le cheval de guerre. « L'école de tir au polygone de Fontainebleau » est une nouvelle toile de valeur qui classe cet artiste fantaisiste dans le grand genre varié et surtout militaire. Disons, en passant, à la louange de Brunet-Houard, qu'il a des idées plus sévères que Lewis Brown, et se rapproche plus de la largeur dramatique de Schreyer, ce dont nous le félicitons sincèrement. Dès qu'il aura laissé la fougue et l'éparpillement des fantaisies, nous espérons

voir M. Brunet-Houard aborder une grande page historique, un drame militaire où il conquerra la médaille qu'il mérite depuis longtemps ; car avec un talent pareil on doit forcer les portes barricadées par les coteries et les priviléges.

LACCETTI (VALERICO).

Voici un peintre de race qui est un des signes du temps: je veux parler de la régénération de la péninsule, de ce beau climat de l'art, du berceau de Virgile, de Raphaël, Michel-Ange, Corrége, Titien, Véronèse, de ce ciel qui a vu naître les dieux de l'art.

M. Lacceti, né à Vasto (Italie), est né peintre et, en homme intelligent, il se hâte de se mettre sur la brèche à Paris qui est, au XIXe Siècle, la Rome de l'art, aussi bien que Florence et Venise. Car c'est Paris qui fait naître aujourd'hui et développe les talents et les génies, comme autrefois les berceaux précités de la peinture et de la statuaire.

Donc c'est la 2e année que ce peintre d'avenir et de beau présent vient se mesurer à Paris avec ses redoutables rivaux. — L'an dernier, « pendant l'orage » et « après l'orage » donnaient déjà une note des plus élevées de poésie. Nous l'avions remarqué avec un espoir qui n'est point déçu, cette année ; car « le moderne Orphée » et « la campagne de Rome, au mois de juin » donnent la mesure complète du tempérament poétique de cet artiste distingué. — Cette campagne romaine en pleine lumière, avec ces moutons à l'ombre d'un ancien tombeau : tout cela est d'une vérité locale, d'un ton vigoureux très-soutenu, et d'un excellent aspect qui prédit un maître, d'autant plus que cet artiste peint dans une gamme claire et ravit les tons brillants du beau soleil d'Italie. Peut-être, cette gamme d'air général de lumière splendide, l'oblige-t-elle à ne

pas sacrifier les détails. Avec l'expérience, il se procurera le bénéfice de la sobriété dans les détails, car il est tout près de devenir maître.

TOURNIER (LOUIS).

Voici une bonne recrue pour notre annuaire 1876, qui s'enrichit d'un homme de talent de plus, et nous nous hâtons de combler cette lacune impardonnable d'avoir oublié ses œuvres précédentes: en 1874, « le printemps », ce joli plafond acheté par le gouvernement ; et l'an dernier 1875, « le bon pasteur », acheté pour l'église Saint-Germain-en-Laye. C'est une bonne note, un excellent brevet de talent, que d'être acheté par le gouvernement ; car ce dernier est un Mécène peu généreux et qui pèse la valeur intrinsèque d'une œuvre avant de l'acheter. Il n'y a pas à dire que l'Etat soit protecteur, ou fasse du favoritisme? non : il déprécie, achète à vil prix, et néanmoins ses achats sont des brevets et d'excellentes marques de palettes ou de ciseaux pour les artistes. En un mot, il faut du talent pour plaire et être acheté par ce négociant officiel. — Quoiqu'il paye au-dessous de leur valeur les œuvres d'art, nous félicitons donc M. L. Tournier d'être bien vu et acheté ; nous lui souhaitons encore de lui voir vendre : « l'Amour et Psyché », excellent tableau de ce jeune maître.

Il nous représente Psyché au moment où, éclairée par une simple lampe qu'elle tient à la main, elle va connaître l'époux mystérieux avec lequel elle vit, qu'elle aime sans l'avoir vu encore. Le jeune homme endormi a une fort belle expression ; et l'étonnement de Psyché en le voyant si beau a été admirablement rendu par le pinceau de l'artiste vraiment doué.

Du reste, avec les dons précieux de cette orga-

nisation de joli peintre d'histoire, nous ne sommes nullement étonné de leur beau développement, quand l'artiste a été favorisé des conseils de maîtres comme feu notre grand ami Flandrin et notre bon Lazerges.

AUTEROCHE (Mlle EUGÉNIE VENOT DE)

Nous félicitons bien sincèrement cette artiste distinguée de nous avoir montré notre confrère M. Gourdon de Genouillac peint de main de maître, vivant et ressemblant sous tous les rapports. J'ai assez suivi nos réunions de la Société, où je voyais mon confrère dans cette attitude remplie de bonhomie et de simplicité. Aussi, sans consulter le livret, en l'apercevant très-haut, très-mal placé, je me suis écrié : « Tiens, voilà M. Gourdon de Genouillac ! Il est vraiment sacrifié à cette hauteur ! » Tout le comité, dont il fait partie et dont il est un des membres les plus actifs, l'a parfaitement reconnu et a rendu justice à l'habile pinceau.

Mlle E. Venot d'Auteroche a du talent et n'en est pas à faire ses preuves, puisqu'elle a obtenu le brevet du degré supérieur pour l'enseignement supérieur du dessin à l'école des Beaux-Arts. Du reste, elle est professeur des écoles communales de la ville de Paris depuis 1871. — Parmi les commandes du ministère des Beaux-Arts, nous citerons son excellente copie de « la vengeance céleste poursuivant le crime », qui fut très-appréciée de l'administration : ce qui n'est pas un suffrage sans importance, car cette inspectrice officielle n'est pas prodigue d'approbations. — C'est que Mlle d'Auteroche est une artiste consciencieuse qui comprend Prudhon et sait interpréter ce grand maître si complet, dont l'organisation contient à un égal degré les trois grandes règles de l'art et de la poésie : amour, pitié et terreur. Mlle d'Au-

teroche a dû entrer dans les mystères et les moyens de cette âme de feu qui s'appuie sur l'antique et le puissant effet. Quelle bonne étude profitable et bien réussie !

Voici la nombreuse nomenclature des œuvres de Mlle d'Auteroche :

1863 « le lendemain de combat »; 1865, portrait en pied du Vte D*** 1868 ; portrait de la comtesse de L. G., jeune Italienne ; 1869 ; les premiers arrivés, « Jacinthe », étude; 1872, portrait de M. l'abbé Hugo, chanoine de Saint-Denis ; 1874, giroflées et livres ; 1875 (exposition universelle de Vienne), « femme des environs de Naples » ; 1875 (exposition internationale de Londres), « le repos » ; 1876 (exposition internationale de Bruxelles); « le dénicheur », « la curieuse. » — Que d'œuvres ! quel avenir !!!

LAURENS (ACHILLE).

Ce jeune peintre s'annonce sous des auspices favorables, et a des titres sérieux à la confiance et à la prise en considération du public ; car il a procédé, dès le début de sa carrière d'artiste, de la manière la plus sage et la plus intelligente. Il a commencé par de fortes études à l'académie de Lyon, études couronnées de succès : par la grande médaille d'or en 1863. — Pendant les dix années suivantes, il s'est cherché, et en 1873, à Langres, il obtient une médaille d'argent.

Cette année, il a condensé toutes ses études sérieuses sur l'excellent portrait de M. L... Aussi, du premier coup, il a conquis les honneurs de la cymaise.

Et, puisqu'il est sur la brèche, puisqu'il a des armes bien trempées, il va, tous les ans, marcher de victoires en victoires. Ce ne sera pas étonnant,

car l'école des Beaux-Arts de Lyon est très-forte.

Il ne faut pas oublier que Lyon est la bonne source d'où sont sortis les frères Flandrin, les St-Jean, les Lays, etc., enfin une foule de grands peintres qui figureront, l'an prochain, à l'annuaire de 1877 et dont, reporter ou plutôt ornemaniste pieux, je ciselerai les couronnes et graverai les noms au bas de mon humble monument destiné à la gloire de mes contemporains.

C'est pourquoi, voyant un tempérament de peintre à M. Ach. Laurens, je le supplie d'avoir de l'audace et une grande persévérance dans la haute voie historique. Qu'il imite son homonyme M. Jean-Paul Laurens, qu'il prenne la voie qui sera le mieux dans ses goûts, dans l'inspiration de son génie familier.

Un bon peintre de portraits est logiquement un bon peintre d'histoire, et M. Ach. Laurens le deviendra.

CORBINEAU (AUGUSTE-CHARLES).

A la page 175 de l'annuaire 1875, nous relations l'œuvre déjà considérable de ce vaillant élève du bon et sentimental peintre M. Hébert, maître avec lequel on ne peut que grandir dans les voies les plus élevées du bel art, et surtout de l'art poétique, car M. Hébert est un peintre-poëte par excellence.

M. Corbineau a profité des leçons du maître, car, cette année, nous avons constaté d'immenses progrès dans son étude de femme, sous le numéro 428 du livret.

C'est une étude sérieusement faite et sincère-

1. On le verra bien du reste, à cette page 175; et si, comme nous l'espérons, cet annuaire atteint encore huit années, la production annuelle de chaque artiste sera accumulée en un seul article ou résumé décennal, ce qui constituera le mémorial de l'art et des artistes de mon temps.

ment exécutée, une des meilleures nudités du Salon. Visant plus haut que la médaille, l'artiste a cherché la vérité, sans se préoccuper de la récompense. En somme, c'est une excellente toile, et on se demande pourquoi le jury passe si indifférent devant une œuvre qui dénote chez l'auteur un véritable tempérament de peintre et de chercheur. Mais, patience ! avec un talent aussi consciencieux, on finit toujours par un triomphe.

SALANSON (Mlle EUGÉNIE).

Sous les numéros 1828 et 1829, Mlle Salanson, élève de M. Léon Cogniet, expose un portrait de M. Degrave. Cette œuvre très-expressive est esquissée d'une main habile, et peinte avec un juste sentiment des teintes vitales. Elle expose en outre un joli tableau de genre : « une Napolitaine sur le chemin de la fontaine. Ce tableau est d'un coloris solide » chaud et plein de vérité locale.

Mlle Salanson promet à la fois un excellent portraitiste et peintre de genre. — Parmi les portraits les plus remarqués de cette artiste de talent, nous citerons :

En 1872, celui du docteur Coze ; en 1873, de M. Panard ; en 1874, celui de M. de Dompierre d'Hornoy, alors ministre de la marine, et un joli portrait de Mlle*** ; en 1875, « l'alsacienne priant pour la France. »: c'était d'un sentiment délicat, religieux et partant d'une belle âme patriotique. Mlle E. Salanson est appelée a occuper une place élevée dans notre art contemporain.

(HOUSSAY Mlle JOSÉPHINE).

Comme nous l'espérions, page 190 de l'annuaire 1875, Mlle Houssay a daigné tenir compte de notre conseil sincère, et bien lui en a pris, car sous le n° 1046 nous remarquons une excellente et consciencieuse étude : « Mélancolie ».

C'est un heureux point de départ dans la haute voie de l'expression, qui va bien au tempérament de cette artiste distinguée : l'expression, le sentiment, le caractère, la poésie ! Ne sont-ce point les sources inépuisables du génie de l'art ? Mlle Houssay est trop artiste, a l'âme trop imprégnée de poésie pour ne point boire à longs traits à ces sources de l'immortalité. Avant-hier, le plus grand génie de ce siècle, avec Victor Hugo, Musset, Lamartine et Balzac, notre regretté grand maître Mme Sand (qui avait daigné nous encourager, nous infime, présenté à elle par notre bon ami Sainte-Beuve [1]) disait à son lit de mort ce mot vrai qui est une initiation : « J'ai trop bu de la vie !! » Ah ! en effet, elle n'avait pu éteindre sa soif à cette source inépuisable de la poésie, de la création, qui fait non-seulement revivre la belle nature, mais régénère, élève et ennoblit notre pauvre humanité ignorante.

Que Mlle Houssay nous pardonne cette allusion d'actualité bien douloureuse ; mais, à propos de la perte de notre grand génie Georges Sand, je prends la liberté de lui dire à elle-même, ainsi qu'à Mesdames Rosa et Peyrol Bonheur, à ces autres noms célèbres, Mmes Browne, Léon Berthaut, Marcello, Nélie Jacquemart, à ces autres fortes débutantes qui perceront demain le voile de l'obscurité ; de répéter à mes illustres confrères, Mmes Maria Deraismes, André Léo, Anaïs Ségalas, Raoul de Navery et Sabattier, etc., j'ai l'honneur d'affirmer cette vérité, à vous toutes, les vaillantes de l'art et de la littérature : Oui, mesdames, vous avez charge d'âmes et d'avenir pour notre belle France intellectuelle ! Imitez ce grand génie éteint, hélas ! Que dis-je ? Non, il entre

1. Qui daignait offrir *Octave et Léo* (poëmes) à l'illustre Mme Sand.

dans sa pleine lumière, dans sa gloire immortelle ! Car c'est son souffle créateur qui illustre le plus votre sexe écrasé sous les préjugés les plus stupides d'une outrageante infériorité.

Vous avez déjà prouvé, comme Mme Sand, que le génie et le talent ne sont pas le privilége ni le monopole d'un sexe orgueilleux. Vous renverserez tout à fait ce vieux préjugé idiot de l'ignorance et de l'égoïsme, par l'émancipation infaillible que suscitera votre haute intelligence.

Encore une fois, pardon à Mlle Houssay de cette digression peut-être inopportune et gênante pour sa modestie ; mais elle daignera m'excuser, au nom des grandes espérances que j'ai conçues de son beau talent consciencieux, que je prends la liberté d'aiguillonner pour la grande peinture historique.

Comme portraitiste, cette année encore, sous les nos 1047, portrait de la jeune Mathilde M...; 2567, portrait Mlle Juliette M..., aquarelle ; 2568, portrait de M. Raoul de N..., autre aquarelle, Mlle Houssay a donné des preuves de talent et de grand avenir. — Je l'engage à se fixer dès à présent sur un beau sujet pris dans son âme, son inspiration toute individuelle, et d'y concentrer toutes ses forces jusqu'au mois d'avril 1877 ; et, alors, je suis convaincu que le jury des récompenses, quel qu'il soit, récompensera cette artiste de mérite.

Quant à son frère M. F. Houssay, ce ciseau de talent inséparable de la palette fraternelle, je regrette que des travaux de commande nous privent, à ce Salon, des jolis ouvrages à la cire dont nous avons parlé dans l'annuaire 1875, page 190, et nous espérons qu'il nous dédommagera l'an prochain.

BEAUVERIE (CHARLES JOSEPH.)

Nous avons défini brièvement page 164 à l'an-

nuaire de 1875, les diverses qualités brillantes et solides du beau talent de cet artiste en pleine virilité. — Hâtons-nous donc de parler de son Salon actuel :

Aux nos 117, « bords de l'Oise, le matin », et 118, « carrières de Méry-sur-Oise, — une après-midi d'automne ».

Comme Daubigny et surtout comme le grand symphoniste Corot, M. Beauverie surprend aux bords de l'Oise, le matin, ces lueurs crépusculaires et vaporeuses qui s'élèvent doucement de la rivière comme une gaze fine et légère ; cette vapeur atténue les devants, et laisse à peine deviner la lumière qui veut se faire jour en dessous, car, à cet instant, le soleil encore pâle à son petit lever ne peut percer les délicates et poétiques vapeurs de l'aube, que nous avons dédiée à Corot et Daubigny, et dont nous offrons le souvenir à MM. Beauverie et Desbrosses :

> Voyez la gaze de blancheur
> Qui monte et s'élève des ondes,
> Dès que le sublime éclaireur
> Veut percer leurs vapeurs profondes !
>
>
> Ainsi, ton beau voile de nuit
> Se déchire, ô Vierge nature !
> Quand tout s'éveille et quand tout luit,
> Plein de vie et plein de murmure.
> Et vous, amants remplis d'ardeur,
> Pour peindre Isis au front candide,
> Hâtez-vous : le grand éclaireur
> Va lancer son disque splendide !
>
> (*Mélodies*, page 53.)

M. Beauverie a l'âme et le sentiment d'un poëte, puisqu'à l'instar des grands Corot, Chintreuil, Daubigny et Desbrosses, il affronte les rosées perfides de l'aube pour aller demander à Pan ses mystères et assister, le matin, à ce lever de rideau de la divine nature.

Dans les carrières de Méry-sur-Oise, le paysagiste a cherché et rendu un effet puissant d'après-

midi d'automne, sans sacrifier le modelé des terrains, ni la délicatesse des silhouettes.

Vous le voyez, M. Beauverie est un chercheur dans une excellente voie, où il continuera à récolter de nouveaux succès qui ne datent pas d'hier ; car en voici les nombreuses preuves par ses expositions antérieures :

1869, un bon portrait de M. B. ; 1870, « le soir dans la lande », après la pluie, 1872 « l'étang et un lavoir à Cernay » ; 1873, « le *Cumulus*, après-midi d'automne » et « le chemin d'automne ».

Non-seulement M. Louirette, amateur de la bonne peinture, a fait acquisition de certains tableaux de cet artiste laborieux, mais encore le ministère des Beaux-Arts a acheté et envoyé au musée d'Avignon « un matin, sur l'Oise », puis « un printemps ». M. Têtard a eu l'heureuse idée d'acheter son beau tableau de 1874 : « une boucherie, effet de neige ». 1875, « matin sur l'Oise, les saules » ; « une station de fiacre dans la neige ». Heureux les musées ou particuliers qui sauront s'approprier les bons tableaux de cet artiste infatigable, qui n'a pas dit son dernier mot et court vers la médaille.

CASSAGNE (ARMAND-THÉOPHILE).

Ce paysagiste distingué nous donne sous le numéro 351 : « les derniers rayons du soleil dans la vallée de la Chambre — forêt de Fontainebleau » très-bon tableau ensoleillé, dont le motif heureux rendu avec conscience a généralement capté les regards des amateurs aimant la lumière, et la chaleur baignant la bonne nature vraie. Sous le n° 2245, M. Cassagne nous donne encore Avon, forêt de Fontainebleau au soleil couchant, aquarelle, et au n° 2246, lisière de forêt, le matin, aquarelle.

Encore deux bonnes études, aussi solides que peut le comporter le genre difficile de l'aquarelle

où M. Cassagne est passé maître. En voici la preuve :

Cet artiste laborieux, de 1860 à 1865, n'a pas manqué une exposition sans se faire beaucoup remarquer par ses aquarelles magistrales ; de même que de 1865 à 1876, nous notons encore les tableaux suivants : 1870, « route dans la Téllaie » ; en 1872, « les géants de la forêt », le soir en 1873 ; « à travers les Roches en 1874 » ; « l'étang des carpes à Fontainebleau en 1875. »

Cet infatigable artiste manie aussi bien la plume que le pinceau, car il est l'auteur de plusieurs ouvrages sur la peinture et le dessin, dont les deux plus importants sont un traité de perspective et un traité d'aquarelle.

Nous avions donc raison de dire que M. Cassagne traite l'aquarelle *ex professo*, et nous le félicitons non-seulement comme peintre, mais encore comme auteur dévouant sa plume au progrès de l'art.

GROS (JULES).

Cet excellent élève de M. Jean Desbrosses a débuté au Salon de 1870 par deux paysages : le premier, « sous bois, près Montlhéry » ; le second, « lisière de bois à Chaville », deux toiles remarquables par un sentiment naïf et vrai de la nature.

Au Salon de 1875, nous avons remarqué une vue prise dans les Ardennes, les bords de la Semoie peinture solide et d'une grande justesse de tons.

Au Salon de 1876, nous avons également remarqué « les bords de l'Ain (Jura) ». Ce paysage, qui a été jugé digne d'occuper la cymaise, vœu de tous les exposants, séduit la vue par la fraîcheur du coloris, la transparence des eaux et ses tons ensoleillés de l'école Chintreuil. Nous ne pouvons que féliciter cet artiste de son légitime succès, et

l'engager à persévérer dans cette excellente voie, où l'a mis son maître consciencieux M. Jean Desbrosses.

DESBROCHERS (ADOLPHE).

Encore un bon élève de M. Jean Desbrosses. Ce jeune maître de talent et à la palette sœur jumelle de feu son ami Chintreuil, a un nom et une indépendance dangereux devant les jurys du suffrage restreint. Car Jean Desbrosses est réfractaire comme l'était Chintreuil, et les jurés se vengent des maîtres sur les élèves.

Il n'est donc pas étonnant que les deux bons paysages de M. Adolphe Desbrochers, envoyés cette année au Salon, aient encouru très-injustement les rigueurs du jury.

Dieu merci! M. Desbrochers n'est pas homme à se laisser abattre, ni laisser décourager un instant par ce dénigrement lâche et odieux de jurés qui souvent n'en feraient pas autant que ceux qu'ils refusent. Il pourra voir, par notre légende des refusés, combien nous conspuons cet abus, ce préjugé monstrueux, qui ne peut que se transformer en *jury mixte de classement* au suffrage universel.

En attendant, félicitons bien sincèrement M. Desbrochers de ses deux excellents paysages : « le moulin à eau à Courseille » et « le moulin à vent près Boulogne », que nous avons admirés chez l'intelligent doreur et marchand de bons tableaux, M. Allard, rue de Seine. En les voyant, de prime-abord, ils nous ont rappelé les bons débuts de Jean Desbrosses ; nous avons apprécié leurs grandes qualités d'exécution.

Nous avons pu également admirer, dans l'atelier de ce consciencieux réaliste, de belles natures mortes, d'une grande vérité et d'un effet saisis-

sant, et nous retrouvons toujours chez cet artiste doué un vif amour de la nature sincèrement rendue.

SCHREIBER (CHARLES-BAPTISTE).

Sous le numéro 1867, cet artiste, qui fait honneur à ses maîtres MM. Bonnat et Brandon, expose le « nettoyage du chanvre dans la Sabine, — campagne de Rome » , d'où il a envoyé cet excellent tableau pris vivement sur nature ; c'est une impression on ne peut plus vraie de la campagne de Rome. — M. Schreiber n'est point un débutant seulement voué au paysage : il peint la figure et la peint très-bien ; car nous le suivons attentivement depuis 1867, et en 1868 nous remarquons le bon portait du jeune Henri D..., puis le portrait très-étudié de l'auteur, qui n'a pas oublié que les Rembrandt et les Van-Dyck adoptaient cette bonne méthode. En 1870, nous remarquons également « pieuse lecture », qui attire l'attention des connaisseurs. En 1873, « la vocation naissante », charmant tableau de genre, trouve acquéreur dans M. Vautier. En 1874, M. Schreiber, attiré vers le ciel des peintres, vers l'Italie, nous montre « un coin de marché dans le Transtévère, à Rome », prélude du bon tableau de cette année.

Nous concluons des œuvres précitées et de l'ardent amour de l'art de cet artiste laborieux qui cherche sa voie, qu'il n'a pas à hésiter à aborder carrément le style et le genre historique, où, avec les conseils de ses maîtres, il doit réussir infailliblement.

MONTFORT (ANTOINE-ALPHONSE).

Nous sommes heureux d'inscrire à notre annuaire cet excellent peintre fantaisiste, qui a eu

le grand honneur de boire aux meilleures sources magistrales, car il est élève du baron Gros et d'Horace Vernet. Cette année, sous les n°s 1492 M. Montfort expose « un maréchal ferrant Syrien », et 1493, « une rue de Latakié, en Syrie ». Ces deux bons tableaux, très-pittoresques de mœurs et de couleur orientales, charment la vue de l'observateur ; on s'arrête, et on a grand plaisir à les admirer. Comme bien d'autres, M. Montfort s'est vu souvent sans doute dans la nécessité de faire reposer sa palette, si nous en jugeons par les intermittences et intervalles de ses expositions officielles. Remontons donc au Salon de 1835, « un Arabe réveillant, le matin, ses compagnons » ; 1837 « pirates de l'archipel de la Grèce 3e médaille » ; 1844 « vue générale du village de Nazareth (Syrie) ». Exposition universelle 1855 : 1° « le retour vers la tribu (Arabie) » ; 2° femmes arabes à une citerne. 1859, campement arabe près de la ville et du lac de Tybériade ; 1863, départ pour la chasse au faucon (Syrie), rappel de médaille. » Avec le goût de la vie nomade et des richesses de couleurs de l'Orient, M. Montfort ne peut manquer de rivaliser avec succès avec les Fromentin, les Clairain, etc. Qu'il veuille bien nous pardonner, mais nous attendons avec une légitime impatience les scènes pittoresques qui dorment sur sa palette. Nous espérons qu'il mettra moins d'intervalle entre ses prochaines expositions, car le public et nous, nous y gagnerons.

FLICK (AUGUSTE-EMILE).

Cet artiste, brillant élève de M. Meissonnier, a débuté aux Salons de Paris en 1874 par « Le pont de Poissy », excellente étude prise sur nature, qui dénote que M. Flick est un observateur rigide dans ses observations, et on ne peut plus exact dans le rendu : il a, du reste, de

qui tenir avec un maître aussi sévère que le sien.

En 1875, « l'arrivée d'un train à Poissy par un temps de neige » est d'un effet très-naturel, et d'une impression pleine de vérité. A ce présent Salon, sous les numéros 800 et 801, nous avons pu admirer, l'autre jour, deux motifs on ne peut plus variés : « l'avenue du bois de Boulogne », dont tous les Parisiens ont pu constater comme nous, la sincère fidélité ; puis la plage de Fécamp (Seine-Inférieure).

Nous avouons notre préférence pour ce dernier tableau, dont le motif est plus large ; et nous pensons que M. Flick, qui nous semble chercher sa voie, finira par se fixer sur le genre marine et y concentrer toutes les forces de son souple et intelligent pinceau.

M. FLICK (FÉLIX).

Quoique notre annuaire n'ait aucune prétention ni qualité auto-biographique, nous pensons que MM. Auguste et Félix Flick sont bien frères ; car, en lisant le nom de leur chère ville natale, je me bâtis un roman, ou plutôt j'imagine une élégie patriotique. J'aime à voir ces deux enfants de Metz ayant opté pour la France avec leur famille et vouant à notre chère patrie tous les efforts et les productions de leurs palettes, sœurs jumelles, et je me sens pris d'une sincère estime pour l'acte de patriotisme des victimes d'une trahison. Mais parlons peinture. Au salon de 1875, et sous le numéro 820, nous avions remarqué le « Cuirassier en faction, au camp ». C'était vrai et d'une fière tournure. Ce tableau avait des qualités solides de dessin large quoique serré, et de franche couleur, rappelant la vigueur et les tons vibrants de Pils.

Cette année, sous le numéro 802, M. Flick (Félix) nous mène, avec sa jolie toile, sur la fa-

laise, le matin, en vue de Trouville-Dauville (Calvados).

Comme son frère le paysagiste, M. Félix Flick nous paraît encore affectionner ces jolis effets des plages et falaises, par les vapeurs matinales. — Cet heureux choix nous semble incliner la voie des deux frères vers le théâtre gigantesque de la mer inconstante, où les fiers pinceaux ont le droit de vous remuer l'âme avec les drames fréquents de l'abîme, ou de vous montrer Dieu dans cette immensité de ciel.

C'est parce qu'il nous manque des peintres de marine dans ce sentiment, que nous nous permettons d'émettre un vœu. Puisse-t-il agréer aux deux artistes dont nous apprécions le talent, et auxquels nous croyons un bel avenir.

KRABANSKY (GUSTAVE).

M. Gustave Krabansky est élève de M. Cabanel. Se destinant sans doute au portrait, si nous en jugeons par ce début brillant, il ne pouvait choisir un meilleur maître, et surtout pour traiter des dames du grand monde.

Félicitons donc ce jeune peintre du beau portrait de M^{me} de W..., inscrit au livret sous le numéro 1131.

Certes, il y a d'immenses difficultés à vaincre en ce genre délicat. Eh bien, M. Gustave Krabansky en a triomphé avec beaucoup d'habileté ; car nous avons pu apprécier la distinction, la simplicité de la pose, et l'expression de la noble figure, peinte avec charme, d'un ton solide et d'un bon dessin serré.

Courage à M. Krabansky dans cette haute voie délicate et difficile, où les succès peuvent mener très-haut et très-loin.

SELLIVAL (CH. ANT. ED.)

Sous le numéro 1884, cet artiste distingué expose une jolie toile intitulée « déception ». Nous avons été saisi de loin du bon aspect de cette nature morte bien peinte et bien composée ; mais elle est si mal placée, qu'il est difficile d'en apprécier les qualités autres que la composition et la riche couleur, qui nous ont paru très-satisfaisantes. Comme ce tableau est intitulé « déception », je crois que le peintre en a dû éprouver une très-vive, en le voyant perché à deux mètres au-dessus de la cymaise.

Malgré cette mauvaise espiéglerie ou plutôt mystification des jurés et de l'administration, ce tableau sacrifié, dans la voie des Ph. Rousseau, des Attendu et surtout des Chardin, promet un maître fin et spirituel. Attendons à l'an prochain pour pouvoir mieux apprécier l'auteur ; car l'administration devra tenir compte à cet artiste du préjudice causé par ce placement défavorable. Nous en pouvons dire autant de l'excellent paysage de Desbrosses sacrifié comme la nature morte de M. Sellival ; et combien d'autres dans ce mauvais cas ! Mais que ces artistes se rassurent : ces préjudices et vexations sont souvent le prélude ou l'avant-coureur de dédommagements ou de réparations bien dues à la difficile carrière de l'artiste sans défense, car c'est alors que l'opinion publique demande réparation et venge l'artiste.

CAMMAS (JULES-MARIE).

Voici un jeune sculpteur, élève de M. Cavelier, qui tout d'un coup épris de l'amour de la muse, se sent entraîné par elle vers des régions plus vastes. La sculpture, ou plutôt la statuaire offre certainement les moyens les plus énergiques pour

concentrer tous les enseignements, toutes les passions qui gouvernent le monde. Mais la peinture a de plus que sa sœur la rigide sculpture, le vaste champ de la toile, des effets, des couleurs, des plans surtout, des expressions variées à l'infini, en d'autres termes et pour exemple : malgré leurs grandes facultés de peintres, les Préault, les Carpeaux (que nous nommerons des sculpteurs-peintres, car ils participent des deux arts, puisque leurs groupes et leurs bas-reliefs sont de la vraie peinture sculptée en ronde bosse), les Préault, les Carpeaux n'ont pas encore le champ immense des Ingres et surtout des Delacroix, des Couture, des Yvon et autres grands peintres ; car par contre-partie, Ingres est plutôt sculpteur que peintre. Nous donnons à M. Cammas ces bribes de théorie à nous, de conviction et de foi bien personnelle, pour le féliciter de sa tendance heureuse à trouver une belle voie poétique et enseignante. M. Cammas est réellement organisé en poëte et en penseur, nous voyons dans ces dons précieux le gage d'un bel avenir.

Sous le numéro 341 cet artiste présente un timide essai : « après l'étude », et l'on sent dans les efforts de cette pensée qui cherche, à côté d'une modestie et d'un doute d'exécution, une grande foi dans les idées et le but moral que veut exprimer ce peintre de la bonne école.

Ainsi, après l'étude, M. Cammas admet la distraction et l'entretien, l'échange d'idées avec nos semblables ; voici la thèse présentée au public studieux, amant du beau, de l'étude des sciences, de la poésie et des arts. M. Cammas admet encore, et nous l'admettons avec lui, que si les livres instruisent, on peut chasser la fatigue de l'esprit par des distractions, et l'usage modéré des réfections physiques influant heureusement

sur notre organisation morale et intellectuelle, mais à la condition d'éviter l'abus ; ainsi le vin réchauffe, pris modérément ; le tabac, jusqu'à la cigarette et le cigare, distrait, croit-il ; et moi je crois que l'abus de la nicotine finit par empoisonner ou hébéter. C'est une des causes qui a fait baisser l'empereur et lui a fait perdre sa dynastie ; autre cause, l'abus de l'amour sensuel demande aussi à être réfréné, car sans ce frein, les colonnes vertébrales d'empereurs ou de simples mortels sont plus vite renversées par cet abus que la colonne Vendôme par Courbet. — Résumons-nous : s'il ne faut pas abuser de l'étude, il faut encore moins abuser des passions, c'est parler d'or ; c'est tout bonnement de la philosophie. Avec ce guide de morale, on va loin, même en peinture ; et nous engageons M. Cammas à persévérer à nous donner de ces grands enseignements.

LAYS (JEAN-PIERRE).

Comme nous l'avons dit page 199 de l'annuaire 1875, cet élève de Saint-Jean est devenu maître. Mais hélas ! M. Lays est à Lyon, comme M. Pointelin est à Avesnes, et ils ne peuvent pas, ces artistes de mérite, défendre leurs intérêts, déjà difficiles à défendre sur le théâtre même de cette lutte ou plutôt de ce pillage des récompenses.

Car il y a longtemps que M. Lays en mérite une à Paris, et encore une belle, puisque tous les ans ce joli maître des fleurs et des fruits est sur la brèche et flatte notre odorat comme notre goût. — Cette année encore « Roses centfeuilles » « et Raisins et pêches » en fournissent une nouvelle preuve. C'est toujours vrai à faire envie. Les délicats parfums s'exhalent de ces jolies roses ; le duvet de vermillon des pêches, et ces beaux raisins mûrs vous excitent à une tentation irrésistible.

Et encore, cette année, M. Lays ne se trouve pas représenté selon sa conscience d'artiste. Il regrette vivement de n'avoir pu mettre à la place des deux jolis tableaux précités « un panier de fleurs déposé sur un bas-relief en pierre ». Ce tableau vendu l'an passé à M. Descaur à Paris, est un des meilleurs de ce peintre ; à coup sûr, il aurait enlevé une médaille, ou tout au moins une mention honorable. C'eût été bien le moins pour un artiste de cette valeur médaillé déjà 17 fois en France et à l'étranger comme l'a déjà dit le précédent annuaire. Mais patience, Philadelphie va lui rendre justice, car ce producteur infatigable trouve le moyen de suivre presque toutes les expositions de France et de l'étranger. Les fleurs et les fruits naissent sur sa palette comme dans les bons jardins.

MALBET Mlle (AURÉLIE-LÉONTINE).

Puisque nous nous laissons tenter et séduire par les belles fleurs et les bons fruits, arrêtons-nous devant la belle exposition d'une intéressante famille d'artistes Mlles et M. Malbet qui excellent dans ce joli genre.

Les pêches, raisins, grenades, pensées et roses de Mlle Léontine Malbet se tiennent bien, et sont savamment groupés, en coloriste qui sait à fond les transitions et l'harmonie des couleurs. C'est bien dessiné et peint grassement, et cependant avec finesse.

Il y a là l'avenir d'un maître du genre, cela nous étonne d'autant moins que Mlle L. Malbet n'est point une débutante. Rappelons ses salons antérieurs : 1868 une toile de gibier, que nous avons admirée (car cette année-là nous avions nous-même à ce salon les Remords de Macbeth).

En 1869, des fruits très-remarqués... Si bien

que ces deux toiles ont été acquises par S. M. l'Empereur d'Autriche.

En 1870 encore un bel et bon « gibier » nature morte consciencieusement rendue.

Rappelons également en 1875 la belle exposition de M^lle Léontine Malbet à Laval où il s'en est peu fallu que le jury lui décernât une médaille. — Mais patience ! tout vient à point à qui sait attendre, et cette artiste ne tardera pas à être récompensée.

MALBET (Mlle OLIVIA-DELPHINE).

Expose également deux jolies toiles, la première sous le n° 1388 des fruits et des fleurs, et la douxième 1389, des huîtres, avec des radis, des crevettes et un citron. Il est aisé de voir que Mlle Olivia Malbet a été, comme sa sœur, favorisée des bons conseils de feu notre bien regretté grand maître Gleyre. Quoiqu'il ne descendît pas souvent des cimes de l'histoire et du haut style poétique, M. Gleyre daignait aussi diriger le goût de ses élèves. Mlle Olivia a donc su en profiter, comme sa sœur, et nous la félicitons également sur le goût de son arrangement, et du mélange harmonieux des fruits et des fleurs ; aussi bien que sur ces tentantes huîtres et crevettes relevées des deux notes vibrantes, le chrôme de citron et la laque vive des radis.

En 1870 Mlle Olivia avait au Salon un tableau de genre : la toilette ; et en 1874 un tableau de fruits. Qu'elle nous permette de la féliciter de faire aussi des excursions dans le genre. C'est de bon augure pour l'extension de son talent.

MALBET (CLAUDIUS).

Si M. Malbet n'expose comme sa sœur Mlle Léontine, qu'un tableau « de fruits » sous le n°

1890, c'est qu'il a voulu concentrer toutes ses forces sur cette œuvre distinguée, qui promet un bel avenir. Car M. Malbet nous semble doué pour cette spécialité des natures mortes, des fruits délicieux et savoureux que son pinceau sait nous rendre avec un art exquis.

Rappelons en passant que nous l'avions déjà remarqué au Salon de 1870 dans son précédent tableau de fruits. — Mais, cette année, on ne peut nier un réel progrès, M. Malbet est dans une excellente voie.

Rien n'est plus touchant que cette union de frère et sœurs cherchant tous trois, comme des abeilles travailleuses, à butiner sur les fleurs et les fruits. Ils nous rappellent les frères Bonheur, les frères Houssay, et combien d'autres charmants artistes unis dans le travail et courant tous à la recherche du beau, du bon, du vrai ! Qu'ils reçoivent tous l'accueil fraternel dû par l'annuaire de l'art et des artistes de notre temps. Car notre annuaire est fier de recevoir d'aussi poétiques recrues. C'est pour lui un gage de vie et de réussite.

Mais en terminant rappelons que les frères Malbet sont déjà des artistes éprouvés, car ils ont déjà brillé à diverses expositions de province et de l'étranger, à Lyon, Laval, Vienne (Autriche), Londres. Dans cette capitale, M. Malbet a un magnifique paysage : « Lera » vue prise à Epinay-sur-Seine. Et Mlles ses sœurs ont également, chacune, un délicieux tableau de fruits savoureux, comme elles savent les peindre.

LEGRAND (THÉODORE).

Elève reconnaissant et respectueux envers la mémoire de son maître, feu le bon et consciencieux Pils, M. Théodore Legrand après avoir étudié

longtemps la figure à son atelier, s'est mis cependant à cultiver, par vocation, l'étude du paysage. Depuis longtemps du reste, cet artiste laborieux s'était tracé cette voie qui est probablement la vraie et la bonne, apte à son tempérament.

Heureux, à ses débuts, dans les expositions de province où il a obtenu des médailles, M. Legrand débute aujourd'hui sur le grand théâtre de l'art européen, je veux dire au Salon de Paris, de Paris qui résume à lui seul tout le mouvement intellectuel et artistique du monde moderne.

Vous le voyez, ce n'est même pas peu de chose que d'arriver au Salon de Paris. Donc sous le n° 1256 M. Legrand nous donne « un chemin dans les bois de Meudon » (Seine-et-Oise). Nous le félicitons de ce motif frais que nous avions inscrit tout dernièrement dans nos notes, et nous transcrivons : bonne école tendre et fine, suavité dans les verts, beaux arbres nature, plans réussis ; puis un effet de soleil très-heureux perçant une clairière. Ce peintre doit aimer les Daubigny, Chintreuil, Desbrosses et Beauverie ; il ne peut manquer de réussir dans cette excellente voie de la bonne et naïve nature dont il rend bien la note et l'impression fidèle.

Voici un bon début, nous attendons M. Legrand au Salon de l'an prochain avec un plus grand effort, car cette bonne toile première en promet une seconde meilleure.

GRAY (HENRI DE).

Ce peintre sévère et consciencieux a sans doute des ennemis au jury qui lui ont refusé deux bons tableaux, meilleurs que bien des tableaux admis.

« Un jour de foire dans le Finistère, environs de Quimper » ;

Et « le bourg Saint Nicolas » sont deux bons tableaux étudiés à fond, peut-être même trop étu-

diés partout ; du reste, M. Henri de Gray s'est convaincu que la science du sacrifice et des foyers est d'une rigoureuse logique pour l'effet d'un tableau. En concentrant tous ses efforts sur cette lacune de son joli talent, M. de Gray est sûr de brillants succès ; attendu qu'il est consciencieux et apporte du soin, du fini à tous ses bons tableaux bretons. Il a même une grande qualité, l'originalité : il est lui, de Gray, bien de Gray, et, parmi les refusés, ses deux tableaux étaient des meilleurs. Ses Bretons ne ressemblent ni à ceux des Leleux, ni à ceux de Fisher, ils sont bien à lui, ils brillent par le dessin, l'exactitude et le fin coloris. Avec ce talent de conscience et de fini complété par des sacrifices, M. Henri de Gray est appelé à prendre une haute place dans le beau genre.

VIEL-CAZAL.

Je m'en voudrais si je ne rendais immédiatement justice à ce lutteur éprouvé, à ce réfractaire vaillant de toutes écoles et de toutes modes existantes.

M. Viel-Cazal dans « son dévouement de Curtius » est vraiment peintre d'histoire et plus neuf, plus original que tous les prix et accessits officiels. — En dehors de tous les sentiers battus, ce peintre qui a le souffle et les poumons du peintre d'histoire, nous montre Curtius à cheval et surtout se précipitant dans le gouffre. C'est le moment où le noble animal, les yeux bandés, tombe avec son maître fanatique, dans cet abîme de vide. Peut-être M. Viel-Cazal, en se servant d'un petit bas-relief de Phidias, n'a-t-il pas bien saisi le mouvement d'un cheval qui tombe dans le vide. Le cheval de Phydias caracole en sol ferme, c'est bien différent. N'importe, M. Viel-Cazal a fait là un tableau dramatique, et cela me suffit ; car sans chercher les faiblesses et

les défaillances, je me trouve déjà très-satisfait d'être empoigné par un dramaturge de bonne étoffe.

Le Curtius est bien compris, le geste est noble, comme la tête est bien romaine, le geste du fanatisme de l'homme qui se dévoue est plein d'élan et de fière tournure ; les bras en l'air, et de la main droite agitant son casque et son glaive, ce guerrier meurt noblement, sur son pauvre cheval de bataille, qui, Dieu merci ! a les yeux bandés.

Nous avions encore vu du même auteur, aux refusés de 1863, un chourineur, je crois, voulant arrêter un malheureux cheval qui allait être chouriné à Montfaucon : c'était encore d'un grand effet dramatique. — Les refus manquent leur effet : loin de dénigrer un peintre qui a plus de génie qu'eux, les jurés font vivre M. Viel-Cazal dont le talent proteste dans sa triomphante originalité.

ISTA (EUGÈNE-AUGUSTE-VICTOR).

Voici encore un homme de talent dans la voie des Chintreuil et des Daubigny. On se demande comment cette bonne toile a pu trouver des douaniers assez ignorants pour l'empêcher de passer. M. Ista, dont le talent dépasse de la tête ses congénères, est un artiste consciencieux, modeste et intelligent, il est né peintre et a un sentiment fin, naïf et franc de la bonne et belle nature ; il en saisit la note et l'impression avec beaucoup de facilité et une grande netteté d'interprétation, je m'attends à voir ce peintre-né prendre bientôt rang dans l'école du bon naturalisme, du paysage vrai et large.

MALLET (G.).

M. Mallet est dans une excellente voie, à la Chintreuil et à la Desbrosses. « C'est la Crue »

(Rhône) est une bonne toile dramatique, le ciel et l'eau sont bien saisis dans cette horrible catastrophe. — « Les premières gerbes de la moisson (Provence) » autre bon tableau, franc d'aspect et de vérité. M. Mallet est tout prêt aussi de prendre une place distinguée dans la pléiade des paysagistes.

LEPÈRE (A.).

« Le val de Grinval, » près Fécamp, et « une carrière abandonnée à Romainville » sont deux très-bonnes toiles originales, et d'un aspect ferme et vibrant ; encore un refusé qui vit bien et a du succès.

RIGAL.

Je dois un mot à ce joli peintre de fleurs, dont « un bouquet de fleurs et chrysanthèmes » tendres comme son caractère doux, n'a pourtant pas trouvé grâce devant le jury. — Aussi, s'est-il associé avec MM. Viel-Cazal, Mallet, de Gray, Lepère, etc., pour ébaucher cette heureuse coopérative de protestation chez Durand-Ruel. Nous félicitons ces peintres de talent de faire appel au public, ainsi que

M. DURAND-RUEL.

de louer ses salles à cette revendication d'artistes sacrifiés d'une manière indigne.

M. Durand-Ruel mérite dans cet annuaire, ainsi que M. Casburn son bras droit, l'expression de notre sincère gratitude pour leur bienveillante intelligence et leur coopération dans cette œuvre de justice. Du reste, ils sont trop compétents en matière d'art, pour se laisser influencer par ce préjugé stupide de l'ignorance qui cède au dénigrement calculé de ce mot : refusés.

Ils sont trop libéraux pour ne pas comprendre que l'art libre dans toutes ses tendances et audaces, est le seul né viable grâces à son originalité. Ils le savent bien, ces connaisseurs, qui vivent et communient tous les jours, avec Millet, Théodore Rousseau, Jules Dupré, Courbet et Delacroix, etc. etc.
— Croyez-vous que ces connaisseurs, avec Haro et autres experts, ne seraient pas des juges plus sûrs, par leur impartialité, que bien des peintres passionnés et exclusifs ? (Voir la Légende des Refusés, au jury mixte.)

ACLOCQUE (PAUL-LÉON).

Nous ignorons, mais nous pensons que cet artiste distingué est également député : ce qui lui a permis de faire poser M. le duc d'Audiffret-Pasquier, et bien d'autres sommités du centre gauche.

Aussi, le fumoir de l'Assemblée nationale, au palais de Versailles, nous montre MM. nos législateurs livrés à cette distraction, petit repos Malartreux. Comme peinture, style et composition, cette toile n'est vraiment pas sans certaines qualités relatives. C'est du joli genre, avec tentative de style, je dis tentative, car le style est bien difficile avec nos tristes habits et nos allures bourgeoises. Néanmoins les belles colonnes et la perspective de la salle relèvent un peu le tableau, les groupes cherchent à se tenir, mais ils sont un peu raides. En somme, ce n'est pas un mauvais tableau, mais il est loin du foyer de l'Odéon de Lazerges dont nous parlons plus haut ; et malgré tout, il dénote chez M. Aclocque de bonnes études, des recherches, de la volonté et l'avenir d'un bon peintre d'histoire.

Feue MADAME ANCELOT (VIRGINIE).

A propos du précédent tableau, je veux rendre un hommage pieux à la mémoire de cette excel-

lente amie ; je veux rendre justice à son double talent, dont l'un a toujours été sacrifié, bafoué par ses prétendus amis, que dis-je ? par tous ces pédants qui venaient la flatter dans son salon si célèbre, et qui réunis en corps juridique, la refusaient impitoyablement, depuis 1839 jusqu'à sa mort. Depuis la rue Joubert, où elle habitait jusqu'à la rue de Grenelle Saint-Germain, j'ai suivi les efforts de cette artiste persévérante qui reposait souvent sa plume si généreuse, si spirituelle et remplie de bon sens, par le maniement habile de son pinceau délicat.

« *Vultus et mores effinxit* » est très-justement gravé sur la petite médaille commémorative de cette femme de bien, de cet auteur dramatique distingué, et de ce peintre respectable. Oui, elle peignait les mœus et le visage, c'est très-vrai, et légitimement vrari. Je n'ai point à parler ici de son talent littéraire et dramatique qui est suffisamment connu, car M^{me} Virginie Ancelot, qui a eu quelques années de vrais triomphes avec Marie, M^{me} Roland, etc., etc., au Français et au Vaudeville, M^{me} Ancelot a sa place marquée après les Sand, entre les Delphine Girardin et les Mélanie Waldor.

J'ai à la venger et à la réhabiliter, dans cet annuaire, de la longue injustice dont elle a été victime, toute sa vie, dans sa carrière d'artiste ; je ne comprends même pas que MM. Heim, Pradier et Duret ne se soient pas coalisés pour la faire recevoir au Salon, sous Louis-Philippe.

Eh bien, malgré cette injustice criante, cette élève respectueuse du baron Gérard ne perdait pas courage, elle avait la foi, et persévérait quand même dans son bel art. Elle se consolait, et elle en avait le droit, de cette injuste proscription éternelle, en peignant toutes les têtes célèbres de ses

salons, car Madame Ancelot, grâce aux charmes de son esprit et de son cœur, et à sa distinction de femme du monde, avait réussi, dès la Restauration et le commencement du règne de Louis-Philippe, à se créer les plus hautes relations du monde contemporain.

Lorsque j'eus l'honneur d'être accueilli par elle, en 1839, et la première fois que j'entrai dans son salon renommé et connu du monde diplomatique et savant européen. j'entrevis la vénérable figure de Chateaubriand qui, vieux et affecté, allait se confiner dans la retraite à l'Abbaye-aux-Bois ; j'y vis ensuite M. le vicomte A. de Vigny qui affectionnait l'enfant de son excellent collègue d'Académie M. Ancelot, Mlle Louise, aujourd'hui Madame Lachaud, je vis dérouler toutes les notabilités et illustrations qui ont marqué dans la politique, les sciences, les arts et les lettres depuis les de Tocqueville, de Tourguenief, le prince Czartoryski, Victor Hugo, Ancelot, Eugène Delacroix, Scheffer, Pradier, Mlle Rachel, le grand peintre Yvon, Considérant, Cantagrel, Ponsard, la princesse de Solm, aujourd'hui madame Ratazzi, et toute l'Académie française ; et, jusqu'aux dernières années, j'eus l'honneur de me rencontrer quelquefois chez elle avec le respectable M. Patin son ami dévoué.

Eh bien, de tous ces brillants salons de diverses époques, Mme Ancelot a su faire quelques tableaux qui, malgré les défectuosités, les lacunes de dessin et de perspective, méritent une sérieuse attention, et, nous le répétons, une place respectable dans l'histoire de l'art contemporain, une place toute aussi légitime que celle usurpée par bien des membres de l'Institut ses contemporains et faux amis. « 1º le matin — un salon sous la Restauration ; 2º le milieu du jour — un salon sous le règne du roi Louis Philippe — 3º un salon sous la République de 1848,

4º un salon sous l'Empire de Napoléon III ; 5º cinquième et dernier tableau : le soir, un autre salon sous le déclin de l'Empire » ; sont représentés par cinq tableaux de chevalet où chaque époque saillante a sa composition et ses groupes convergeant vers un foyer qui peut sans ambition s'appeler littéraire et historique. Oui, ces cinq tableaux sont cinq phases de notre histoire contemporaine au point de vue littéraire et artistique surtout, et au point de vue également de la haute société. L'Académie y joue naturellement un rôle important, puisque notre excellent ami Ancelot y ralliait tous ses amis, et l'on peut dire que l'Académie a défilé depuis la Restauration jusqu'à nos jours, dans les salons de son confrère, dont Mme Ancelot était le charme et le foyer lumineux.

Comment n'aurait-elle pas appliqué ses études d'art, cette élève intelligente de Girodet et de Gérard ? — Elle a donc fait poser tous ses amis et les a groupés tous autour d'un fait ou d'un personnage saillant, depuis Parceval de Grand'Maison, Mlle Rachel, Jasmin, Mme Rattazzi (4º tableau où cette amie dévouée a daigné nous faire l'honneur de nous placer), jusqu'à Nadaud chantant l'éloge de la vie.

Eh bien, tous ces tableaux sont de vrais tableaux d'histoire faisant vivre par des portraits ressemblants toute une époque d'art et de littérature remplie d'émotions.

Comme composition et exécution, ils se ressentent un peu, et c'est un éloge, de l'agencement et du coloris de feu M. Heim, vieil ami de Mme Ancelot et qui lui donnait parfois des conseils.

Tous les personnages sont bien posés et animés de leurs idées et de leurs sentiments propres ; car je l'oubliais, Mme Ancelot, qui avait été liée intimement avec Balzac, avait conservé pour elle

un des dons précieux de ce grand observateur : oui, M^{me} Ancelot était un observateur sagace et profond. Il n'est pas une personne de son salon qu'elle n'ait analysé, scruté et connu à fond ; elle était vraiment littérateur et peintre, et, si je l'avais pu, de son vivant, je n'aurais pas attendu son cruel départ de ce monde, pour rendre cet hommage à la vérité. Puissent tous les artistes et les littérateurs qui l'ont connue, s'associer à moi pour rendre justice à sa mémoire !

TOURNEMINE.

Je veux aussi réparer une lacune et un oubli involontaire à la mémoire de cet orientaliste des plus distingués. Souvent je l'ai cité dans le cours de mes deux annuaires ; mais il m'a été impossible, à cause des limites et de la presse de cette actualité, de rendre hommage au vrai talent de Tournemine.

Tournemine qui m'a fait l'honneur de me parler souvent, quand je copiais Delacroix au Luxembourg, Tournemine était un peintre bien organisé. Sa passion était la couleur : aussi, sa palette avait pour objectif l'orient, le ciel bleu, les minarets blancs, les burnous ocre jaune, les chameaux aux tons d'ocre de Rhu, puis les nègres, les étendards rouges et or, les palmiers, et tous les ombellifères à tons vert pâle.

Quand il ne traitait pas ces scènes calmes et de style, où les Orientaux s'avancent en caravanes bigarrées et enveloppées de soleil, il aimait, puisqu'il se trouvait en exil à Paris, il aimait à se tromper au Jardin des plantes et à se figurer être au Caire ou à Memphis, aux bords du Nil ; et, auprès de la petite flaque d'eau non loin de l'éléphant et de l'hippopotame, il admirait les flamants, les cigognes, les mouettes, les goëlands et tous les

échassiers aux couleurs délicates et fines de plumages doux à peindre. Puis, quand nous nous rencontrions au Luxembourg près de la fontaine Visconti ou du grand bassin vis-à-vis l'horloge, il étudiait les cygnes et leurs allures. Ce poëte de l'air et de la couleur aimait le règne volatile à la folie; il rentrait dans son sanctuaire, son atelier au Luxembourg, dans le musée même, et là, il écrivait, il peignait à la hâte ses impressions de coloriste.

« Voyez-vous, me disait-il un jour, il faut entrer dans les mœurs, les grâces de ces jolis cygnes: quelle beauté! quelles fières ondulations de col! Ah! que je voudrais rendre ces mouvements! Et ce doux poëte tâchait de réaliser ses désirs, ses amours du beau! — « Il n'y a rien de plus grand que Delacroix, me dit-il un jour au Luxembourg; celui qui l'aime et le comprend est peintre. »

— « Merci, lui répondais-je, je l'aime et je comprends l'étendue de son génie, mais hélas! je ne suis pas peintre!.. »

Et alors, ce brave ami me soutenait le moral, il m'encourageait...

Quand je revins à Paris après nos malheurs, j'appris, hélas! que mon brave ami, conservateur du Luxembourg, n'était plus: mon âme s'assombrit en songeant à cette nouvelle étoile éclipsée par la mort. — Quand je vois dans nos galeries ces scènes d'Orient si vraies, si chaudes de ton, je songe hélas! à ce poëte de l'Orient que j'ai eu l'avantage d'apprécier et d'aimer comme un vrai peintre orientaliste et dont la palette chaude et puissante vivra à côte de celle de Decamps.

DELIGNE.

Deux mots d'amitié, une immortelle sur la tombe de notre vieux camarade d'atelier Deligne.

Pendant toute la période des études, à l'atelier Delaroche, Deligne dessinait et peignait la figure avec une exactitude et une conscience irréprochables ; aussi, aux Beaux-Arts surtout, il enlevait d'assaut toutes les premières médailles.

Mais, hélas! quand il fallut se livrer à la composition, à l'esquisse, il eut peur, et se sentit au cerveau un vide épouvantable, comme une espèce de paralysie. Il se livra donc au professorat ; et, si je ne me trompe, il fit de très-bons élèves au collége de Cambrai. Il a laissé quelques tableaux religieux dont je garantis le dessin hors ligne ; car il connaissait sa figure à fond. Comme caractère et sympathie, il était bon, doux, affable. C'était une charmante nature, un excellent ami, auquel tous ses vieux camarades donneront comme moi des regrets sincères; car il vient de mourir, professeur et directeur du musée à Cambrai.

ALLONGÉ (AUGUSTE).

(Voir l'annuaire 1875, page 8.)

Pour réparer les lacunes motivées par la précipitation, notons les numéros 16, Locmariaker (Morbihan), et 17 une route », paysages vrais très-étudiés de ce peintre consciencieux, et dessinateur très-fécond ; 2104, « le torrent du Cousin, au Creux de la Foudre (Yonne), fusain, et 2105, l'étang du moulin Frou, en Sologne, fusain. — Ce brillant élève de M. Cogniet honore l'art moderne.

ALMA-TADÉMA.

A la page 7 de l'annuaire 1875, nous donnons la notice de ce chercheur archaïque. Depuis quelques années, il s'est un peu défait de cette erreur, qui dénote de la peine, du labeur fastidieux, pour entrer dans une voie plus moderne.

Malgré cela, il revient encore, cette année, sous le no 18 à « Joseph, intendant des greniers de Pharaon ». C'est toujours consciencieux et ne peut être passé sous silence ; car c'est un vrai talent d'originalité archaïque à enregistrer à l'annuaire à chaque production annuelle.

ALOPHE (MARIE-ALEXANDRE).

(*Voir annuaire* 1875, *page* 8).

Le persévérant portraitiste, gracieux et agréable dans ses expressions, nous donne cette année le portrait de M^{me} G... C'est honnête, distingué, digne. Exprimons le regret de ne plus voir Alophe nous donner des meilleures toiles de sa bonne voie, de son sentiment élégiaque, car il a fait quelques bons tableaux dans ce genre, entre autres : « le dernier ami ». Le chien qui partage la misère du pauvre peintre, dans la mansarde délabrée, où manque souvent le bois et le pain, hélas ! — Dieu merci ! les temps sont changés. Dans la peinture, on devient Crésus.

ALCHIMOVICZ (CASIMIR).

J'ai noté ce bon peintre de Munich pour les qualités solides de son tableau :

« Lizdejko archiprêtre du grand-duché de Lithuanie, et sa fille, sur les ruines de l'autel de Percoun ». Épisode de l'invasion des chevaliers teutoniques au XIV^e siècle. Puis un 2^e tableau : « jeune fille lisant ». C'est de la bonne et sévère peinture à signaler.

ANDRIEU (PIERRE).

Ce fervent élève de Delacroix, voisin de Desbrosses, ne doit pas être oublié. 21 et 22, « tigresse couchée », « tigre », sont de bonnes études genre du maître.

C'est chaud et vrai, les fauves vivent : on sent l'étude au jardin des plantes. — Ce peintre a fait aussi quelques tableaux militaires, la notice sera donnée ultérieurement.

ANDRIEUX (AUGUSTE-CLÉMENT).

Don Quichotte et Sancho.

«... Vois-tu, Sancho : faire du bien aux méchants, c'est jeter de l'eau à la mer... » M. Andrieux a du talent, il est bien entré dans l'esprit de Cervantès. — La notice des œuvres à plus tard. — Notons cet excellent tableau.

M. ET Mme ANTIGNA.

1875. Voir l'annuaire page 4.

Félicitons notre vieux camarade d'avoir associé Mme Antigna à ses travaux d'artiste. Cette union de palette profite à l'art ; notons leurs œuvres, en un seul rappel :

26. « Les femmes et le secret » (Lafontaine). — 27. « Plage de la Rocherouge à Saint-Brieuc ». C'est toujours consciencieux, local et vrai comme ce que fait notre vieil ami. Mais pourquoi s'endort-il, et ne nous donne-t-il plus de bonnes pages solides comme au début « l'incendie »?

28. Un intérieur à Saint-Brieuc. 29. Une étable, — bonne étude locale, grand sentiment de la nature. Courage aux époux fervents amants de notre bel art.

APVRIL (EDOUARD d').

Voir la notice de l'annuaire 1875 page 164.

Cette année M. d'Apvril continue son joli genre par « le catéchisme ». C'est gracieux et pur comme la sainte enfance. M. d'Apvril continuera cette voie enfantine et y laissera un nom original.

Sept ans d'expositions, et toujours avec ce char-

mant petit peuple de jolis et turbulents enfants que nous aimons tous.

M. ET Mme BENOUVILLE (ACHILLE).

Voir l'annuaire 1875 page 10.

Encore un couple heureux et cultivant avec amour notre bel art.

M. Benouville, hors concours, a, n° 137, « le vallon de Maureville, dans l'Esterel » (Var). — 138. « Le saut du loup », un des environs de Cannes (Alpes-Maritimes) ; c'est robuste, et supérieur comme tout ce qui sort de ce pinceau magistral.

Mme Benouville a « le vallon de Maureville, dans l'Esterel (Var) », paysage vrai et puissant ; le peintre délicat suit les traces de son maître.

BERCHÈRE (NARCISSE).

Page 91 à l'annuaire de 1875, nous avons développé la notice de ce bon peintre orientaliste.

Sous les n°s 142 Machalet-el-Kébir (Basse-Egypte), et 143 le Sakieh. — Système d'irrigation usité en Egypte, — Dessins. — Une noce arabe au Caire. — Impossible d'oublier ces œuvres remarquables, et qui doivent figurer à l'annuaire. C'est toujours pittoresque, vrai, et digne de ce grand orientaliste.

BLANC (CÉLESTIN).

Voir la notice pages 22 et 75 annuaire 1875.

Cette année « Syrinx changée en roseau » peinture, « et portrait de Mme H., dessin », continuent la série de bonnes études de cet ancien camarade, peintre laborieux et coloriste clair. — Le tableau de cette année le remet dans la bonne voie classique. — Courage à l'ami Blanc.

BOULANGER (GUSTAVE-RODOLPHE).

Voir la notice de l'annuaire 1875 pages 23 et 48.

Cette année « un bain d'été, à Pompéi » (appartient au Vte Aguado), puis « Comédiens romains répétant leurs rôles ».

Comme toujours, vrai talent hors ligne, souvent plus gras que Gérôme, le maître du genre. Boulanger restera comme peintre des mœurs des courtisanes romaines. Attrait, grâce, esprit, puissance et fécondité inépuisables.

BRION (GUSTAVE).

Voir l'annuaire 1875 pages 16 et 47.

Quel délicieux et robuste peintre que Brion ! Aussi, Victor Hugo l'accapare et il a bien raison ! Il fallait un Brion pour comprendre les « Misérables », et 93 « Lantenac et Radoub ». Deux beaux fusains fixés, sortis du cerveau de ce crayon de génie.

Dans sa peinture : « le premier pas », la verve est un peu fatiguée, il y a bien du ton à la Titien, un certain effet rappelant le baptême.

N'importe, l'œuvre ne nous a pas vivement saisi. Passons, et disons-lui : « Brion, vous avez la pensée, signe des forts, et la poésie, fille des Dieux ! ! Allons, *sursum corda !!* une grande œuvre ! et vous voilà des plus robustes du siècle ! Surtout ne lâchez pas Victor Hugo ! »

LES FRÈRES BRETON.

Voir l'annuaire pages 16 et 17.

D'où vient, hélas ! que l'un des jumeaux du grand art repose et est absent ? Serait-il malade ? Espérons que non.

M. Breton (Emile-Adelard) expose seul « l'hi-

ver » et « Marine ». C'est large, très-large, mais nous voudrions quelque chose de plus corsé, genre Courbet, par exemple. M. Emile Breton a pourtant un rude talent, il se lâche, cette année, — *sæpe bonus dormitat Homerus!* Attention à l'an prochain !

BODIN (ERNEST).

Voir l'annuaire page 73.

Je m'en voudrais de laisser mon compatriote Bodin sans un mot d'encouragement confraternel.

« Méditerranée » n'est certainement pas sans valeur, mais nous voudrions un plus énergique effort. Notre race poitevine ne serait-elle que tenace et persévérante? Allons, quelque tentative à faire pâmer le maître Bonnat!! du nerf, du nerf!! suivez votre grand maître!!

Malgré cela, en révisant mes notes et le n° 204, je retrouve : impression à la Claude Lorrain : « Un port de la Méditerranée au soleil couchant. »

C'est toujours vigoureux et gras de palette ; car M. E. Bodin est vraiment coloriste ; et donne des impressions très-senties, très-réelles de la bonne nature qu'il sait choisir. — Nous l'engageons derechef à se concentrer sur un robuste effort, et il ne peut manquer d'enlever un beau succès ; car il est en excellente voie pour cela.

Nous l'engageons aussi à voir ses voisins Brunet-Houard et le grand Couture.

GONZALÈS (M^{lle} EVA).

Née à Paris, cette élève distinguée de MM. Chaplin et Manet a cette année un très-bon tableau « le petit lever », qui brille par la composition spirituelle et la couleur franche.

Voici une élève dont MM. Chaplin et Manet

ont lieu d'être flattés. — A l'an prochain la notice détaillée de cette jeune artiste distinguée.

BONHEUR (GERMAIN).

Voir page 12 de l'annuaire 1875.

Deux mots sur ce peintre que je crois allié des Bonheur. — Si je me trompe, peu importe, attendu que l'annuaire n'a rien de biographique. C'est un homonyme, et un congénère de talent : cela me suffit.

« L'étang de la Cavalière » près d'Huison (Loir-et-Cher) est un joli motif réussi ; donc M. Germain Bonheur a droit à notre citation.

Mme PEYROL-BONHEUR.

Voir page 12 annuaire. 1875.

Seulement pour ne pas négliger cette charmante et persévérante artiste douée, cette réaliste née pour reproduire la bonne et jolie nature. « Son printemps » ressemble à sa palette, toujours fraîche, toujours odorante et fleurie.

MÉLIN (JOSEPH).

« Un relancer » : il me serait impossible de publier ce second annuaire, sans parler de cet immense talent, de ce talent plein de verve, de vie et de fini complet.

Le relancer est vivant, aboyant ; ces chiens de Poitou ou de Saintonge, ces briquets et chiens de gros sont sur la voie ! Ils donnent à gorges déployées ! Quelle musique ! gare à la pauvre bête ! dans une heure elle est forcée ! Quel chasseur ayant 25,000 fr. de rente ne se donnera pas cette toile magistrale dans son antichambre ? Quel chef-d'œuvre ! « Les chiens couplés.. » Etude ! Mais que d'autres chefs-d'œuvre à enregistrer dans l'œuvre de ce peintre de saint Hubert et de ses chiens !

MÉGRET (Mlle FÉLICIE).

Hommage à ce beau portrait de M^me H... — C'est une œuvre hors ligne qui fait autant d'honneur à l'élève qu'au maître Cogniet. M^lle Mégret est portraitiste classée. — Nous avons cette note : *très-fort*, et nous la soulignons, car M^lle Mégret ignorera sans doute l'impartialité de notre jugement désintéressé.

SÉBILLOT (PAUL).

« Arbres d'hiver, dans la vallée de Pont-Aven (Finistère) » ; et « Marée-Basse, à Portzall. »

Deux bonnes études à noter et encourager, car cet élève de Feyen-Perrin promet un grand impressionniste plein de poésie.

LENGO (HORACE).

Voir page 194 (annuaire 1875).

Cet élève fantaisiste et spirituel de Bonnat nous donne un sujet philosophique et mystique. C'est de la pensée, de la méditation et un enseignement comme tous les apologues, et sujets à préceptes donnés par ce peintre distingué, qui finira par s'imposer dans le public indifférent, mais qui est remarqué des observateurs sérieux.

LENOIR (PAUL-MARIE).

« Farouk, le dompteur d'Agra » est un tableau curieux, attachant, de drame agréable. — Ce Farouk fait sauter au tremplin des jaguars et des tigres, tous les félins tachetés d'or et de noir, aux yeux verts et voilés à demi. Ce dompteur les fait sauter devant une foule choisie de maures, de sultanes ou odalisques ravissantes dans un intérieur bleu et vert, très-curieux et très-minutieux de détails et de perspective.

M. Lenoir a un beau présent et un riche avenir.

C'est un peintre peu commun. Sa touche est vive, spirituelle et originale. — Son délicieux tableau, un des meilleurs du Salon par la finesse et l'esprit, vous arrête malgré vous pour l'admirer, et applaudir cet artiste fantaisiste et original.

PICOU (HENRI).

— Mon vieil ami, mon cher camarade d'atelier, j'ai parlé souvent de toi, dans l'annuaire 1875, et tu n'as pas encore ta notice.—Ah! c'est qu'elle serait longue et difficile! tu as tant produit!

Te voici donc délivré de ce mauvais rêve, ce cauchemar, la fièvre cérébrale, te voici rendu à l'art, ton second père. — Car ton père était peintre à Nantes. — Je t'ai connu, dès l'âge de 12 ans, à l'atelier de Paul Delaroche qui t'aimait comme un fils. — Tu n'as pas varié. — Né peintre, la peinture a coulé sous tes brosses comme un fleuve. En as-tu fait, de ces bons tableaux? Cette année, ton « jeu d'échecs indien » est une savante fantaisie.

Mais, cher ami, quoique cette fantaisie soit savante et très-savante, pourquoi gaspilles-tu les richesses de ton savant pinceau?

Tiens-toi donc, sur le déclin de la vie, dans une voie élevée et sévère! ne t'écarte pas du Dante, de Shakspeare, ou de Goethe, ou bien traite Tacite. Mais, de grâce, ne t'éparpille pas. — Tu es grand peintre d'histoire, sans t'en douter, comme la force qui s'ignore. — Concentre-toi donc dans un effort sublime, et je te promets une moisson de gloire. — Ne m'en veuille pas de mon conseil de cœur, en mon nom, en celui de Gérôme, et de feu notre vieux frère Hamon.

GOBERT (ALFRED).

Voir page 76 à (l'annuaire 1875).

Notre vieil ami Gobert trouve le moyen, à côté

de sa consciencieuse porcelaine, de faire de la bonne peinture.

« Le dénouement » en est la preuve incontestable.

Quel malheur qu'un pareil artiste ait été condamné au métier de la porcelaine !

LERAY (PRUDENT-LOUIS).

Encore un joli peintre d'histoire intermittent, dont nous venons combler l'absence à l'annuaire.

Leray est né peintre-penseur et littéraire. — « Le cadavre d'un ennemi sent bon. Charles IX » était une révélation, comme tout ce que nous a donné depuis son pinceau fantaisiste et dérangé par le joli crayon du lithographe inventeur, car c'est Leray qui illustre l'opéra et les lyriques, et les vitraux des marchands de musique.

Or, cette année, il nous donne, sans avoir l'air d'y toucher, un incident aux Champs-Elysées sous le Directoire !

« Un décadi soir, de l'an V, deux femmes se promènent aux Champs-Elysées, nues, dans un fourreau de gaze. A cet acte d'impudicité plastique, les huées éclatent » (De Goncourt), et le public, les passants avaient bien raison, comme Leray de nous montrer un bon tableau correcteur des impudicités. Nous n'en finirions pas, s'il fallait citer l'œuvre en entier de ce peintre-né facile et fécond !

SCHUTZENBERGER (LOUIS-FRÉDÉRIC).

Voir pages 80 et 81 annuaire 1875.

Voici un camarade modeste, et tenace piocheur ! C'est inouï ce que cette sève inépuisable a produit de bons tableaux serrés de dessin et de fine couleur !

Le portrait de M. son vénérable père, en four-

rures, à l'air sérieux, actif, est une œuvre magistrale : quelle volonté sur cette tête ferme!

« Jeanne d'Arc entend ses voix » est une étude historique digne de ce pinceau qui a donné tant de preuves! — Schutzenberger est le talent fécond par excellence.

SCHRYVER (LOUIS).

Voici un peintre de natures mortes et de fleurs hors ligne et qui étonne même le maître des maîtres, Philippe Rousseau. Ses « Marguerites et Chrysanthèmes »; ses « violettes et fleurs printanières », sont des petits chefs-d'œuvre du genre qui se payeront au poids de l'or un jour. — Quel bonheur! quel génie se révèle avant les années! Voici un enfant de onze ans qui fait des œuvres vendables. Voyez comme Dieu est bon! Son excellent père est une victime politique : quelle que soit son opinion, cela ne me regarde pas, c'est une victime et je la respecte, je la plains, je l'aime. — Mais il y a mieux, la Providence veille! son fils est là, avec sa palette; et ce génie de l'art depuis 12 ans a vendu plus d'une centaine de bons tableaux! Et il n'a osé, le modeste enfant, en signer qu'un vingtaine!! Si le jury avait su l'âge de ce grand peintre, il l'aurait refusé, ce vieux jaloux!

Et moi, cher génie naissant de la flore, je te bénis à l'avance! et suis heureux de te couronner dans mon annuaire : tu continueras Philippe Rousseau et Saint-Jean.

PRÉVOST (ALEXANDRE).

« A une représentation de *Faust*. »

C'est une loge à l'opéra, la figure principale est une jeune fille blonde, aux chairs délicates, vêtue de blanc et de bleu tendre. Le visage incliné légèrement, elle contemple la scène avec attention

paraissant s'identifier à la situation de Marguerite : à sa droite, une jeune fille d'un brun piquant, une grenade dans les cheveux, aux chairs légèrement bistrées, regarde distraitement dans la salle, tenant à la main sa lorgnette d'ivoire ; à gauche, une brune en robe citron et écharpe rose pâle, laisse voir une gorge d'un blanc laiteux et diaphane d'un modelé plantureux, ferme et suave ; elle tient à la main un bouquet de violettes et de camélias.

Le groupe du second plan représente une dame à la chevelure grise et souple parée d'émeraudes, causant familièrement avec un jeune homme blond, genre crevé. Dans le fond, à côté d'un personnage la tête levée nonchalamment, le lorgnon à l'œil, un gandin, quoi ! à côté, dis-je, se trouve un vieux monsieur à crâne dénudé comme un œuf, ce monsieur lorgne avidement dans la salle, avec un sourire de vieux satyre. Et pour comparse et contraste, un vieux personnage à perruque paraît ne prendre qu'un médiocre plaisir à la soirée.

L'auteur a-t-il cherché à donner la contre-partie de Faust dans la jeune fille blonde pour Marguerite, le gandin ou le jeune homme blond pour Faust, le crâne dénudé pour Méphisto ?

C'est douteux ; mais toujours est-il que M. Prévost a du trait, de l'imagination, de l'observation, un modelé souple, de la morbidesse dans les chairs, de la variété dans les types et l'éclat des étoffes ; enfin c'est un fin et chaud coloriste éclatant sans tapage.

Son aquarelle de fleurs (aux dessins) est si ravissante que c'est comme un bouquet de fleurs ! Grand avenir à ce coloriste spirituel.

LEGRAS (AUGUSTE).

Comment oublier plus longtemps ce peintre,

cet artiste consciencieux et laborieux qui, tous les ans, nous affirme au salon son vrai talent de portraitiste et de bon peintre de genre? Nous y reviendrons l'an prochain, faute de temps cette année.

Félicitons ce vaillant lutteur, toujours sur la brèche, de son excellent portrait de M. L... L.... qui contient toutes les qualités de cet artiste éminent.

LELEUX (ADOLPHE).

(*Voir page 77, annuaire* 1875.)

« Tonnelier et vigneron d'Argentière (S.-et-M.) » rappelle comme tous les ans la palette originale pleine de jolis verts tendres, de jaunes et de blanc de ce peintre original, dont la griffe est reconnaissable entre toutes.

M^{me} et M. LELEUX (ARMAND).

(*Voir page 77, annuaire* 1875.)

« Portrait de M. A. L. », « La servante de l'abbé », encore deux bonnes toiles de ce joli peintre de genre très-consciencieux que nous admirons depuis si longtemps, et dont nous donnerons la notice en 1877. — « Le déjeuner à la ferme » de M^{me} Leleux fait honneur à l'élève distinguée de son cher maître. Nous félicitons ces trois noms de s'associer dans leur amour de l'art, et de soutenir de leur vrai mérite notre belle école française.

MARCHAL (CHARLES-FRANÇOIS).

(*Voir page 78, annuaire* 1875.)

« Le premier pas » est une nouvelle œuvre très remarquée de ce peintre-penseur et moraliste qui, de son pinceau, fait un précepteur moral comme Dumas fils et Barrière en font deux autres avec leurs plumes.

M. Marchal est dans une bonne voie : celle de la peinture littéraire et moralisante, qui lève les voiles, linges et charpies de nos gangrènes sociales, je fais grand cas de cette peinture qui n'est point banale ; l'opinion, si elle n'y est pas encore venue, y viendra. MM. Hermans a ouvert plus grandement la marche cette année ; mais M. Marchal est un des premiers maîtres.

LEGAT (LÉON).

Je ne veux point oublier, cette année, cet artiste d'un vrai mérite, ce consciencieux paysagiste qui est depuis si longtemps sur la brèche.

1252 « vieux moulin, un jour d'orage » ; 1253 « la maison de ma nourrice », continuent la série des bons tableaux très-étudiés, peut-être un peu trop partout, je veux dire manquant de certains sacrifices. Mais M. Legat a du talent et l'accentuera aux foyers, tout en sacrifiant les détails. — Je ne doute pas que cet artiste au mérite réel n'occupe prochainement une des plus belles places de ce joli genre en vogue : le paysage.

CHAPLIN (CHARLES).

Voir l'annuaire, page 51.

Nous ne pouvons laisser passer son salon délicieux comme tout ce que produit ce peintre du soleil, de la grâce et de l'amour. Ah ! bien heureuses et intelligentes les jolies jeunes filles et belles femmes qui se font peindre par ce poëte du charme et de la grâce : 395 « portrait de M_{me} la baronne de V. » 296, « jours heureux », deux œuvres ravissantes de beauté et de grâce.

Il y a bien longtemps que j'étudie et admire la bonne peinture, mais c'est toujours Chaplin qui m'attire et me séduit entre toutes ces toiles de mérite. Ce Boucher moderne est plus agréable, plus attrayant que l'ancien.

VÉLY (ANATOLE).

N° 1996 « le premier pas » de ce peintre de la grâce et de l'amour, est une œuvre trop faite, trop jolie et trop séduisante pour n'en point féliciter son délicat auteur. Ces deux beaux jeunes gens sont la vie, la grâce, le soleil, l'amour. M. Vély a le sentiment d'un vrai poëte ; il y a dans ce dessin, cette jolie couleur et cet effet, la ligne et la palette d'un joli peintre de vrai talent, aussi bien que dans le portrait de M^{lle} A. R.

Toutefois, nous demanderons à M. Vély si, dans des sujets plus mâles, il n'accentue pas sa touche ? Nous n'en doutons pas ; et du reste, ce nom qui nous est déjà connu aura l'an prochain une notice plus étendue.

CONSTANTIN (AUGUSTE-ARISTIDE FERDINAND)

C'est avec satisfaction que nous enregistrons à notre annuaire le nom de ce réaliste spirituel, animalier et peintre-décorateur à la palette ensoleillée, genre Monginot, ou plutôt genre de son grand maître, notre illustre peintre Thomas Couture. S'il nous fallait compulser tous les catalogues avant et depuis 1848, nous n'en finirions pas, car l'œuvre de ce charmant peintre est d'une fécondité remarquable. Bornons-nous donc à signaler ses fréquents succès à partir de cette année et du numéro 478, « La poupée », charmant tableau plein de grâce et d'esprit, qui a été fort remarqué à ce salon et a dû éveiller l'attention de la critique.

Si nous remontons à 1848, nous signalons la tendance première de M. Constantin vers le paysage ; car, à cette date, il exposait 6 paysages dessinés. Forcé de commettre involontairement une vaste lacune jusqu'à 1868, cette année-là, au n° 571, nous voyons une nature morte ; un coin de cui-

suino ; en 1870, nous remarquons sous le numéro 629 « la discorde » très-beau panneau décoratif ; en 1873, sous le numéro 342 « l'invasion » et au numéro 343 une aquarelle: le marché en Normandie» appartenant à M. Guicheteau en 1874, sous le numéro 444. « Les deux Larrons », puis la même année deux remarquables aquarelles « des laveuses normandes » (appartenant au comte de Turenne), puis « le denier de la veuve ». — Nous félicitons ce brillant coloriste de la fécondité de son réalisme spirituel, et nous pensons qu'avec une palette aussi souple. M. Constantin est loin d'avoir dit son dernier mot. Nous attendons donc d'autres œuvres piquantes de ce maître dans ce genre généralement apprécié.

HUTIN (CHARLES).

Ce brillant élève du bon maître M. L. Legat a mis en pratique non-seulement les conseils du maître, mais encore ceux que nous avions pris la liberté d'émettre en thèse générale à sa notice, page 192 de l'annuaire 1875.

Oui, M. Ch. Hutin est, cette année, en réels progrès dans son genre positif où les connaisseurs et appréciateurs ne manquent pas, car il n'y a pas là à dire : « un coin de cuisine », et « un gigot » sont des sujets dignes du palais universel du goût, et, sans nous tromper, si Rossini se faisait un mérite de traiter la mélodie, l'harmonie et de faire de la musique pour tous, M. Hutin, à l'instar de ce grand compositeur aussi bien qu'à l'instar de Philippe Rousseau, et de feu le grand maître Chardin, a bien raison de mettre son art à la portée de tous. Il a d'autant plus raison que son talent s'accentue de plus en plus. J'ai admiré ce coin de cuisine, comme une réalité saisissante, et ce

gigot ! il donnait, ma foi, l'envie d'en manger une tranche, tant il était beau, magnifique de carnation, et de la belle espèce de Pré-Salé. — Quand j'aperçois de ces *trompe-l'œil* si réussis, j'avoue que mes sens sont conviés à la satisfaction d'une faim, d'un appétit surexcité par ces jolis mensonges d'artistes de talent, je me demande s'il n'y a pas économie pour des amphitryons à remplir leurs salles à manger de ces jolis plats, ou beaux morceaux en peinture ; car la vue se satisfait comme l'estomac ; et M. Hutin a le talent d'éveiller notre appétit par sa bonne et réelle peinture.

VILLAIN (E.-F.).
(*Annuaire page* 82.)

« La nouvelle nature morte » de M. Villain est, comme tous les ans, en progrès. Ce peintre infatigable est gras, solide et vigoureux. Nous l'attendons en 1878 à l'exposition universelle.

LOUVRIER DE LAJOLAIS (J.-A.-G.).

« Pour une fête », et le « passage difficile » sont la continuation de bons et spirituels tableaux de ce peintre de genre qui, à de nombreux salons, s'est fait remarquer par d'excellentes qualités, entre autres, par des idées spirituelles et bien rendues, bien vraies et très-naturelles. A l'an prochain sa notice générale.

PROTAIS.
(*Voir l'annuaire* 1875 *page* 67.)

« La garde du drapeau » est une des œuvres solides du bon Protais patriote. Ce n'est pas du chauvinisme, c'est du bon patriotisme, à classer à côté des deux officiers qui regardaient Metz des larmes dans les yeux.

Oui, voilà un bon tableau et de la plus large manière du maître.

Cet épisode est vraiment français, il empoigne tout cœur dévoué à la patrie, à notre pauvre patrie mutilée.

— Voyez-les, ces braves et vaillants de la ligne !! comme ils se serrent en groupe autour du drapeau déjà troué, lacéré de balles : ils ne le lâcheront pas, ce signe de notre honneur national ; ils ne feront pas comme ce lâche traître de Metz qui digère et promène tranquillement son déshonneur dans les cours étrangères et trouve encore des admirateurs, des flatteurs, ô honte !.. Non, ces braves mourront plutôt en s'enveloppant des plis de leur drapeau et criant : Vive la France ! Vive la République ! car la République ne le trahira pas, le drapeau de la France ! la jeune république, même en vieillissant, n'exaltera pas le chauvinisme. Sans fanfaronnade, elle guérira les blessures dont le césarisme a laissé percer la France ; elle se préparera, puisqu'il le faut, à se défendre, en cas d'attaque seulement.

Mais jamais elle ne cherchera querelle à qui que ce soit, étrangers ou partis. Non, modérée, sage, elle sait que le militarisme a fait son temps, ainsi que le ridicule chauvinisme impérialiste, et ce parti ambitieux qui finirait par perdre tout à fait ce qu'il nous a laissé de la France.

Car « le laboureur qui voit passer l'étape » 2e et bon tableau de Protais, fait ces sages réflexions ; il s'arrête, et voit passer tous ces soldats, et il se dit : « Il ne s'agit plus maintenant de guerroyer, apprenons le métier en cas de besoin ; et surtout instruisons-nous, faisons notre éducation, surpassons-nous dans notre agriculture comme tous les autres producteurs dans leurs professions, et l'ignorance corrigée par l'étude professionelle, le talent développé, nous garderons notre rang, notre vraie gloire française : — Oui, la République qui veut se faire res-

pecter et ne plus se laisser discuter par les empiriques veut ouvrir son sein à tous les honnêtes travailleurs qui n'ont qu'une ambition, l'honneur et la gloire de la France.

VEYRASSAT (JULES-JACQUES).
(*Voir l'annuaire page* 81.)

« Le petit pont » et « relais de chevaux de halage » sont, comme tous les ans, la nature photographiée au soleil de cet ardent pinceau qui éclate, c'est vrai, mais ne blesse pas la vue, comme F. Girard. Veyrassat n'est point cru, il est chaud et éclatant. Les chevaux, les hommes, les charrettes et maisons, ciels, terrains, tout cela est baigné d'air et d'ardent soleil.

Oui, Veyrassat est un de nos meilleurs peintres de genre. J'ignore ce que se vendent aujourd'hui ses tableaux, mais je suis certain qu'ils se vendront cher un jour.

VIBERT (JEHAN-GEORGES).
(*Voir l'annuaire page* 81.)

Voici un peintre vraiment fort, un satirique de bon aloi, pétillant d'esprit et nous peignant bien certaines mœurs qui, Dieu merci! voudraient bien encore en revenir au bon vieux temps, mais qui perdent le leur aujourd'hui. — « L'antichambre de Monseigneur » nous représente deux moines mendiants, deux carmes déchaussés entre lesquels se trouve une innocente fermière, apportant une jolie cocotte blanche à crête vermillon à Mgr sans doute. — Il faut voir ces hommes saints convoiter non-seulement la poulette blanche, mais encore la jolie fermière. C'est observé et rendu de main de maître.

Je m'étonne toutefois que dans l'antichambre de Mgr on voie figurer à côté des mandements toutes les affiches des eaux de Lourdes, de la Salette et tous les miracles en bouteilles. Car Mgr ne doit pas

laisser afficher chez lui un pareil mercantilisme.

Ce qu'il y a de vraiment piquant dans ce tableau le plus spirituel du salon, c'est la manière grivoise dont le premier moine agace la poulette blanche dans le panier, et la jalousie du second moine dont l'œil luxurieux convoite non pas la poulette, mais la jolie fermière. — Ce tableau a un succès fou. Et il le mérite, c'est un petit chef-d'œuvre. — A l'an prochain la notice.

MATOUT (LOUIS).

Voici un peintre d'histoire et un lettré latiniste et helléniste qui se lance dans « Vénus pandémos » cette vénus impudique et publique à laquelle la Grèce païenne opposait, et elle avait raison, la Vénus-Uranie. — Ce petit tableau, esquisse de maître, représente Vénus Pandémos allant se livrer à toutes les luxures et priapismes avec les faunes, chèvre-pieds et satyres, tandis que l'Amour triste et jaloux refuse de s'éloigner, et veut embraser son pauvre cœur de jalousie.

M. Matout a brillé, il y a quelques années, avec des sujets d'histoire, entre autres, Ambroise-Paré faisant sa première opération césarienne. — A plus tard sa notice.

BARILLOT (LÉON).

Encore un vaillant paysagiste à noter dans notre annuaire.

« Au pays d'Auge » et « retour des champs » sont de solides paysages, et classent de plus en plus M. Barillot parmi les maîtres du genre.

BASTIEN-LEPAGE.

« Le portrait de M. Wallon », de ce bon peintre ne doit pas être oublié. — C'est simple, naïf et vrai. On n'a pas besoin de voir cet ex-ministre et auteur de notre constitution avec l'article,

terrible piége, de révision, pour percer ce caractère à biais, et réserves. — Car ce portrait est une initiation : on lit dans ce front pâli et jauni par les veillées, dans ces petits yeux bleus, percés, comme disent les paysans, avec une vrille, dans cette bouche à lèvres minces et qui se mordent souvent, on lit le politique de la conservation à outrance, et de la vive impressionnabilité nerveuse prête à subir toutes les influences des vents et orages politiques. — Mais rendons grâces au peintre de nous avoir aussi bien rendu ce ministre qui lui-même sauvera la République lors de la révision.

RAVENEZ (Mlle MARIE-LOUISE).

« Le portrait de M*** » est tout bonnement une excellente étude bien dessinée, bien modelée et bien peinte.

Comment en serait-il autrement avec trois maîtres aussi tranchés de voies que MM. Chapelin, Henner et Carolus-Duran ; et tous trois portraitistes ?

Ils sont tranchés de voies, c'est vrai, mais ils ont tous des talents hors ligne, et ne peuvent que bien diriger une élève aussi intelligente que Mlle Ravenez dont nous pouvons, déjà, d'après ce bon portrait, saluer le brillant avenir.

RENOUF (EMILE).

Page 79 de l'annuaire 1875 je disais, et j'avais raison, que son talent gras et souple était fécond. En effet, cette année, « après la pluie ; — soleil couchant », et « tourne donc, mousse ! » sont deux jolies toiles grasses et enlevées, c'est local et vrai ! Ainsi, voilà un portraitiste, paysagiste et peintre marine. de Est-il souple, ce peintre ?

RISLER (AUGUSTE).

Enfin ! mon vieil ami, comme je le disais page 79

de l'annuaire 1875, tu as besoin d'être encouragé et de te fixer dans ta voie, ta vraie voie : le portrait. J'en suis d'autant plus convaincu que je t'ai retrouvé dans « la convalescence » et le portrait de M. de ***, tout cela est bon et vrai. Tiens-t'en donc là, rappelle-toi ta belle couleur, ton fin et gras modelé d'atelier. Je voyais encore l'autre jour l'excellent portrait de Mathieu-Meusnier; c'était fin, solide et puissant comme un Vandick... courage, ami ; et un grand portrait, un effort ! — Mais fixe-toi, fais une œuvre!

FREMIET (Mlle MARIE).

2444. — Coq japonais. — Voici un rude chanteur qui a dû être bien planté sur ses ergots, dressant sa crête cinabre, et faisant rutiler ses belles plumes dorées et luisantes au soleil. — On sent bien que Mlle Fremiet a un bon et cher maître qui a disséqué, analysé la nature dans sa belle carrière si fournie de sculpteur et chercheur. Depuis Montfaucon jusqu'au faune aux ours, et à l'âge de pierre. Comment voulez-vous aussi que cette jeune artiste distinguée n'aille pas loin, bien loin avec un aussi bon maître!

CONCLUSION.

L'annuaire 1876 « de l'art et des artistes de mon temps » qui a pris ce titre logique par la force des choses, l'annuaire laisse bien des lacunes à combler. Mais ce qui le rassure, c'est que c'est l'œuvre du temps ; et, tous les ans, il tâchera de réparer des oublis bien pardonnables et motivés par la précipitation de l'actualité urgente à servir.

N'importe, il constate avec joie et espoir, que l'école française se recueille, et que la hiérarchie de l'art veut, peu à peu, reprendre ses droits ; que le grand art, je veux dire : l'idée, le sentiment,

le drame et la poésie vont retrouver leur place usurpée par l'orgie fantaisiste et anecdotique de l'Empire.

M. AUFRAY (JOSEPH-ATHANASE).

M. Aufray Joseph-Athanase est en progrès réel sur ses précédents salons. Ce joli peintre d'anecdote brille par l'esprit et le brio des sujets bien choisis pour capter l'attention et la belle humeur du public. Sous le n° 48, « la dernière touche » nous représente une petite fille, que dis-je? une enfant terrible barbouillant le tableau fini de M. son père sans doute, car je ne suppose pas un peintre célibataire assez imprudent pour laisser pénétrer un pareil petit diable dans son atelier. Un gamin, un drôle aurait illustré de pipes ou de bons hommes de murailles le beau tableau offert en holocauste à ces indiscrets; mais la gaminette ne veut point être en reste avec le polisson.

La voyez-vous prenant la palette chargée, l'appuie-main et les brosses et corriger l'œuvre du maître! quelle furie et quelle largeur dans la touche! quelle finesse dans les glacis! Pauvre peintre, comme il sera flatté en revoyant son tableau qui lui avait coûté tant de peine, son cher tableau maintenant barbouillé et perdu. — Adieu les espérances de Drouot!!! Cette scène piquante nous a saisi et arrêté comme bien d'autres, et nous félicitons M. Aufray de sa note gaie et spirituellement rendue. Du reste, il n'était point à son coup d'essai; jugez-en par les expositions précédentes :

1872. « L'annonce de la comédie ». — (Des saltimbanques bien touchés, pris sur le fait, annonçaient la représentation par un temps de neige.) C'était réussi et le public avait remarqué l'œuvre.

1873. Autres idées comiques : « Retour du marché et une glissade ».

1874. « Un fumeur. »

1875. « Les contes du grand-père. »

Toutes les manifestations de cette voie anecdotique bien arrêtée avaient eu précédemment leurs succès mérités couronnés par « la dernière touche » du Salon actuel. — Nous espérons bien que ce ne sera pas la dernière touche spirituelle de M. Aufray dont le nom fait honneur à notre annuaire où nous enregistrerons l'an prochain de nouveaux succès.

BERTIER (FRANCISQUE-EDOUARD).

M. Bertier (Francisque-Edouard) expose cette année deux bons portraits dont l'un, indépendamment de ses nombreux mérites, a celui d'une grande virginité de pose dont nous savons un gré infini au peintre. Depuis trente ans, notre illustre confrère de la société des gens de lettres, le géographe et explorateur de génie Ferdinand de Lesseps (que nous avons eu le bonheur d'ouïr et d'applaudir à Cluny nous racontant son odyssée à Suez, alors que, trouvère infime, nous étions également sur la sellette), M. F. de Lesseps n'avait jamais voulu poser pour son portrait. Le pinceau de M. Bertier a remporté une grande victoire en peignant cet homme de génie, naïf et généreux dans toute sa vie, et en nous le représentant dans sa grandeur naturelle, en costume de velours et de chasse, comme le peintre a eu la faveur de le voir chaque jour pendant plusieurs mois au château de la Chénaie. C'est là que cet homme illustre va se retremper tous les ans par une existence de plein air, et d'activité physique n'ayant d'égale que sa prodigieuse activité d'esprit. — Je le vois et l'entends encore ce noble cœur et ce bouillant esprit bien fait pour honorer la France par les côtés utiles et

persévérants de son génie pratique, nous étions là (Mlle Maria de Raismes, Lapommeraye, Révillon, Robert-Halt, G. Eymard, Challamel et autres confrères) ; notre illustre néophyte dont le parrain était M. E. Legouvé nous fit sa conférence sur le théâtre de Cluny, ou plutôt dans son langage simple et imagé comme le beau ciel d'Orient qui avait bruni sa figure, il raconta toutes les péripéties du triomphe de son entreprise gigantesque et patiente jusqu'à l'achèvement du canal de Suez. Car n'en doutez pas ! le Khédive, les Anglais et les Français ne peuvent se passer des conseils et de la direction de ce grand homme. Je m'étonne encore que cet infatigable bienfaiteur du globe n'ait point déjà secondé notre ami Félix Béli dans le percement de l'isthme de Panama, et qu'il n'accompagne pas Largeau au Gadhamez. Espérons-le, il n'a pas dit son dernier mot, et merci à M. Bertier de nous l'avoir fait vivre sur la toile, il en est récompensé par un succès bien mérité. — Quant au numéro 160 du même artiste, Mlle C. C. est une ravissante petite fille, dont le beau type israélite plein de caractère répand un charme réel sur cette petite toile brillante d'exécution vive et enlevée ; comme disent dans leur langage imagé MM. nos confrères les peintres. Félicitons également l'artiste sur le rendu des accessoires et des habits : la toque, le pardessus garni de fourrures. L'enfant est bien habillé et bien peint. Indépendamment de ces deux œuvres distinguées, M. Bertier a, en ce moment, au palais de Sydenham (Cristal Palace) à Londres, un remarquable portrait d'Hetmann polonais au 16e siècle. Cette œuvre dont nous sommes privés continue les succès de ce peintre actif et éminent.
— Nous espérons qu'à l'annuaire de 1877 il réparera les lacunes de sa nomenclature et nous donnera tout son répertoire.

M. DELHUMEAU (GUSTAVE-HENRI-EUGÈNE).

M. Delhumeau n'a pas chômé depuis le salon de 1875, et ses travaux antérieurs, dont on peut se former une idée à l'annuaire « de l'art et des artistes de mon temps, salon de 1875 » prouvent que ce laborieux et consciencieux artiste est infatigable et toujours sur la brèche. De plus, il a un immense avantage, un don précieux : celui de ne point s'abuser et de ne jamais se mettre de lauriers sur la tête, ce qui lui en promet de la part du public impartial et rémunérateur.

Ainsi, cette année, sous les n°s 605 et 606, M. Delhumeau a deux très-bons portraits dont l'un fort mal exposé, et perdant tout le charme du jour et de l'éclairage de son atelier. — Pourquoi? Parce que l'administration ne veille pas avec assez d'impartialité au placement et à l'éclairage des tableaux. Parce que MM. les jurés surtout accaparent les meilleures places pour eux, pour leurs élèves et leurs protégés ; comment pourrait-on autrement se décerner des succès, des médailles, à soi et à sa cour ? Ceci nous prouve une fois de plus que le placement des tableaux ne doit être fait que par des préposés de jury mixte de classement comme nous l'avons dit dans la légende des refusés.

Toutefois, M. Delhumeau se rend justice pour son grand portrait dont les séances ont été interrompues par un fâcheux accident. La tête et la ressemblance n'en sont pas moins réussies, mais non poussées aussi loin que l'eût désiré la conscience du peintre, les accessoires sont soignés de main de maître. Comment en serait-il autrement quand on est élève de M. Cabanel, le peintre par excellence des accessoires? lui aussi, le maître, est souvent forcé de négliger ses figures faute de séances.

Quant au petit portrait de M. Georges, il est réussi, vivant, et fait grand honneur à M. Delhumeau qui ne s'arrêtera pas là, et nous donnera, l'an prochain, un salon encore plus brillant.

M. FOURÉ.

M. Fouré, sous le no 39, expose un effet de neige assez satisfaisant et qui n'eût certes point été déplacé au salon ; avec un peu plus de chaleur, même par cet effet de froidure, cette toile avait toutes les qualités d'une œuvre distinguée.

Il ne faut point oublier que, dans leurs effets d'Eylau et de la retraite de Russie, les Gros et les Yvon, tout en réalisant des effets de neige vrais, leur donnent une puissante chaleur d'exécution par les contrastes du ciel sombre avec les effets blancs, et surtout par la rupture des tons.

M. Chenu possède cette qualité dans les plans et l'effet. Nous le répétons, M. Fouré méritait une place au salon officiel, et nous le félicitons d'avoir exposé son tableau au salon des refusés, où il a été et sera encore très-remarqué. Artiste modeste et consciencieux, il fait appel, et il a raison, au jugement du public qui lui rendra justice contre une institution fausse par la base et qui demande une urgente réforme : un jury mixte de classement, élu par le suffrage universel de tous les exposants.

Courage, persévérance et étude de la nature à M. Fouré : il ne peut manquer de prendre sa place dans la pléiade des contemporains.

Rappelons-lui qu'il ne doit jamais hésiter à se mettre résolûment sur la brèche et toujours en contact avec le public, juge souverain et suprême qui casse les décisions légères ou passionnées des juges et parties. M. Fouré est dans une excellente voie, il a l'organisation fébrile et nerveuse des grands artistes. Courage, indépendance et per-

sévérance à toute épreuve, il ne peut manquer d'arriver.

FRAPPA (JOSÉ).

M. Frappa (José) a la note vraiment comique, mais comique de bon aloi. Moins quintessencié que M. Vibert, qui est un peintre polémiste à la Gill, à la Gaverni mordante et à la Balzac, M. Frappa, qui rentrerait plutôt dans le rire gaulois de Cham et de Daumier, a tout bonnement un succès de fou rire avec « la main chaude ». Dans une communauté, un groupe de Carmes déchaussés, vêtus de bure, aux pieds plus ou moins propres enlacés de leurs cothurnes avec ficelles, des Carmes, dis-je, se livrent à l'espièglerie de la main chaude. Or, chez les Carmes, aussi bien que dans toutes les professions et corps d'état, il y a des bienvenues et des charges pour les nouveaux, les néophytes ; et, pour ces charges, il y a des loustics, et des farceurs désopilants.

Voyez donc ce jeune et naïf Frère convers, nouvellement passé Carme sans doute, plonger sa tête rasée de frais entre les jambes de cet ancien ; voyez la patiente victime, la main ouverte et étendue sur son dos ; puis, un peu plus loin, dans ce groupe de joueurs à caractères variés, apercevez le loustic vraiment drôle, le célérier probablement, qui de la gauche retrousse son vigoureux bras droit au biceps herculéen ; voyez la mine rébarbative mais joyeuse du compère qui va faire une bonne farce ; car il tient dans sa rude poigne une vieille savate. Que je plains le patient ! Quel rude coup il va recevoir !

M. BRISPOT (HENRI).

M. Brispot (Henri) : voici un réaliste qui sait nous désopiler la rate avec sa peinture de belle et bonne humeur, sans tomber précisément dans la

charge. M. Brispot nous fait entendre et voir deux chantres au lutrin qui nous assourdissent avec leurs trombones ou serpents.

Quelles bonnes figures amusantes de vérité que ces larges et puissantes faces! Quelles bouches, quels fours d'où sortent les voix basses et tonitruantes, et les barytonnantes!

Au-dessus et au-dessous de cet orifice effrayant qui lance la note vibrante, voyez-vous le formidable et rouge appareil olfactif dont les narines soufflent avec vigueur, et, un peu plus bas, les trois majestueux étages du gras menton qui reposent sur ces cols trapus, véritables tours du cantique des cantiques? — Quant aux musiciens, remarquez-vous le soulèvement tempétueux de ces joues gonflées comme des hémisphères par le jeu pressé des vigoureux buccinateurs! L'ophicléide détonne, avec son clapotement de clefs, et les voûtes sonores de l'église s'emplissent des roulements du *Dies iræ*.

BRUNET (J.-B.).

M. Brunet (J.-B.) débute et mérite sa place dans la pléiade des peintres de portraits; toutefois, comme le portrait de M. F. P. n'est point à la hauteur « de la jeune fille aux glaïeuls », nous nous demandons comment celle-ci ne figure pas au Salon à la place d'un simple portrait posé naturellement, mais loin des qualités du tableau précité, où il y avait un souffle, une poésie. — Je ne serais nullement étonné que le fantasque jury eût mis l'œuvre d'avenir à la porte, et laissé entrer l'œuvre bourgeoise inférieure à l'exilée. — C'est ainsi qu'agissent les douaniers qui ne brillent ni par l'intelligence, ni par le goût exercé. — Si cela est, M. Brunet aurait tort de ne point revendiquer la Cour de cassation du public; car le jury n'est plus qu'un préjugé, il y a une quantité de talents acquis

et des notoriétés même médaillées, proscrites cette année comme les précédentes; le jury n'offre donc plus de consistance avec son dénigrement perpétuel.

SCULPTEURS

(ET PEINTRES OUBLIÉS).

MAILLET.

Commençons par ce sculpteur-poëte, gréco-romain par la base et l'œuvre considérable. Quand je dis gréco-romain, j'ai mes raisons et mes preuves multiples à fournir pour affirmer cette assertion. — Et d'abord, le ciseau de Maillet, nourri de la plastique grecque, a toutes les puretés de la plus splendide phase de la statuaire du temps de Phidias et de Praxitèle.

Ce ciseau savant, qui rivalise avec celui de Pradier, se ressent de profondes et sérieuses études du plus bel antique. Son érudition, sa science éclate dans toutes ses productions. Qu'il attaque un ensemble, ou un morceau, les chairs frissonnent, les draperies serrées de dessin, comme celles de l'Ilissus de Phidias, flottent et s'agitent, les figures vivent, les fronts pensent.

La pensée! la méditation! voilà le vrai domaine du génie de Maillet; c'est à la manifestation de cette faculté supérieure que Maillet devra sa gloire longue et durable à travers les âges. Nous le disons de conviction; car, dans tout le cours de cet annuaire, ou mémorial de notre art contemporain, on a déjà vu et l'on reverra que c'est pour rechercher ce vrai trésor de l'art: la pensée, l'idée, le sentiment, le génie, que nous avons entrepris le

travail de notre vie entière. Oui, je souligne ici le but de cette entreprise gigantesque, ce n'est point une annotation futile et sans portée de catalogue, qui me guide dans le beau rêve de laisser un petit monument d'esthétique intime pour mes chers confrères, mes contemporains. Non, ce n'est pas non plus une vaine curiosité d'auto-biographie, je laisse à d'autres collectionneurs le soin de compléter mon œuvre du côté biographique. Pourquoi donc alors insisté-je sur l'importance de mon but, et quel est-il ?

A l'instar de Diderot, de Gautier et de Paul de Saint-Victor, j'ai l'illusion d'espérer que j'entrerai souvent dans les replis de l'âme des peintres et des sculpteurs, de tous ces poëtes de la couleur et de la forme qui ont des idées, du sentiment, du génie. Je veux les analyser, et promener mon investigation scrupuleuse, ma méthode cartésienne, pour ainsi dire, dans toutes les fibres intellectuelles, morales et physiques de mes plus beaux sujets d'étude. Cette vivisection, cette analyse et ces fouilles pièce à pièce de la trilogie des facultés les plus nobles de l'humanité, serviront à reformer la synthèse, la symphonie complète de l'artiste étudié à fond.

J'avais besoin de ces préliminaires, pour continuer sur un de mes types préférés cette étude que nous nous efforcerons de faire vraie et consciencieuse.

C'est à l'idée et au sentiment que Maillet devra sa célébrité durable. De même que les Annales de Tacite traverseront les âges les plus reculés par la fidélité morale, intellectuelle et physique des portraits du grand maître de l'histoire, de même son interprète fidèle, Maillet, qui a si bien compris le grand historien d'Auguste, de Tibère et de Germanicus, Maillet a de grandes chances de voir

le sentiment de la veuve de Germanicus se couler en bronze et vivre à côté des annales du grand maître. Et pourquoi, s'il vous plaît, la critique sérieuse n'aurait-elle pas le droit de signaler au ministre des beaux-arts cette lacune dans la direction de l'art moderne ?

Cette dernière ne devrait-elle pas, tous les ans, faire voter, dans l'intérêt de la gloire de notre art français, la mise à la fonte et au coulage en bronze des statues qui doivent faire le plus d'honneur à notre chère patrie ? La veuve de Germanicus méritera une des premières (bien plus que les danseurs et improvisateurs de Duret, art futile s'il en fut) de jouir de ce bénéfice pour la postérité.

Comme Tacite, qu'il a aimé, étudié et compris, Maillet nous montre la veuve de Germanicus voilée et portant dans un petit tumulus les cendres de son vaillant époux, victime de la jalousie de Tibère. La noble matrone et veuve du grand général, dont la mémoire plane encore sur l'armée qui s'était fanatisée pour ce grand capitaine, la noble veuve au front attristé et voilé d'un crêpe funèbre, a une pose remplie de dignité, de méditation remplie de tristesse et de regrets amers. Mais, comme en ces temps héroïques, la majesté de la mort, la gloire funèbre du génie militaire de la Rome des Césars, de cette Rome voulant conquérir le monde, cette majesté de la gloire survivant au héros est dignement continuée par Agrippine.

—Traverse-t-elle le camp avec son tumulus? cette marche est si noble qu'on dirait celle d'une reine emportant les cendres de son époux regretté ! Assurément l'âme d'Agrippine, cette fière matrone, cette grande épouse de la race des Lucrèce et des Cornélie, vit dans l'œuvre de Maillet, dans cette œuvre qui restera. Puissante, fière et résignée dans sa poignante douleur, elle soutient le tumulus de

la main gauche et appuie la main droite avec respect et délicatesse sur le voile funèbre qui recouvre le coffret précieux des cendres de son héroïque époux.

A son aspect, je vois toutes ces vieilles troupes aguerries de Germanicus, abaisser les aigles romaines, les étendards, les faisceaux et les piques, leurs boucliers et leurs gladiums, et agiter leurs casques de fer, au passage de la noble veuve. Grande, forte, coiffée et voilée à la romaine, la voyez-vous, à travers les camps, poursuivre sa marche funèbre ?

Cette œuvre vivra assurément, car elle peint un siècle, et un grand caractère, indélébile sous le style de Tacite, et savamment interprétée par le ciseau de Maillet.

Pour pendant ou plutôt pour précédent à ce chef-d'œuvre, Maillet avait donné en 1853, 8 ans avant : Agrippine et Caligula.

Quel spectacle digne de pitié, de voir l'épouse de Germanicus se sauver du camp de son époux, emportant son enfant dans ses bras ! (Tacite.)

En effet ce tableau, qui aurait dû être donné avant le précédent, est d'un jet, d'un caractère tout aussi méditatif.

C'est du véritable Tacite en marbre, elle emporte cet enfant magnifique dans ses beaux et tendres bras maternels, avec la majesté d'une reine blessée dans sa dignité.

Comme c'est bien le cœur, l'esprit et la lettre de Tacite !

Suivons, à présent, ce grand artiste dans une autre voie plus tendre, mais non moins philosophique : « car l'Amour et le Satyre » c'est de la haute philosophie et de grave enseignement de profond penseur et moraliste.

Certes ! si l'amour est divin, c'est qu'il a une

certaine pudeur dans sa sensualité, et que cette partie charnelle n'est point essentiellement bestiale, mais bien dégagée au contraire de la grossièreté de la matière vile et inconsciente.

Voyez donc ce véritable chef-d'œuvre digne de l'antique et plus robuste que Clodion, ce beau satyre à la tête de bouc, aux pieds de chèvre, voyez cette lèvre inférieure bestiale qui ébauche un sourire vers un petit être, bien faible en apparence, mais qui, en réalité, a la force d'un dieu.

Le jeune Eros, ses petites ailes déployées, est à cheval sur cette ébauche de l'homme chèvre-pied. Le gros espiègle lui a dérobé son carquois et ses flèches, et a voulu sans doute, en jouant, abuser de la candeur de l'enfant dieu. Car c'est un dieu de l'Olympe que ce petit dieu puissant.

Cet homme bestial d'une force herculéenne, musclé comme un hercule, s'est laissé enlacer de fleurs, et a pris pour écuyer le cupidon son maître : aussi, avec quel air de sublime dédain l'enfant divin repousse-t-il d'un geste cette bestialité ! comme il la courbe sous son mépris hautain !... La bête n'ose plus regimber, elle est vaincue, humiliée et rampe à terre comme l'esclave soumis au maître.

Il se dégage de cet enseignement plastique cette vérité que l'amour conspue la bestialité, et ne tolère de culte que dans les sentiments élevés, où la morale et l'idée doivent diriger les sens et la chair.

Courage au penseur et grand philosophe dans cette nouvelle voie, aussi vaste que la voie historique de sa première manière.

Jacques Maillet a cela d'heureux qu'il me semble être un de ces sculpteurs de la grande envergure qui innove et donne une nouvelle direction, un nouveau but à son grand art.

Il pense plus que l'antique et plus que Clodion qui n'est qu'amoureux et gracieux.

Son Satyre a toutes les forces musculaires du torse et de la tête de Laocoon (sauf l'expression contraire de la tête).

Il pense plus que Puget, Coysevox et toute la décadence Louis XIV et Louis XV. Maillet est une régénération de l'art au XIXᵉ siècle ; je le trouve plus utile et plus enseignant que Pradier. Cet autre poëte de la forme n'est que sensuel. — Courage donc à ce régénérateur de notre grand art déjà hors-concours, chevalier de la Légion d'honneur et de différents ordres.

Comme tous les grands artistes il cherche toujours, et veut trouver de nouvelles applications à son grand art. Il ne dédaigne pas de le faire descendre aux besoins industriels. C'est heureux, car c'est l'application du suffrage universel ; c'est l'art multiple, c'est la polychromie qui est appelée à se répandre dans les masses et à donner au ton mat et uniforme des teintes, des nuances plus compréhensibles que la simplicité de la monochromie sévère du grand art.

Jacques Maillet entre dans cette nouvelle voie de l'amour. Après « l'amour et le satyre », « Eurydice » statuette terre cuite. A l'an prochain, une autre œuvre sérieuse qui continuera, comme le satyre, sa révolution dans l'art.

CHATROUSSE (ÉMILE).

Voici un artiste de grande race, car pour moi il est de la famille des David d'Angers et des Rude. Du reste, il est élève du dernier grand maître dont la foi patriotique fait crier la pierre à l'Arc de triomphe et entonner le chant national.

Mais quant à moi, je félicite très-sincèrement ce vaillant artiste hors-concours, de son horreur pour la guerre ; j'aime les peintres, les poëtes qui flétrissent ce fléau. — C'est pourquoi je rends un

bien sincère hommage aux « crimes de la guerre », beau groupe en marbre de l'effet le plus dramatique, et qui a remué en moi toutes les fibres de la vengeance et de l'amour patriotique outragé, blessé au cœur.

« Elle est là, cette malheureuse jeune femme
« souillée, accablée et cachant sa honte et sa tête
« entre ses mains : voyez auprès d'elle cette tou-
« chante victime, ce pauvre enfant mort et devant
« ces êtres faibles dont l'un tué sans défense et
« l'autre outragée dans sa pudeur. A côté, ce mal-
« heureux vieillard les mains liées de cordes ;
« voyez-le dans la prostration, ne songeant même
« plus à en appeler à la justice divine, vengeance
« des scélérats. »

Notre célèbre confrère Ph. Burty a bien eu raison de se sentir transporté d'indignation devant ce groupe, comme en lisant l'année terrible de Victor Hugo ; quant à moi, j'ai éprouvé le même sentiment d'horreur et de pitié, en voyant l'enfant. Je récitais mentalement : « l'enfant avait reçu sept balles dans la tête » des *Châtiments*.

Oui, ce poëme de marbre m'a fait tout autant d'effet que les poëmes du grand Hugo. — Pourquoi ? parce que M. Chatrousse a pour inspiratrice « l'auguste et sainte pitié » qui s'adresse à l'âme, et de plus l'amour de la justice divine qui frappe le méchant sur son trône endormi.

Je lui sais personnellement d'autant plus gré de flétrir la guerre, que moi aussi je marche sous le drapeau pacifique du désarmement général et des Etats-Unis d'Europe un jour. — Nous n'aurons peut-être pas le bonheur de saluer cette aurore ; mais la France la verra un jour, car la guerre doit disparaître comme la lèpre, la misère et l'ignorance. Ce n'est point une utopie, quand on voit des poëtes sculpteurs comme M. Chatrousse faire plaider le

marbre et faire triompher la cause du bien, de l'honnête et du juste.

« Une jeune Parisienne » — statue plâtre, — est une idée d'autant plus heureuse et novatrice qu'elle fuit le cliché rebattu du convenu d'école. M. Chatrousse a donc fait de l'antique avec du neuf. — Couture me disait souvent la même chose : — Voyez-vous quel style dans ce fiacre, dans ce cocher, et derrière l'infâme qui a vendu sa fille, et la coquine devant sur le siége fouettant le banquier, le soldat, le prêtre et l'amoureux, ce jeune enguirlandé de roses ; et toutes ces figures, presque en costume moderne? —J'ai fait cette digression pour prouver que M. Chatrousse a bien fait de sculpter une jeune fille honnête et pudique avec notre costume et marchant avec dignité des fleurs à la mains. — Les bons sculpteurs, les artistes doués fuient les sentiers trop battus de peur de s'embourber dans les ornières.

Notre annuaire n'a point qualité auto-biographique, toutefois résumons en deux mots la rude vocation de ce vigoureux artiste.

Ce ne fut qu'assez tard, et au prix des plus gênantes privations, que M. Chatrousse put se livrer sérieusement à ses goûts. Déjà marié, il lui fut impossible de suivre l'école ; il s'en dédommagea aux expositions où dès 1853 il prit part à chaque exposition. En 1857 et 1861 l'institut lui décerne les prix fondés par le comte de Maillé-Latour-Landry et Georges Lambert, puis, en 1855, il obtient une mention honorable à l'exposition universelle. puis après une longue attente, en 1863, il reçoit sa première médaille au salon, une seconde en 1864, enfin, l'année suivante, une troisième qui le constitue hors de concours. Aux mêmes époques il remporte également plusieurs médailles dans les Expositions des principales villes de France. Depuis

1852, date de son premier ouvrage, voici jusqu'à ce jour ses œuvres les plus importantes : *La poudre retourne à la poudre et l'esprit à l'esprit*, bas-relief de tombeau, bronze, à Turin ; — *La reine Hortense faisant, en 1812, l'éducation du prince Louis-Napoléon*, groupe en marbre au musée de Versailles ; — *Résignation :* « *heureux ceux qui pleurent, car ils seront consolés* », statue en marbre (chapelle des morts à l'église Saint-Eustache) ; — *l'Automne*, groupe de pierre, au nouveau Louvre ; — *Héloïse et Abailard ; la Séduction* (la Cité) et *le Dernier adieu* (le Paraclet), groupes en marbre ; — *l'Art chrétien du moyen âge*, statue (cour du Louvre) ; — *la Renaissance faisant connaître l'antiquité*, statue en marbre, cour d'honneur de Fontainebleau ; — *Saint Gilles, solitaire du VI° siècle*, statue de pierre, au chevet de l'église Saint Leu-Saint-Gilles ; — *la Petite Vendangeuse*, statue en marbre au musée de Grenoble ; — *la Comédie*, statue de pierre à la façade du théâtre du Châtelet ; — *Cérès*, statue de pierre, cour d'honneur des Tuileries ; — *la Madeleine au désert*, « *Beaucoup de péchés lui seront remis parce qu'elle a beaucoup aimé* », statue en marbre (au musée de Douai) ; — *Saint Simon apôtre*, sous les traits de l'auteur, statue de pierre, église de la Trinité ; — *J.-R. Pereire* (l'aïeul des Pereire actuels) *enseignant la parole à un jeune sourd et muet*, bas-relief appartenant à la famille ; — *Portalis*, ministre des cultes en 1804, statue colossale en marbre pour le palais du Conseil d'État ; — *la Marquise de Pompadour*, buste en marbre à Versailles (hôtel des Réservoirs) ; — *Saint Joseph*, statue en polychrome, à l'église Saint-Ambroise ; — *Source et ruisselet*, groupe en marbre (ministère des beaux-arts ; — *Vercintégorix et Jeanne d'Arc*, projet du monument dédié aux martyrs de l'indépendance nationale ; — au dernier salon (1870) le

buste en marbre du chirurgien Péan ; voici une nomenclature respectable, et pourtant M. Chatrousse est loin d'avoir dit son dernier mot.

C'est un vaillant qui fait de son outil l'instrument de son génie familier, la pensée, l'enseignement qui dominent la matière et le réel. M. Chatrousse est un poëte sculpteur dont le marbre frémissant pétri avec son âme, et non avec la main seule, doit vivre et vivra.

LAVIGNE (HUBERT).

Ce sculpteur distingué expose, cette année, « Daphnis » statue plâtre. Fils de Mercure et d'une nymphe, ce berger de Sicile chantait et s'accompagnait de la flûte avec le plus grand art. Il fut protégé par les muses qui lui inspirèrent l'amour de la poésie. Ce fut le premier poëte qui excella dans la pastorale. — D'après la légende de ce délicat précurseur lointain du chantre des Géorgiques, M. Lavigne dont le ciseau aime à s'inspirer des belles formes des jeunes faunes et des beaux Grecs, nous a bien rendu le poétique berger et lui a donné l'élevation qui sied aux fronts sacrés touchés par les dieux. Du reste, si nous fouillons dans l'œuvre de l'éminent sculpteur dès 1859, nous voyons « un jeune faune », figurine en bronze, puis un rétable d'autel en style du XIII⁰ siècle, modèle d'un rétable exécuté dans la cathédrale de Bayeux; en 1868 deux bons bustes d'enfant et de jeune fille; en 1870, une Psyché statue marbre, qui est très-remarquée; en 1873, le buste en bronze de M. L....; en 1874, une fort belle statue de Persée, qui obtient comme Psyché un vrai succès auprès des connaisseurs et des délicats, puis en 1875 un très-beau discobole au repos, statue plâtre.

Notez que j'oublie à ma nomenclature bien d'autres œuvres et des meilleures. Je m'étonne donc qu'avec

une production aussi importante M. Lavigne ne soit pas depuis longtemps hors concours ; que dis-je ? je m'étonne ; non, je n'en suis pas étonné, M. Lavigne est modeste, honnête, ne s'appuie sur aucun groupe ni coterie ; c'est à la pointe seule de son habile ciseau qu'il a déjà enlevé l'exemption, c'est-à-dire la médaille ; je l'attends à un grand effort, à l'exposition universelle, où j'espère voir couronner de l'insigne de l'honneur sa carrière de vaillant et honnête artiste.

LAFORESTERIE (LOUIS-EDMOND).

Avec un joli buste en *marbre* portrait de femme, M. Laforesterie expose « le vin nouveau », statue plâtre. C'est une œuvre remarquable par son originalité : aussi, elle a le don d'arrêter les passants, et de provoquer l'examen sérieux de la critique et des connaisseurs émérites.

J'en ai souvent entendu dire du bien, lorsque je suis passé près de cette œuvre distinguée ; et je serais étonné que la presse n'eût pas fait son éloge sur toute la ligne.

Le talent de M. Laforesterie ne date pas d'hier : en 1867, 1868, 1869 et 1873 il exposait des médaillons et des bustes fort appréciés de ses confrères et du public; en 1874 une statue plâtre qui est le début dans la figure : « rêverie », laquelle en marbre lui vaut en 1875 une médaille 3me classe.

Voici donc un artiste bien lancé sur le chemin des succès si disputés, si difficiles à conquérir dans une arène où les vaillants lutteurs sont innombrables.

Mais M. Laforesterie est un des plus courageux, ce qui lui promet de nouvelles et prochaines victoires.

BAUJAULT (JEAN-BAPTISTE).

Entré à l'école en 1852, monté en loge en 1854 et 1855, cet éminent statuaire a quitté l'école en 1856 sur une réplique Rabelaisienne flagellant l'injustice décrépite d'un de nos Gérontes.

En 1859, Baujault expose une première figure : « la Gaule » qui lui valut à cette époque non-seulement la critique aussi bienveillante que méritée de M. Paul de Saint-Victor, l'éminent critique, mais encore l'appréciation si précieuse de tous les délicats.

En 1866, « une jeune fille surprise au bain » qui n'a pas eu les honneurs de la médaille, bien qu'elle fût très-méritée. M. Baujault peut s'en consoler en songeant au bruit qui se fit alors autour de son œuvre.

En 1869 un portrait marbre en pied, le jeune Thoinnet de la Turmelière, de la plus grande sobriété et de la plus belle allure. En 1870, « au gui l'an neuf », splendide création pleine de vie et de mouvement, du meilleur goût et de la plus saine vérité.

En 1873, Baujault « expose le premier miroir » qui lui valut une première médaille ; cette œuvre est encore dans le cœur et l'esprit de tous.

En 1875, « Au guy l'an neuf » reproduction marbre.

Son œuvre récente exposée cette année : « jeune fille écoutant un premier chant d'amour », se mire inconsciente dans le premier miroir et devient pour nous le plus charmant et le plus limpide des reflets, le reflet persistant du souvenir.

Cette œuvre nouvelle est à nos yeux une des interprétations ressenties les plus étonnantes et les plus attachantes de notre temps. On sent dans l'œuvre de ce maître une ténacité glorieuse, invaincue dans la lutte à éviter l'ornière commune où s'effondrent tant d'espérances.

Cette ornière : l'imitation des précurseurs, servile chez quelques-uns, heureuse chez d'autres, victorieuse nulle part.

Baujault s'empare de son modèle, le tourne, le fond, le pétrit sous ses doigts inspirés, le soumet à sa vision, à sa volonté créatrice. Qu'en sort-il ? une œuvre neuve, personnelle, exempte de préoccupation servile, œuvre de maître parce qu'elle se dégage d'une volonté, œuvre de maître parce qu'elle ne procède pas du souvenir.

Pourrait-on en dire autant de bien d'autres dont nous ne parlerons pas, ne voulant ni ne pouvant les atteindre dans la plénitude de leurs succès, dans la sérénité de leur gloire triomphante autant que parfaite ?

MARIOTON (CLAUDIUS).

Elève de MM. A. Dumont et Levasseur, et nous l'en félicitons, car M. Dumont est un grand maître, M. Marioton n'est pas du grand nombre de ces artistes qui sculptent pour ne rien dire. M. Marioton est un penseur qui voit de plus haut et plus loin.

Sous le n° 3461 « le premier coup de marteau, Enseignement du travail », est un excellent groupe, en plâtre, dans un ordre d'idées utiles, car l'enseignement au travail est la grosse question des temps modernes. Indépendamment du style et de l'ordonnancement du groupe qui se tient bien, et est d'une bonne composition bien exécutée, nous remarquons dans l'œuvre le caractère et surtout la pensée.

Nous l'en félicitons d'autant plus sincèrement qu'il y a là une voie nouvelle évoquée de David. Que M. Marioton persévère dans l'art enseignant et moral, ce beau livre de pierre vaut bien les nôtres en papier, et M. Marioton promet un maître.

Le portrait de M. Avezard, architecte, buste en bronze, a de solides qualités d'étude, de caractère et de pensée ; cet artiste doit arriver.

BACQUET (PAUL).

Sous le numéro 3,055, cet artiste expose « un jeune Gaulois, marchant au supplice » ; — statue, plâtre.

Nous ne saurions trop encourager cet élève de MM. Dumont et Farochon, car le sentiment et l'expression du jeune Gaulois nous révèlent l'avenir d'un sculpteur de grand talent, à la condition que M. P. Bacquet travaille vigoureusement l'anatomie, la plastique et le modelé, et surtout étudie Homère, et tous les grands poëtes ; nous nous permettons ce conseil, parce qu'il serait malheureux d'égarer au début l'excellente voie dans laquelle doit persévérer cet artiste d'avenir. En d'autres termes, nous désirons voir M. Bacquet ne fréquenter que les grands maîtres de l'art et de la poésie, et se chercher ensuite dans son beau sentiment d'expression patriotique. Car, « ce jeune Gaulois allant au supplice », réveille, hélas! en nous et en bien d'autres, de grandes douleurs encore cuisantes ; et la fibre tendre du sculpteur, nous prouve qu'il possède déjà le plus fort levier des succès : la pitié ! l'amour ! le pardon aux vaincus! autant de notes qui vont au cœur du public, et font vivre les statues, les tableaux et les poëmes.

LATOUCHE (GASTON).

M. Gaston Latouche expose en souvenir et en gratitude de son volontariat un médaillon plâtre, « le portrait du colonel Lemains ». Cette œuvre, si j'en juge par le bon dessin, me paraît fort ressemblante et est remarquée par les passants.

M. Latouche qui a exposé encore en 1874 un fort intéressant médaillon en bronze « Enyo » ne se contente pas de manier l'ébauchoir et le ciseau, il est peintre par vocation avant tout, et quoique refusé en 1873, il a produit une nature morte et un paysage qui lui ont valu une critique très-détaillée du poëte Th^re de Banville.

Avec deux cordes à son arc, comme MM. Clésinger et Dubois, M. Latouche ne peut manquer pour réussir, de se concentrer tout d'abord dans une spécialité, d'attraper premièrement un lièvre avant de courir après le second.

Avec une double organisation comme la sienne, il a un double avantage ; c'est qu'il transporte le modelé aussi bien que la couleur chez les deux jumelles : la peinture et la sculpture ! et c'est un grand avantage, car la sculpture des sculpteurs-peintres a, comme celles de Carpeaux et de Clésinger, la vie exubérante, la verve, le mouvement.

Espérons que M. Gaston Latouche, sculpteur bien organisé, ne va pas tarder à faire une œuvre digne de sa riche organisation.

Nous l'attendons, malgré ses deux médaillons de sculpture, nous l'attendons l'an prochain à la peinture pour l'option de l'une des deux voies. Courage, et espoir de réussite.

LENORDEZ (PIERRE).

Sous le numéro 3422, cet artiste qui connaît son cheval à fond expose un cheval de chasse monté par un piqueur sonnant de la trompe, — plâtre bronzé. — J'ai été saisi par le mouvement cabré et plein de vie du cheval, par son écuyer qui sonne bien de la trompe. Il faut avoir chassé à courre pour saisir ainsi la nature sur le fait. — Je suis sûr que Mène, en voyant ce concurrent sérieux,

se sera dit : Tiens ! c'est très-nature, et très-fort, il y a de l'ampleur et de la vie ! — Cet artiste a également produit une fort belle statue de Jean de Grouchy, sire de Montérollier ; que la ville d'Harfleur a fait ériger dimanche dernier, et qui n'a pas manqué d'obtenir l'unanime ovation d'un succès mérité.

Cette statue représente un guerrier du temps de Charles VIII et mesure trois mètres 50, ce qui produit un effet puissant. Nous attendons cet artiste plein de séve et d'énergie non-seulement au prochain salon, mais nous comptons sur un grand effort à l'exposition universelle de 1878.

GONTIER (EMILE).

Cet élève de M. Chapu expose un simple buste, mais le buste d'un homme d'un immense talent, et d'un goût supérieur, du plus fort critique des temps modernes, de notre regretté et bien-aimé Sainte-Beuve. Aussi, ce n'est pas nous qui en rendrons compte, c'est cet ami lui-même avec lequel nous avons été si souvent en rapports intimes.

M. Gontier avait fait ce buste en 1868, il l'avait fait de souvenir, ce qui est un tour de force. Et voici l'accusé de réception qu'en fit notre bon et spirituel maître.

Je copie textuellement sa lettre du 14 octobre 1868.

« Comment assez vous remercier, mon cher monsieur Gontier, de cette surprise, de cette preuve vivante de souvenir, de mémoire, de cœur et d'imagination ! on ne se connaît pas soi-même ; mais il me semble qu'il y a beaucoup de moi dans cette figure, dans ce front, dans cette attitude. Mes amis à qui je la montrerai, en jugeront certainement de même, et, quand ils sauront, comme moi, les conditions dans lesquelles cet ouvrage a été exécuté ils éprouveront pour l'homme, quelque chose de ce

que j'éprouve au plus haut degré et que m'inspirent cet effort et cet instinct d'artiste déployés à mon intention.

« Agréez, etc.

« SAINTE-BEUVE. »

La lettre du grand et premier critique a été confirmée par la plume savante et délicate d'un autre éminent critique : Edmond About.

Que dirions-nous après notre vieil ami Sainte-Beuve, et après notre confrère Edmond About? — Courage à M. Gontier!! et d'autres œuvres.

BRUNEAU (EUGÈNE).

(*Voir aux médailles.*)

Parlons de cet architecte très-distingué.

Bruneau Eugène, élève de Henri Labrouste, un de nos jeunes architectes les plus remarqués qui a déjà dirigé d'importants travaux de Paris, a pris part depuis quelques années tout à la fois aux expositions du Salon et aux nombreux projets mis au concours tant à Paris qu'en province.

Pour ne parler que des plus importants, citons d'abord le concours pour l'Hôtel-de-Ville de Paris.

En 1872, le concours pour les pierres commémoratives du siége de Paris et celui pour une maison d'école de Boulogne-sur-Seine.

En 1874, concours pour la prison de Nanterre.

En 1876, concours pour l'exposition universelle de 1878.

Parmi ces différents concours :

1° Le premier prix pour le monument de Champigny (pierre commémorative). Ce concours ne comptait pas moins de 198 concurrents, parmi lesquels figuraient les plus célèbres architectes et notamment son professeur Henri Labrouste.

2° Le deuxième prix au concours de la maison d'école de Boulogne-sur-Seine.

3° Et enfin tout récemment un de six premiers prix *ex-æquo* du concours de l'exposition universelle de 1878.

Il avait envoyé cette année au Salon, un « relevé du château de Loches », travail acheté par la commission des travaux historiques et pour lequel il a obtenu une 3° médaille.

On voit par les titres énoncés ci-dessus que M. Bruneau est dans la bonne voie, nous ne pouvons que lui souhaiter d'y persévérer, il ne peut manquer d'y récolter des succès de bon aloi.

PESSINA (CARLO).

M. Pessina (Carlo), né à Bergame (Italie), est élève de l'Académie de Milan ; il est représenté cette année par deux œuvres distinguées. « Le nid », statue marbre, et « Egizia », autre statue marbre, ont été fort remarquées et prouvent une fois de plus que sous la monarchie constitutionnelle de Victor-Emmannuel, inspirée des idées républicaines de Garibaldi et de toute la gauche du parlement, l'Italie se réveille de sa somnolence, de sa paresse et de son néant artistique. Oui, la jeune Italie renaît à sa vie propre, elle évoque son passé splendide, cette belle Italie dont le goût, que dis-je ? le génie de l'art sous les Médicis a déjà gouverné le monde ; et dont la gloire artistique plane encore sur l'inspiration de ce même art, une des gloires les plus élevées, un des signes les plus éclatants de la civilisation des peuples.

Dans ces deux belles statues, le *nid* et *Egizia*, ce que l'on remarque le plus c'est la grâce et le style qui se ressent des grands maîtres que M. Pessina (Carlo) a étudiés profondément. Le rythme, la poésie, la beauté sont le partage de cet artiste de talent qui fait honneur à l'Académie de Milan.

Cet artiste, en attendant les difficiles succès de Paris, s'est déjà distingué à l'étranger.

1o A *Oporto* (Portugal) en 1865, 2 bustes ; marbre 2o bustes ; marbre 1o. Odalisque.

2o « Modestie », qui a obtenu une médaille 1ère classe.

2o A l'Académie nationale de Milan un autre groupe en marbre d'après le Dante : Paolo et Francesca de Rimini.

3o En 1873 à Vienne, 2 ouvrages, le premier et même groupe ou répétition de Paolo et Francesca de Rimini.

Mais avec *il nido*, le nid, première inspiration de la statue exposée au Salon, à Vienne M. Pessina obtient une médaille 1ère classe.

Espérons que cet artiste distingué ne manquera pas un salon de Paris, et qu'il y sera prochainement récompensé.

RYGIER (THÉODORE).

Cet artiste polonais expose deux bons bustes marbre, et qui sont très-remarqués. Voici la notice :

Théodore Rygier naquit à Varsovie le 9 novembre 1831.

Après avoir fait ses études dans la maison paternelle et dans les écoles de Varsovie en 1857, il est entré à l'Académie des Beaux-Arts de Varsovie pour étudier la sculpture.

En 1861 il sortit de cette académie et alla à l'étranger pour se perfectionner dans son art. Il a visité et étudié les académies de Dresde, Berlin, Vienne, Munich et Paris.

Après 13 mois de séjour à Paris, il a fait en plâtre une statue de la Sainte-Vierge et l'a exposée à Paris en 1868.

Ses travaux principaux sont les suivants :

1o *La Foi*, statue allégorique couronnée par la Société de l'encouragement des Beaux-Arts à Varsovie en 1872.

2o *Copernic*, astronome polonais, statue couronnée à Varsovie en 1869.

3o La statue colossale Jésus-Christ bénissant le monde après sa résurrection; placée sur le clocher de l'église à Miechow en Pologne.

4o Deux stations de la passion de Notre-Seigneur.

5o Les bustes : de Jésus-Christ, de la Vierge, à Washington (exposés à présent à Philadelphie), de Gambetta et des plusieurs personnes particulières.

6o La Sainte Famille (haut-relief) exposée au salon de 1875 à Paris, dont les qualités et le mérite ont été vivement appréciés.

7o Les médaillons de Jésus-Christ et de la Vierge,

De Lenardowitch, poëte lyrique polonais, et de Matejko, célèbre peintre Cracovien.

Comme vous le voyez, ce sculpteur infatigable ne s'endort pas, nous attendons de lui d'autres efforts que des bustes. Nous lui demanderons même des figures, des statues, des groupes où les idées, les passions remuant le marbre, saisissent le cœur du public, et M. Rugier a tout ce qu'il faut pour prendre une belle place parmi ses redoutables concurrents de Rome.

Mais que dis-je ? la Pologne n'est-elle pas notre vraie sœur patriotique, elle qui a mêlé si souvent son sang au nôtre ?

C'est bien le moins qu'elle partage notre gloire artistique, et il est beau à M. Rygier de mêler sa couleur nationale à la nôtre dans cette belle guerre de l'art.

M. VASSELOT (ANATOLE-MARQUET DE).

Voici un vaillant sculpteur dont la noble carrière est couronnée d'un bien légitime succès : la 2e médaille d'or « qui le place hors concours », ce rêve de la vie d'un artiste.

Les états de service de M. Vasselot sont bien remplis ; à 36 ans déjà médaillé de 2e classe et hors concours ! quel beau présent ! et quel grand avenir !

Né le 16 juin 1840 M. Vasselot entrait en 1860, comme rédacteur au ministère de l'intérieur, par conséquent à vingt ans, et en sortait en 1863 ; il en sortait pour être 1er secrétaire de la légation de Suisse 1863 et 1864. Mais l'amour de l'art l'emporte, il prend l'ébauchoir et entre chez M. Jouffroy, puis chez MM. Lebourg et Bonnat.

Avant de donner la nomenclature de ses travaux nombreux, félicitons-le sans réserves sur sa belle exposition, du reste bien récompensée à ce salon de 1876.

Son Christ au tombeau, statue marbre noir et bronze, est une œuvre de grand mérite dans laquelle l'idéal et le réel sont répandus de main de maître. On est saisi par cet effet puissant, presque lugubre ; car ce noir funéraire ajoute au divin drame, on est forcé de s'arrêter devant cette belle statue qui vous plonge malgré vous dans une profonde et religieuse méditation.

« Le jeune Thésée trouve l'épée de son père. »

Autre sujet bien rendu, en penseur, en homme lettré et en artiste chez lequel la note héroïque vibre avec enthousiasme. A la bonne heure ! Voilà un sculpteur lettré et penseur qui promet encore mieux.

Voici ses nombreux travaux antérieurs :

1866. Médaillon de Litz ; — 1867, médaillon de Mme de V.

1868. Buste de Balzac et médaillon de Lincoln.

1869. Statue de Chloë... Et médaillon de J. de Sombreuil.

1870. Christ au tombeau, statue plâtre. 1871 pas d'exposition ; en 1872, N-.S. Jésus-Christ, statue en marbre, et portrait de M^{me} de M. buste en marbre.

1873. Chloë, statue en marbre, pour le musée du Luxembourg.

1873. Chloë, statue en marbre, pour le musée du Luxembourg, médaille d'or.

1874. Patrie ! statue de marbre pour la grande chancellerie.

1875. Honneur à nos morts ! bas-relief mairie de Passy, et buste de Balzac pour la Comédie française.

HAREL (AMAND-PIERRE).

Nous avons déjà eu l'avantage de citer, page 192 de l'annuaire 1875, quelques travaux importants de ce courageux artiste de talent, aussi modeste que consciencieux. — Répéter qu'il a été chargé par Carpeaux de diriger l'exécution de son célèbre groupe de l'Opéra, c'est lui conférer le vrai brevet d'un savoir à toute épreuve. Redire encore qu'il a la confiance du grand maître Perraud, c'est donner la consécration à M. Harel.

Cette année, cet artiste de valeur nous donne le buste en marbre et excellent portrait de M^e Martin avocat. Ce type original est plein d'étude réaliste et traité à la manière de Carpeaux.

C'est dire qu'il vivra.

Nous apprenons, à la louange de M. Harel, qu'indépendamment de son vrai talent d'artiste et, à l'instar des grands maîtres, il se repose de ses travaux de sculpture, par l'étude sérieuse des connaissances qui lui manquent.

C'est ainsi qu'on devient aussi maître un jour ;
M. Harel est dans cette voie ; il réussira.

FREMIET (EMMANUEL).

Page 86 de l'annuaire 1875 nous avons esquissé les principaux traits du beau talent souple et varié de cet artiste éminent. Sa fécondité est inépuisable. — Cette année il nous donne une de ses inspirations favorites : « rétiaire et gorille. — Groupe terre cuite. — Et dame de cour au XVI⁶ siècle, buste plâtre. — Avouez que ce sculpteur sait passer du grave au doux son archaïsme n'a rien d'ennuyeux.

Il y a dans cette organisation de sculpteur un mélange de celles de Gérôme et de Luminais. — Il n'est pas mal partagé, et je ne désespère pas de lui voir aborder la peinture comme Falguière et Clésinger. — Pourquoi pas ? surtout quand on dirige si bien la palette à bon droit si chère, et qui ira loin.

Mlles ET M. DUBRAY (VITAL-GABRIEL).

(*Voir l'annuaire 1875.*)

L'Ange funèbre ; — statue, bronze de ce sculpteur passé maître, est à la hauteur de sa « Joséphine » et de bien d'autres œuvres de grand mérite. — M^lles Charlotte Dubray, « dans la fille de Jephté », pleurant sur la montagne, a profité des leçons paternelles. Jephté est belle et bien dans ce rôle larmoyant pendant les sept jours et sept nuits de lamentation : belle élégie et beau style à encourager. « Le napolitain » étude très-bonne aussi et qui durera non pas seulement parce qu'elle est en bronze, mais aussi parce qu'elle a un vrai mérite. Le buste plâtre de la jeune femme noble du XV⁶ siècle fait aussi grand honneur à Mlle Eugénie Giovanna Dubray. Jolie famille et bien digne de

prendre une belle place dans la statuaire moderne ; elle l'occupe déjà, et ce n'est que justice.

CAIN (AUGUSTE).

(*Annuaire* 1875, *page* 86.)

La famille de tigres de ce grand artiste confirme tout ce que nous avons dit de son immense talent plein de vie et de caractère. — Est-ce un paon qu'apporte cette tigresse à ses petits tigres avides de sang et de chair vive ? — Oui, je le crois, car M. Cain déroule tout le règne animal et volatile sous son riche ciseau.

ROUILLARD (PIERRE).

(*Voir l'annuaire* 1875.)

Voici deux groupes similaires : « biche et faon en fonte de fer cuivrée » de notre bon animalier Rouillard ; c'est juste, vrai et senti, comme tout ce qui sort du ciseau de ce maître éprouvé.

ROSAMBEAU (EUGÈNE).

Un éloge en passant à ce nouvel inscrit dans l'annuaire. Il a eu là une bonne idée, que celle de représenter notre poëte M. Th. de Banville. — Ce médaillon en plâtre est très-regardé, d'abord à cause de l'original célèbre, ensuite à cause de son propre mérite plastique.

LES MÉDAILLES.

Gravures en médailles et sur pierres fines.

La limite du temps nous obligeant à restreindre notre copie, nous serons bref dans nos annotations. — A l'an prochain les notices.

COUTAN (JULES-FÉLIX)

Médailles 1re *classe.*

Cet élève de Cavelier envoie de Rome : Eros ;

— statue; plâtre; cette jeune femme est splendide de ligne et de forme.

« Œdipe et Sphinx, bas-relief plâtre : bonne étude, mais trop rengaine Ingres et sujet d'école. N'importe, science et mérite hors ligne, médaille bien gagnée.

MARQUESTE (LAURENT-HONORÉ).

Persée et la Gorgone. — Excellent groupe; Persée est remarquable de jet, de mouvement, de distinction et de vaillance. — Cette 1re médaille fait honneur à M. Marqueste aussi bien qu'à MM. Jouffroy et Falguière ses maîtres.

LAVINGTRIE (PAUL-ARMAND).

Autre succès mérité par ce fort élève de MM. Guillaume et Cavelier. « Le Charmeur » statue plâtre a le don de charmer les passants, la critique et tous les gens de goût.

ALBERT-LEFEUVRE (LOUIS-ETIENNE-MARIE).

Médailles 2e classe.

« L'adolescence » est bien nommée. Rien de plus jeune et de plus naïf que ce bel âge si bien modelé et rendu en plâtre par ce médaillé. Encore de la gloire à lui surtout M. Lefeuvre, et encore à MM. Dumont et Falguière.

HUGOULIN (EMILE).

« Oreste réfugié près de l'autel Pallas ». Ce groupe en plâtre est dramatique et bien composé. Oreste est magnifique, bonne médaille. — M. Dumont doit être content.

HOURSOLLE (PIERRE).

« Cet âge est sans pitié. » Voici Lafontaine bien interprété. Bonne statue plâtre, proportions,

grâce, modelé fin, bon mouvement. — Aussi, quand on est élève de M. Jouffroy, il n'y a rien d'étonnant.

CORDONNIER (ALPHONSE).

« Médée » groupe plâtre » est une étude excellente et dramatique et légitimement récompensée.

CHRÉTIEN (EUGÈNE-ERNEST).

« Ce prisonnier de guerre » est dramatique, et superbe d'allure belliqueuse. S'il est vaincu, ce n'est ni faute de bravoure et de force. Ah ! c'est que la guerre a ses revers de médaille ! — Quant au rappel de cette 2me c'est trop juste. — Dieu ! quelle influence, vous avez, M. Dumont !

AUBÉ (JEAN-PAUL).

« Et les dieux touchés de ses prières animèrent son œuvre » (Dictionnaire de la fable).

Beau sujet poétique bien compris, bien rendu ; rappel de médaille 2e classe bien gagné.

Médailles 3e classe.

PARIS (AUGUSTE).

Dans « Adonis expirant » ce brillant élève de M. Jouffroy a développé un sentiment d'élégie et de drame autant par la plastique que par la vérité du mouvement, de la pose et du rendu. Cette œuvre est remarquable.

ICARD (HONORÉ)

Le « Saint Jérôme » de ce sculpteur est modelé dans toutes les lois de la bonne école : style et proportion, pose vraie, expression, bonne 3e médaille bien gagnée. Honneur à MM. Icard, Dumont et Millet, le sculpteur patriote énergique.

CHRISTOPHE (ERNEST).

« Le masque » pourrait bien être un apologue quelconque, soit de la tragédie ou du drame ; toujours est-il que c'est une fort belle statue de marbre qui a valu à cet élève du grand Rude une 3e médaille bien légitime.

COUGNY (LOUIS-EDMOND).

Bonne statue plâtre de « Jean de la Quintinye » — dans quel jardin la reverrons-nous ? — « Bacchante buvant à un rhyton » Statue de marbre qui a enlevé la 3e médaille par ses qualités et mérites incontestables.

TOURNOUX (JEAN).

« Le Mercure » — Statue plâtre, est bien composée et finement exécutée : chose d'autant moins facile que c'est un vieux cliché et qu'on est forcé de retomber dans l'antique. — Enfin M. Tournoux s'en est bien tiré.

FERRU (FÉLIX).

Encore « un charmeur » faisant concurrence à celui de M. Lavingtrie. Mais le mérite de l'un n'exclut pas celui de l'autre et entre la 1ere et la 3e médaille, il y a pourtant deux échelons. N'importe, j'aime bien aussi le Charmeur de M. Ferru, quoiqu'un peu plus réaliste que le précédent.

PONSIN (ANDARY).

« Son conteur arabe » est bon, très-bon, bien posé et racontant bien. — Aussi, récompense bien due.

ALLOUARD (HENRI).

« Ossian » le héros de Fingal est bien interprété, et chose pas facile que d'interpréter la poésie

nébuleuse des frères Macpherson. — Elle est belle et poétique cette jolie figure ! et mérite bien son succès. — « Alexandre Duval » pour le foyer de l'Odéon est également un bon buste.

MENTIONS HONORABLES.

Voici certainement une bonne décision que celle d'élargir le nombre des récompenses, mais, en passant, disons que pour bien des noms cette récompense est plutôt une injure qu'un succès, quand ce ne serait que pour Mmes Marcello et Sahra Bernardht. Et combien d'autres encore méritaient des 3es classes et même des 2mes ! enfin vengeons ces sacrifiés.

PEIFFER (AUGUSTE-JOSEPH).

M. Peiffer est poëte. Sa jolie Statue des « hirondelles » est pleine de poésie et de charme.

BASSET (URBAIN).

« Le torrent » projet de fontaine est une belle et bonne statue remplie de mouvement et d'énergie. — Mention bien due, et méritant mieux.

LEMAIRE (HECTOR).

« Le bain » groupe plâtre » a aussi des qualités réelles, il se tient bien et a beaucoup de grâce et de style. — Joli buste que celui de Mlle T.

GUGLIELMO (LANGE).

« Suivant de Bacchus » est une Statue plâtre d'une idée neuve en ce sentier battu, ce suivant est bien grassement modelé. — Beau et bon mouvement, qualités sérieuses.

DUPUIS (DANIEL).

Six médaillons bronze et plâtre et « la vendange

bas-relief cire. — Ce n'est ni la quantité ni la qualité qui manquent à ce sculpteur habile et fécond. — Mais nous l'attendons à de plus grandes œuvres.

BEYLARD (CHARLES).

Le « pasteur Chaldéen » est une bonne Statue empreinte d'un sentiment biblique. — Excellente étude méritant mieux qu'une mention.

GARNIER (GUSTAVE-ALEXANDRE).

« Le printemps » Statue bronze vaut une mention à son auteur, je le crois bien. C'est délicat et gracieux au possible. — Le buste en marbre de Mme *** est tout bonnement heureux et excellent.

MARCELLO (A.).

Comment Mme Marcello n'a-t-elle donné, cette année, que le portrait de Mme la b. de K. ? Il est vrai que Mme Marcello vous pétrit le marbre comme Chapelin remue des tons sur sa palette. C'est fin, gracieux, suave et original. — Encore une fois, une mention honorable à l'auteur de Bianca Capello est une mystification ; car il y a longtemps que Mme Marcello devrait être hors concours. Voir l'annuaire 1875 page 145.

JOUNEAU (PROSPER).

« Jeune fille portant une cruche » n'a rien de bien poétique : direz-vous ? C'est une erreur, celle-là est délicieuse et belle et méritait mieux qu'une mention.

Mlle SARAH (BERNHARDT).

Voici une artiste qui méritait tout au moins une médaille 3e classe avec son beau groupe : « après la tempête » si dramatique, si vrai, qui a eu un si légitime succès ! — Après tout, elle est

bien vengée par le public. Qu'elle se venge encore, l'an prochain, par une œuvre encore plus saisissante, c'est la plus noble des vengeances, et nous la félicitons sincèrement de suivre cette bonne voie et les conseils de Mathieu notre vieil ami.

DAVAU (VICTOR.)

Ce graveur sur pierres fines méritait d'autant plus une mention que cet art abandonné est peu vu : aussi, faut-il l'encourager.

MABILLE (JULES-LOUIS).

« La pastorale », statue plâtre de cet artiste distingué, est une fort jolie figure pleine de grâce et de charme, qui mérite encore mieux qu'une mention. — Son portrait de M. D. est un très-bon buste en bronze.

FANNIÈRE (FRANÇOIS-AUGUSTE).

Cet artiste a mérité une mention par un simple buste en marbre de M^{me} de R. — C'est qu'aussi c'est touché de main de maître. Mais pourquoi n'avoir pas donné une plus forte mesure de son talent par la figure ou le groupe ? Je gage que la médaille était au bout de cet effort.

LORMIER (ÉDOUARD).

« Une muse », cette statue plâtre est remplie de la poésie élégiaque qui fera bien au cimetière d'Hazebrouck (Nord). — Le buste en bronze de M.F. confirme encore le talent sérieux de M. Lormière.

MOREAU (HIPPOLYTE).

« La jeunesse » est une belle et délicieuse statue qui classe M. Moreau parmi les bons sculpteurs-poëtes, car il y a de la poésie dans cette jolie figure.

CAGGIANO (EMMANUEL).

« Pain et travail » bonne idée bien rendue, bien sortie d'un sculpteur qui pense et n'a rien de frivole dans le cerveau. « Phryné » jolie statuette en marbre. — Cet Italien-là court à la médaille, l'an prochain.

TASSET (ERNEST-PAULIN).

Ce graveur en médailles est justement récompensé pour son joli jeton du Conseil d'administration du *Temps* : « Olivier de Serres. »

Ah ! que d'autres récompenses il faudrait ! Mais est-ce bien nécessaire ? car ou il en faudrait réellement davantage avec le flot du talent qui monte, ou il faudrait les restreindre, et les rendre encore plus difficiles. — Mais il en est de ce besoin, de cette logique, absolument comme d'un engrenage : — ayez-y un membre engagé, le reste du corps y passe. Donc, nous devons encore avoir de ces puérilités longtemps et toujours sans doute. Eh bien, augmentez le nombre ; car vraiment, je vous le dis, dans la peinture et la sculpture vous avez bien des injustices criantes à réparer !!

BERTAUX (M^{me} LÉON).

Page 144, annnaire 1875.

« Une jeune fille au bain. » — (Statue marbre) Avouons que M^{me} Bertaux ne faiblit pas, au contraire ! quelle gracieuse figure que cette jeune baigneuse ! comme M^{me} Bertaux comprend bien Victor Hugo ! Cette artiste distinguée doit être poëte elle-même pour interpréter aussi bien le maître des maîtres ! Je ne connais rien de plus suave, de chair et de beauté avec ondulations et

grâce de poses que les types sortant de ce ciseau magistral, un vrai ciseau de poëte, et quelle couleur ! car Mᵐᵉ Bertaux est sculpteur coloriste par excellence. — Sa chair frémit, palpite, vous enivre la vue, et les sens ; il y a bien peu d'hommes sculpteurs qui aient aujourd'hui cet élan, ce génie de l'amour ! car encore, cette sculpture c'est de l'amour, ou je ne m'y connais pas ; mais de l'amour jeune et beau ayant à peine dépassé la puberté. Mᵐᵉ Bertaut ne va guère au delà de cet âge enchanteur de la jeune fille avant l'épanouissement. C'est le bouton de rose et la corolle à la première éclosion. Pradier était un ciseau sensuel ; Mᵐᵉ Bertaut sculpte l'innocence, et la virginité voisines de l'amour naissant.

En somme, Mᵐᵉ Bertaut est un grand sculpteur original.

VIGNON (CLAUDE).

(*Voir page* 145, *annuaire* 1875.)

Qu'est devenu le talent de cette autre dame sculpteur qui brille par son absence, cette année ? N'importe, invitons-la à nous donner une œuvre l'an prochain, et surtout en 1878.

BOGINO (FRÉDÉRIC-LOUIS).

Voici un sculpteur patriote que nous ne saurions trop encourager ! car son monument à la mémoire des braves morts pour la France les 16 et 18 août à Gravelotte, Saint-Privat, Sainte-Marie aux Chênes, Rezonville et Mars-Latour, est le monument d'un honnête et grand artiste, homme de bien et au noble cœur de patriote, et cet homme de mérite n'a pas eu de récompense ! Voici la justice distributive ! Mais le vrai jury de l'opinion publique le vengera, et lui criera : Vous avez mérité mieux

qu'un hochet futile, vous avez notre estime et notre reconnaissance.

CONCLUSION.

La peinture, et la sculpture sont toujours en progrès, et notamment la sculpture qui ne dévie pas de sa tenue solide.

Quant à la peinture, elle offre des champs si vastes, si vierges à défricher qu'il n'est point étonnant qu'on voie surgir tous les ans des tentatives nouvelles, mais pas aux salons officiels d'où l'originalité est bannie, et, il en sera ainsi tant qu'il y aura un art d'école, un art d'Etat.

Nous l'avons dit [1] et nous le répétons : tant que l'Etat s'immiscera dans la direction de l'art, s'ingérera dans les affaires des artistes, l'art sera un terme, une borne. — Laissez les groupes se coaliser, se battre dans leurs genres variés, et vous aurez un art nouveau. — Le gouvernement n'a-t-il pas assez de sa prérogative des récompenses ?

CHARBONNEL (JEAN-LOUIS).

Sous le numéro 398, ce peintre à effet et ce vigoureux aqua-fortiste expose un très-bon tableau :

« Numismates et antiquaires » occupés à vérifier des médailles et des billets, il faut voir ce type israélite et son attentive compagne dans l'exercice de leur métier. — Ces médailles pourraient bien être des pièces d'or que contrôle, à la loupe et au son, ce vieux juif intéressé ; et ces billets, des billets de banque dont la Juive examine la signature. En somme, c'est un bon tableau genre Flamand ou Hollandais. Reçu d'emblée le premier, puisqu'il

1. Légende des refusés.

porte le n° 1, il a été tout d'abord sacrifié au début du placement et relégué dans un coin de porte, à l'endroit le plus défavorable du salon. Mais que M. Charbonnel se rassure, et qu'il retienne bien ce que me disait feu notre regretté Forster.

« A mes débuts, mes ennemis me mettaient, dans
« les coins d'ombre sous les embrasures de fenê-
« tres. — C'est en vain que je cherchais mes gra-
« vures, perdues, mises aux oubliettes. N'importe,
« je ne me décourageais pas, à la fin, j'ai été vengé :
« mes trois Grâces, d'après Raphaël me furent
« achetées par la Reine Victoria, j'eus des com-
« mandes et j'arrivai à l'Institut. Règle générale,
« plus on veut vous couper les jambes, plus c'est
« rassurant ; cela prouve qu'on vous craint, que
« vous avez déjà des ennemis ; c'est bon signe,
« c'est là qu'il faut redoubler de courage, et crier :
« réhabilitation. »

Aussi, vous le voyez déjà, quoique mal placés « les Numismates et Antiquaires » ont failli briguer par leur propre mérite, quoique sacrifiés dans l'ombre, l'honneur d'une médaille. Nous savons de bonne source qu'ils ont obtenu plusieurs voix très-flatteuses, entre autres celle de M. Bouguereau, et cela ne m'étonne pas : c'est un véritable petit Hollandais, genre Van-Dietrick, ou Rembrandt, riche d'effet vigoureux et de chaude couleur : donc, le succès de la médaille n'est qu'ajourné au prochain salon.

Comme nous l'avons avancé plus haut M. Charbonnel indépendamment de son talent de peintre, en possède un autre : celui d'aquafortiste très-distingué. « Son orchestre de noce en Auvergne » qui a été immédiatement acheté pour la galerie de M. Saucède, agent de change, est une excellente composition bien groupée, et qui, dans le foyer lumineux, nous montre le chef d'orchestre tenant sa

musette, et chantant probablement l'air consacré aux fiançailles. Les autres joueurs sont dans l'ombre soufflant à pleins poumons dans leurs binious ; une femme tient un enfant dans ses bras. Cet espiègle montre une bouteille, qui aurait pu être vidée par le dormeur abruti que la musique ne réveille pas.

Ce spécimen de belle eau-forte nous prouve une fois de plus que M. Charbonnel est un coloriste puissant obtenant des effets à la fois vigoureux et transparents. Nous ne doutons pas de l'avenir brillant de ce peintre robuste ayant deux cordes à son arc.

AUBLET (ALBERT). — (PEINTRE.)

Sous le numéro 45, M. Aublet élève de MM. Jacquand et Gérôme expose : « Néron essayant des poisons sur des esclaves. »

Le peintre a mieux compris que M. Sylvestre, l'effet foudroyant des poisons de Locuste sur ce malheureux esclave nègre. Comme il se tord dans le râle de la mort, le torse en raccourci et sa forte tête crépue sur le devant de la scène, au premier plan !

La contraction de la victime foudroyée par l'effet rapide du poison est d'un dramatique saisissant. Quant à Locuste, elle suit avec une satisfaction cruelle le prompt effet de son toxique. Debout près de l'Empereur, impassible et sûre du résultat de l'expérience, elle observe le visage de Néron pour y lire un arrêt d'où dépend sa propre vie.

Ce point capital, ou complément de la composition, est encore mieux compris que dans le beau tableau de M. Sylvestre, dont la notice exprimait déjà cette lacune, ou ce sacrifice malheureux de deux expressions difficiles à rendre.

Nous félicitons M. Aublet, d'être clair et explicite dans ses compositions, et surtout de ne point

reculer devant les difficultés de l'expression qui est selon nous le but capital de l'art.

En 1873, M. Aublet exposait un intérieur de boucherie au Tréport dont les qualités saillantes ont séduit un fin connaisseur : notre bienveillant et illustre ami M. Dumas fils, qui s'est pressé d'en enrichir sa splendide galerie.

J'oubliais cette année encore cette autre étude: un enfant au soleil. — C'est tout bonnement un excellent tableau qui pourrait aller rejoindre la boucherie au Tréport; et, pour conclusion, M. Aublet est un artiste de mérite dont les bonnes toiles promettent une belle cote.

SECTION D'ARCHITECTURE.

L'extrême limite du temps et de nos engagements à remplir nous oblige, cette année, à n'inscrire à l'annuaire que les récompenses de cette section importante de l'art. Nous espérons, l'an prochain, contenter, indépendamment des lauréats, MM. les architectes de l'Europe qui nous honoreront de leur confiance. Je dis de l'Europe à dessein, car l'annuaire international fait appel à l'Europe, au monde civilisé, tant l'auteur est convaincu que les Etats-Unis d'Europe sont proches, sinon pour les intérêts politiques et sociaux, encore soumis aux entraves gouvernementales, du moins évidemment pour l'échange du mouvement intellectuel et de la production des sciences, des arts et des lettres. — La preuve irréfragable de ce que nous avançons ne repose-t-elle pas sur la loi en vigueur de la propriété artistique, littéraire et scientifique, et sur l'échange civilisateur de nos grandes fêtes internationales : demain à Philadelphie, et dans deux ans à Paris?

C'est donc à ce grand mouvement international que l'annuaire s'associe et convie tous les fervents

producteurs de l'art. Espérant bien que la semence de cette idée germera, lèvera, et mûrira pour la gloire de l'art contemporain, aussi bien de l'art belge, austro-allemand, italien et espagnol que de l'art français.

Comment en serait-il autrement, quand Paris, la capitale du monde civilisé, invite tous les ans, et appelle au concours de ses expositions officielles tous les artistes du monde entier ?

La marche libérale de l'annuaire n'est-elle pas toute tracée ?

Médailles 1re classe.

HERMANT.

M. Hermant (Pierre-Antoine-Achille), né à Paris, élève de Blouet

N° 3741 : « nouvelle maison de répression à Nanterre, « Seine », 8 châssis plans, coupes et façade.

(Ce projet a obtenu au concours, en 1874, le 1er prix et l'exécution.)

THOMAS (ALBERT-THÉOPHILE).

M. Thomas (Albert-Théophile), né à Marseille, élève de Paccard et de M. Félix Vaudoyer.

N° 3764 : temple d'Apollon à Didymes (Asie-Mineure) fouilles, exécutées pour les barons G. et E. de Rothschild. — 23 châssis état actuel, plans, coupes, façades, fouilles, détails, etc., état actuel et restauration.

Médailles 2e classe.

BOUDIER (ABEL-EUGÈNE).

M. Boudier (Abel-Eugène) « S.-et-O. » élève de Paccard et de M. André.

N° 3703. Château de Châteaudun 10 châssis. —

Plan, façade de Longueville grand escalier, aile de Saint-Médard, Donjon, Sainte-Chapelle, aile de Longueville, façade Nord, aile Saint-Médard, façade Ouest.

FORMIGÉ (JEAN-CAMILLE).

M. Formigé Jean-Camille, né au Bouscat (Gironde) élève de M. J. C. L'Aisné.

N° 3729. Relevé de l'Abbaye de Saint-Martin-de Canigou Pyrénées-Orientales. — 3 châssis 1° plan général, 2° coupes, plan de la crypte, détails, 3° vue générale, détails. (Pour les archives et les publications de la commission des monuments historiques.)

SCELLIER (LOUIS-HENRI-GEORGES).

Scellier (Louis-Henri-Georges, né à Bellevue (S.-et-O.) élève de Lebas et de M. Ginain.

N° 3760. Le mont Palatin, à Rome. 9 châssis, 1. plan d'ensemble. 2. Forum basilique de Constantin, temple de Vénus et Rome, 3. Jardins Farnèse, 4. Vignes Barberini, couvent Bonaventure 5. 6. Jardins Farnèse, Villa Mills, Palestre, Septizonium, 8. Façade d'ensemble parallèle au Forum, 9. Façade d'ensemble parallèle au cirque Maxime (état actuel).

Rappels de médailles de 2e classe.

BAILLARGÉ (ALPHONSE-JULES).

M. Baillargé (Alphonse-Jules), né à Melun, élève de Duban.

N° 3696. Monuments du château de Loches (Indre-et-Loire), 7 châssis : 1. Plan 2.3.4. Elévation de la citadelle du château, côté Sud, 5. Plans de la porte des Cordeliers. 6. Elévation restaurée côté de la rivière, 7 coupe transversale restaurée.

SELMERSHEIM (PAUL).

M. Selmersheim (Paul), né à Langres (Haute-Marne), élève de M. Millet.

N° 3761, église Saint-Urbain, à Troyes, détails pour la restauration du chœur.

Plan, élévation, détails de l'abside (pour les archives et les publications de la commune ou des monuments historiques).

Médailles 3e classe.

BÉNOUVILLE (PIERRE-LOUIS-ALFRED).

M. Bénouville (Pierre-Louis-Alfred), né à Rome de parents français, élève de M. André (en collaboration avec M. Pons (J. M: H.).

N 3700. Château de Graves près de Villefranche de Rouergue (Aveyron). 2 châssis : ordre de l'entrée, chapiteau de l'escalier, 2. Ordre de la cour.

BRUNEAU (EUGÈNE).

Né à Morsang-sur-Orge (Seine-et-Oise), élève de H. Labrouste.

3708. Château de Loches (I.-et-L.).

État actuel.

(Pour les archives et les publications de la commission des monuments historiques.)

CHARDON (ERNEST).

Né à Paris.

N₀ 3715. Saint-Julien-le-Pauvre.

Aujourd'hui, chapelle de l'Hôtel-Dieu.

14. Châssis in 1. rez-de-chaussée, 2. Plan des nervures des voûtes, 3. 4. 5. 6. façades. 7. Coupe transversale (état actuel) 8. Plan à la hauteur du triforium 9. plan du rez-de-chaussée. 10. 11. 12 façades. 13. 14. Coupes (restauration).

M. Chardon a également en collaboration avec M. Mellet Jules, élève de M. André : Un projet d'église pour le quartier Monsort à Alençay. 5. châssis, plan.

Façades, coupe longitudinale, coupe transversale, abside.

GUÉRINOT ANTOINE-GAETAN.

Né à Boulogne-sur-Mer (P.-de-C.), élève de MM. Nailly et Viollet Leduc.

3737. Hôtel-de-Ville et musée de Poitiers (monument en cours d'exécution) ; 10 châssis 1. 2. plans. 3. 4. 5. façades 6.. 7. coupes. 8. 9. détails.

2º. Salle du conseil municipal, vestibule et entrée du Musée. (Salle des mariages.) Entrepreneur Grolault, statues de Barrias, peintures de Puvis de Chavannes.

SECTION DE GRAVURE ET DE LITHOGRAPHIE.

Ce bel art bien compromis par la photographie mérite toute notre sollicitude, car ce sont des véritables arts, tandis que que la photographie n'est qu'un métier.

MÉDAILLE Iʳᵉ CLASSE.

M. BIOT GUSTAVE, GRAVEUR AU BURIN.

Né à Bruxelles ; élève de Calamatta.

« Le triomphe de la Galatée d'après Raphaël » admirable sujet bien réussi. Burin délicat et ferme.

PANNEMAKER (STÉPHANE), GRAVEUR SUR BOIS.

Né à Bruxelles, élève de son père et de l'école Municipale de Dessin.

« La baigneuse d'après M. Perrault » bien rendue d'après le bon tableau de notre compatriote.

POTÉMONT (ADOLPHE-MARTIAL), GRAVEUR, A L'EAU FORTE.

Né à Paris, élève de J. André et de M. Brunet-Debaines.

3951. Une eau-forte : « la merveilleuse », d'après M. Goupil, bien venue dans l'esprit de l'original.

GREUX (GUSTAVE-MARIE), GRAVEUR AU BURIN.

Né à Paris et élève de Gleyre, a 1861 une eau-forte : la sainte collection d'après M. Vilbert et 3862. Six eaux-fortes : intérieur d'une pharmacie, d'après Brekelenkamp, couvercle d'une cassette en bronze, d'après Michel-Ange ; promenade dans le jardin du Harem, d'après M. Pazini ; le bouquet d'arbres, d'après Corot (pour l'art) ; les patineurs d'après Van Goyer, taureau d'après Brascassat.

RAPPEL : M. JACQUET (JULES), GRAVEUR AU BURIN.

Né à Paris, élève de Laemlin et de Min.

Henriquel et Pils a no 3876 une gravure au burin : enfant ; fragment d'une fresque de Raphaël, conservé à Rome, dans le Musée de l'Académie de Saint-Luc (pour la Commission Française de gravure). 3877 une gravure au burin : « la jeunesse », d'après M. Chapu (M. Isp. et D, A.)

M. JOLIET (AUGUSTE.)

Né à Paris, élève de M. Pisan, a sous le n° 3878 une très-bonne gravure sur bois « familles dans la campagne de Rome », dessin de M. Chifflart. M. Joliet a du talent, et fait de ses bois de véritables petits burins d'acier, dans le genre de notre ami Bocourt et des bons graveurs de G. Doré.

Médailles 3e classe.

ANNEDOUCHE (ALFRED)

Graveur au burin. — « L'orage », d'après M. Bouguereau.

LALAUZE (ADOLPHE).

Graveur à l'eau-forte. N° 3885, 12 eaux-fortes et 3886, 9 eaux-fortes plus remarquables les unes que les autres.

MONZIÈS (LOUIS).

Aquafortiste, 3 eaux-fortes : portraits de M. Coquelin d'après M. Vibert. Maréchal Duroc d'après Meissonnier. N° 1795 d'après Goupil.

CICÉRI (EUGÈNE).

Lithographe. Croquis à la minute, — études pour le fusain. — Né peintre et bon élève du grand talent Ciceri son père.

MONGIN (AUGUSTIN).

Mongin (Augustin), né à Paris, élève de M. Gaucherel, a une eau-forte : « le repos du peintre » ; autre eau-forte : « ensevelissement de Rebecca » d'après Bida.

LURAT (ABEL).

Lurat (Abel), graveur à l'eau-forte, né à Orléans, élève de Mme Jouanin, François et Lameny. 2 eaux-fortes : la méditation, d'après M. Vély. — chevaux de halage, d'après Decamps.

MENTIONS HONORABLES.

Léveillé (Auguste-Hilaire), graveur sur bois (9 gravures sur bois). — Hiriat (Henri), graveur sur bois (3 gravures sur bois). — Lamothe (Alphonse), graveur au burin (2 gravures au burin). — Boilvin (Emile), eaux-fortes. — Sargent (Alfred), graveur sur bois (9 gravures sur bois). — Toussaint (Charles-Henri), graveur à l'eau-forte : onze eaux-fortes.

A l'an prochain les notices ; car nous ne saurions trop encourager ces propagateurs de l'art.

ROSLIN (Mme EMMA). — Peinture.

Ne pouvant nous étendre sur l'exposition de Mme Roslin, cette année, nous préférons commencer par sa notice. — Nous réparerons cette lacune avec son exposition 1877.

Mme Roslin (Emma) est l'arrière-petite-fille du peintre de Louis XVI, Alexandre Roslin, membre de l'Académie Française et de l'académie florentine, mort à Paris en juillet 1793. — Le Louvre possède plusieurs toiles de cet artiste. La principale est un magnifique tableau connu sous le nom de « l'offrande de l'amour » — Mme Roslin a exposé depuis plusieurs années soit des tableaux de chevalet, soit des portraits et a produit dans ce dernier genre plusieurs toiles importantes, au nombre desquelles figure un très-bon portrait de M. Victorien Sardou.

BOHN (L.). — Sculpture.

Voici un sculpteur des plus intelligents, artiste autant qu'on peut l'être, et qui de plus que les moyens de l'art élevé, a compris qu'il fallat songer à l'économie et à la longévité de la production sculpturale : aussi, a-t-il eu la bonne idée d'élargir l'emploi de la terre-cuite, à l'instar des Grecs et des Romains ; et surtout, par une étude de mélanges nouveaux, M. Bohn a réussi à trouver une pâte assez fine pour se prêter aux exigences du travail le plus délicat, et une variété de tons susceptible de s'adapter aux caractères divers des œuvres à reproduire.

Si j'étais sculpteur, je n'hésiterais pas à entrer en rapport immédiat avec M. Bohn, et je serais bien avisé ; car, je reproduirais mes œuvres et leur donnerais tous les tons désirés de mon inspiration, je ne doute pas que ce céramiste distingué

ne se fasse bien vite un beau nom dans la sculpture.
— On peut juger de son talent par son salon actuel.

Car il a un très-grand bas-relief dont le sujet est tiré de Virgile — la peste parmi les bestiaux — deux bœufs sont attelés à une charrue, l'un des deux tombe foudroyé par la peste, l'autre refuse de vouloir suivre le serviteur qui essaie de l'entraîner ; de l'autre côté, le laboureur personnage principal se désole sur la perte de cet animal. L'original est au musée de Bar-le-Duc.

M. L. Bohn a fait une foule de sujets qu'il édite en *terre cuite*, tels que :

« Vierge. » — « Pendant que maman cause », *statuette.*

« Le voyage à Cythère » *groupe* etc.

Vous voyez que la découverte de cet artiste distingué est appelé à un brillant succès, enfin les 2 pièces remarquables qui sont au salon de cette année.

JANSON (LOUIS-CHARLES).

Je m'en voudrais de passer sous silence les deux bustes, l'un en terre cuite, l'autre en marbre, qui résument les qualités du talent bien connu de cet artiste distingué.

Le portrait de M. Nisard, de l'Académie française, vous arrête tout d'abord par l'exactitude de la ressemblance. — Ce sont ses traits fidèlement rendus ; c'est bien là cette figure fine, ces yeux spirituels et cette bouche au sourire bienveillant, avec l'expression d'aménité qui caractérise cet académicien au cœur chaud, fidèle et dévoué à tous ses amis. J'insiste sur ce mot généralement trop prodigué, parce qu'il ne l'est pas pour tous ceux qui ont eu, comme moi, le bonheur de connaître cet homme de bien. Oui, dès qu'on a connu M. Nisard, il est impossible d'oublier le sentiment d'estime et

de gratitude que vous inspirent la délicatesse, la bonté et la modestie de ce maître des puristes. Je suis convaincu que pas un élève de l'école normale ne puisse me contredire sur cette vérité, et c'est parce que cet honnête homme a été victime d'une odieuse calomnie, que je me plais à constater ici qu'il est bien au-dessus des dénigrements et des attaques de la médiocrité jalouse et envieuse.

Honneur donc et merci à M. Janson de nous avoir donné un bon buste et ressemblant à notre excellent ami M. Nisard.

L'autre buste en plâtre de Mozart ne le cède en rien comme fini et expression au précédent; il y a de plus, une difficulté vaincue, un tour de force réussi; c'est que M. Janson a obtenu un résultat très-satisfaisant au moyen d'un portrait du temps dont il s'est inspiré, mais qui ne l'a pas empêché de mettre à l'expression du grand maître tout le sentiment et un caractère pleins d'élévation et de poésie. — Cela ne nous étonne nullement et confirme notre notice de l'an dernier.

ROCHEBRUNE (OCTAVE-GUILLAUME DE).

Né à Fontenay-le-Comte. — Hors concours. 3963. — Une gravure à l'eau-forte : « la Maison Carrée à Nîmes. » Terminons par ce vigoureux talent qui vous saisit, vous arrête par sa couleur, son effet et sa fermeté de grand maître.

NOTA.

Que le lecteur veuille bien nous pardonner les lacunes; du reste, nous allons, dès à présent, les combler pour l'an prochain; en préparer la copie pour l'annuaire 1877. — Nous prions même MM. les artistes désireux d'y figurer, de vouloir bien se mettre en rapport avec leur bien dévoué confrère.

POST-FACE.

L'auteur a pensé qu'il n'était pas inopportun de s'entretenir avec MM. les Souscripteurs, du présent et de l'avenir d'une œuvre pour ainsi dire coopérative, et dont l'avenir se lève sous les auspices les plus favorables.

En effet, si l'on veut bien examiner le mouvement extraordinaire que prend, d'année en année, la question d'art international, il sera facile de prévoir l'avenir de cette expansion inévitable du courant qui entraîne le goût moderne vers les hautes études artistiques.

Comme il faut prendre la question de haut et de loin, nous pouvons affirmer que ce bel essor de l'art au XIX° siècle est le résultat logique de la situation politique et sociale des besoins des peuples divisés.

On l'a toujours justement dit : le pain et le vin du corps ne suffisent pas plus aux individus qu'aux masses ; et à mesure que le suffrage universel politique frappe à toutes les portes des gouvernements, non pas en serviteur, mais en souverain, il y a dans ce fait une vérité palpable : c'est l'émancipation des peuples, dont l'esprit, le cœur et l'âme, comprimés depuis longtemps par l'ignorance et le trouble de l'esclavage et de l'abrutissement, demandent à sortir de ces limbes et ténèbres, pour entrer dans la grande communion intellectuelle, et jouir des bienfaits de la splendide lumière.

A ce point de vue, l'art est l'auxiliaire le plus ardent, le plus militant de la poésie. Ce n'est pas en vain qu'Horace a prévu

que « *l'ut pictura poesis erit* » sont d'une connexité inséparable. Il n'est donc pas étonnant qu'à son réveil, l'Europe du XIXe siècle, à peine sortie des guerres du premier et du second Empire, n'éprouve d'autres besoins que ceux de la tuerie et des revanches, ou des représailles sanguinaires. Car le suffrage universel n'a rien à voir dans les querelles et ambitions dynastiques ; il n'interroge, avant tout, que son propre intérêt, qui se renferme dans le bien-être physique, intellectuel et moral.

Si la logique, hélas! place les besoins physiques ou matériels en premier, il n'y a rien d'étonnant. Mais la logique exige encore qu'on ne vive pas que de pain et de vin. La trilogie humaine a besoin de deux autres satisfactions, pour le moins aussi utiles, aussi nécessaires que le pain, « ce brutal! » comme le nomme si bien la langue populaire.

Quels sont donc ces besoins?

Ne les voyez-vous pas, vous-même? N'y a-t-il pas, tous les 5 ou 6 ans ou 2 ans, un besoin immense d'échange d'idées, de communion d'examen des produits des sciences, des arts et de l'industrie?

Est-ce que cette salutaire rivalité, cette noble guerre des produits de l'intelligence de tous les peuples de l'Europe, n'est point pour vous le signe avant-coureur d'un grand siècle en labeur? N'y a-t-il pas au bout de ces échanges de ces expositions internationales un fait apparent et gros comme le Panthéon? je veux dire la naissance des Etats-Unis d'Europe.

Mais, laissant de côté la question politique (qui n'a rien à voir dans notre mémorial), ne parlons que de la question d'art.

Oui, l'art est entré dans sa période d'expansion européenne la plus active, la plus splendide. La

jeune Amérique qui, jusqu'ici, n'a été qu'agricole et industrielle, éprouve le besoin d'entrer dans la grande communion de l'art. Elle aussi veut jouir des bienfaits de cette initiation attrayante. — L'Amérique, à elle seule, est sur le point de mettre le feu dans le prix des productions artistiques, et l'on peut dire que ce fait économique est déjà d'une évidence palpable à Drouot.

Le Royaume-Uni, qui a commencé le grand mouvement, ou plutôt, qui le premier, a satisfait à ce besoin intellectuel, n'est pas rassasié.

L'Allemagne et surtout la France, qui sont les foyers des producteurs, commencent à éprouver aussi le besoin d'exploiter cette mine inépuisable de civilisation : l'art ! Et, ne voyons-nous, tous les ans, quelles immenses proportions prend non-seulement à l'exposition officielle, mais encore à Drouot, la question importante de l'art contemporain ? Ne soyez donc plus étonné, Monsieur et cher lecteur, des illusions, que dis-je ? de la foi ardente de l'auteur et du père du Mémorial de l'art et des artistes de son temps.

C'est pourquoi, en croyant sincère et plein de ferveur, il s'adresse à vous comme à un coopérateur vraiment intéressé au succès de l'entreprise. Car, vous n'en doutez pas, dans une entreprise par le fait très-dispendieuse, ce n'est point dans le but d'une vaine pensée que l'auteur veut la mener à bonne fin et à réussite. Non, c'est dans un but plus relevé, plus utile, car il a ce précieux encouragement de sa conscience, c'est de travailler non-seument à la gloire de ses confrères, mais à celle de sa chère patrie à laquelle il veut laisser le résultat des études de sa vie entière.

L'auteur vient donc à vous, Monsieur et cher confrère, pour vous prier de s'associer courageusement à son œuvre, et vous demander dès à présent vos docu-

ments pour l'annuaire 1877. Car, ayant toute une année devant lui, il pourra mûrir son travail et arriver à des résultats plus concluants et plus dignes de sa haute entreprise.

Dans l'espoir de vous lire, veuillez agréer l'assurance du cordial dévouement de votre confrère,

Th. VÉRON,
membre de la Société des gens de lettres.
Rue de la Chaîne, n° 24, à Poitiers.

TABLE DES MATIÈRES

A

Annuaire.	4
Salon de 1876.	5
Abbéma (Mlle).	78
Aclocque (Paul).	173
Albert-Lefeuvre.	232
Alchimovicz.	180
Allouard (Henri).	234
Allongé (Auguste).	179
Alma-Tadéma.	179
Alophe (Marie).	180
Ancelot (Mme).	173
Andrieu (Pierre).	180
Andrieux Auguste.	181
Annedouche.	248
Antigna (M et Mme)	181
Apvril (Ed. d').	181
Attendu (Antoine).	127
Aubé (Jean-Paul).	233
Aubert (Jean).	80
Aublet (Albert).	242
Aufray (Joseph).	201
Auteroche (Mlle d')	149

B

Bachereau (Victor).	40
Bacquet (Paul).	221
Baillargé (Alphonse)	245
Barillot (Léon).	198
Basset (Urbain).	235
Bastien-Lepage.	198
Baudry (Paul).	73
Baujault (Jean-B.).	219
Beauverie (Ch.-Jos.)	154
Benner (Jean).	37
Benouville (M. et Mme).	182
Bénouville (Pierre).	246
Berchère (Narcisse).	182
Bernardht (Mlle Sarah).	236
Bertaux (Mme Léon).	238
Bertier (Francisque).	202
Berthon (Nicolas).	37
Beylard (Charles).	236
Bin.	12
Biot (Gustave).	247
Blanc (Célestin).	182
Brion (Gustave).	183
Bodin (Ernest).	184
Bogino (Frédéric).	239
Bohn (L.).	250
Bonheur (Germain).	185
Bonnat.	14
Bonnegrâce.	85
Boudier (Eug.).	244
Boulanger (Gustave).	183
Bouguereau.	27
Breton (frères).	183
Brillouin (Louis).	63
Brispot (Henri).	206
Brown (John-Lewis).	145
Browne (Mme Hette).	140
Bruneau (Eugène).	224 et 246
Brunet (J.-B.).	207
Brunet-Houard.	146

C

Cain	234	Chérier (Bruno)	85
Cabanel	24	Chrétien (Eugène)	233
Caggiano	238	Christophe Ernest	234
Cambon (Armand)	49	Cicéri (Eugène)	249
Cammas (Jules)	163	Clairin	8
Capdeville (Louis)	116	Clays (Jean-Paul)	145
Carolus-Duran	76	Constant (Benjamin)	6
Casanova (Antonio)	63	Constantin (Auguste)	193
Cassagne (Armand)	156	Corbineau (Aug.-Charles)	151
Chaplin (Charles)	192	Cordonnier (Alphonse)	233
Charbonnel (Jean-Louis)	240	Cougny (Louis-Edmond)	234
Chardon (Ernest)	246	Coutan (Jules-Félix)	234
Charnay (Armand)	108	Cot (Auguste)	72
Chatrousse (Emile)	213	Curzon (Paul-Alfred de)	80
Cermak (Jaroslav)	129		

D

Damoye (Pierre)	145	Desbrosses (Jean)	124
Daubigny (père et fils)	129	Detaille (Edouard)	39
Davau (Victor)	237	Doré (Gustave)	12
Dehodencq (Alfred)	84	Dubois (Paul)	97
Dehodencq (Edmond)	82	Dubray (Vital) Mlles et M.	230
Delacroix (Eugène)	11	Dubufe (Louis-Edouard)	84
Delaunay (Jules)	38	Dupuis (Daniel)	235
Deligne	178	Durand-Ruel	172
Delhumeau (Gustave)	204	Durangel (Léopold)	114
Desbrochers (Adolphe)	158		

E-F

Escalier (Félix)	149	Feyen-Perrin	47
Eude de Guimard (Mlle)	139	Flick (Auguste-Emile)	160
Falguière	20	Flick (Félix)	161
Fannière (François)	237	Formigé (Jean)	245
Fantin-Latour	61	Fouré	205
Ferrier (Joseph)	88	Frappa	206
Ferru (Félix)	234	Frémiet (Mlle Marie)	200
Feyen (Eugène)	49	Frémiet (Emmanuel)	230

G

Garnier (Gustave)	236	Gill	84
Garnier (Jules-Arsène)	59	Girard (Firmin)	105
Gendron (Auguste)	43	Glaize (Auguste)	57
Géo-Hugues-Merle	53	Glaize (fils)	58
Gérôme (Jean-Léon)	31	Gobert (Alfred)	187
Gervex (Henri)	43	Gontier (Émile)	223

Gonzague-Privat.	134	Gros (Jules).	157
Gonzalès (Mlle Eva).	184	Gros (Lucien).	89
Gonzalès (Jean-Antonio)	110	Guérinot (Antoine).	247
Gordigiani Michele).	110	Guillemet.	101
Gray (Henri de)	169	Guglielmo (Lange).	235
Greux (Gustave).	248		

H

Harel (Amand-Pierre).	229	Hoursolle (Pierre).	232
Henner (Jacques).	71	Houssay (Mlle Joséphine).	152
Hermans (Charles).	45	Hugoulin (Emile).	232
Hermant.	244	Hugues-Merle.	53
Herpin (Léon).	89	Hutin (Charles).	194
Hillemarcher.	42		

I-J

Icard (Honoré).	233	Janson (L. Ch.).	251
Ista (Eugène).	171	Jeannin (Georges).	118
Jacquemart (Mlle Nélie)	137	Joliet (Auguste).	248
Jacquet (Jules).	248	Joris (Pio).	116
James-Bertrand.	55	Jouneau (Prosper).	236

K-L

Krabansky (Gustave).	162	Lepère (A.).	172
Laboulaye (Paul de).	41	Leray (Prudent).	188
Laccetti (Valérico).	147	Leroux (Hector).	82
Lafond (Alexandre).	56	Lesauvage (Hte de Fontenay Mlle).	142
Lafond (Félix).	57		
Laforesterie (Louis).	218	Lormier (Edouard).	237
Lalauze (Adolphe).	249	Louvrier de Lajolais.	195
Larochenoire (Julien de)	125	Luminais.	64
Latouche (Gaston).	221	Lurat (Abel).	249
Laurens (Achille).	150	Lavigne (Hubert).	247
Laurens (Jean-Paul).	35	Lavingtrie (Paul).	232
Leloir (A.).	111	Lays (Jean-Pierre).	165
Leleux (M. et Mme Arm.)	191	Lazerges (Hippolyte).	134
Leleux (Adolphe).	191	Lazerges (Paul).	134
Lemaire (Hector).	235	Lecomte-Dunouy.	87
Lematte (Jacques).	32	Legrand (Théodore).	168
Lengo (Horace).	186	Lefebvre (Jules).	83
Lenoir (Paul-Marie).	186	Legat (Léon).	192
Lenordez (Pierre).	222	Legras (Auguste).	190

M

Mabille (J.-L.).	237	Maillet.	208
Maignan.	50	Malbet (Mlle A. Léont.)	166

— 260 —

Malbet (Claudius). . .	167	Méry.	67
Malbet (Mlle Olivia). .	167	Mols (Robert). . .	90
Mallet (G).	171	Monchablon (Xavier).	44
Marcello (A). . . .	236	Mongin (Augustin). .	249
Marchal (Ch.-Franç.).	191	Montfort (Antoine.) .	159
Marioton (Claudius). .	220	Monginot.	79
Marqueste (Laurent).	232	Monzies (Louis). . .	249
Mathey (Paul). . . .	86	Moreau (Adrien). . .	89
Matout (Louis). . .	198	Moreau (Gustave). .	54
Mathian-Meusnier. .	79	Morot (Aimé). . . .	140
Mayer (Lazare). . .	50	Moreau (Hippolyte). .	237
Mazerolle.	42	Mortemar-Boisse (ba-	
Mégret (Mlle Félicie).	186	ron de).	109
Mélin (Joseph). . .	185	Moyse (Edouard) . .	64
Mengin (Auguste). .	86	Muller (Ch.-L.). . .	64
do d. .	195	Munkacsy (Michel). .	65

N-O-P

Nittis (Joseph de). .	109	Pessina (Carlo). . .	225
Olivier (Léon). . .	108	Peyrol (Bonheur). .	185
Pannemaker(Stéphane)	247	Picou (Henri). . .	187
Papin (Jean). . . .	138	Pointelin (Auguste). .	145
Paris (Auguste) . .	233	Ponsin (Andary). . .	234
Peiffer (Auguste). .	235	Potémont (Adolphe).	248
Pelez (Fernand). .	114	Prévôt (Alexandre). .	189
Pelouze (Léon). . .	91	Protais	195
Perrault (Léon). . .	80	Puvis de Chavannes.	33

R

Ravenez (Mlle Marie).	199	Roll (Alfred-Philip.).	34
Renard (Emile). . .	104	Ronot (Charles). . .	90
Renouf (Emile). . .	199	Rosambeau (Eug.	231
Des Récompenses. .	120	Rosier (Amédée) . .	143
Ribot (Augustin). .	65	Roslin (Mme Emma).	250
Richter (Edouard). .	66	Rozier.	105
Rigal.	172	Rouillard (Pierre). .	234
Risler.	199	Rousseau (Philippe). .	127
Rixens.	54	Rouffio (Paul). . .	117
Rochebrune. . . .	252	Rygier (Théodore). .	226

S T

Salançon Mlle Eug. .	152	Sébillot (Paul). . .	186
Scellier (Louis. . .	245	Sellival (Ch.). . .	163
Schreiber (Charles). .	159	Selmersheim . . .	246
Schryver (Louis). .	189	Tasset (Ernest). . .	238
Schutzenberger. . .	188	Sylvestre-Joseph . .	30

Thomas (Albert)	244	Tournemine	177
Tony-Robert-Fleury	10	Tournier (Louis)	148
Toudouze (Edouard)	111	Tournoux (Jean)	234

V-W-X-Y

Valadon	126	Vimont (Edouard)	119
Van-Haanen (Cécil)	113	Vollon (Antoine)	128
Vasselot (Anat. marq. de)	228	Vrient (de Juliaan)	36
Vély (Anatole)	193	Wauters	102
Véron (René-Alexandre)	123	Watelin (Louis-Victor)	112
Veyrassat (Jules)	197	Wenker (Joseph)	116
Vibert (Jehan-Georges)	197	Winne (de)	102
Vignon (Claude)	239	Xydias (Nicolas)	130
Viel-Cazal	170	Yvon	92
Villain (E. F.)	195		

AVIS A MM. LES SOUSCRIPTEUFS.

Afin de mettre de l'ordre dans cette publication, la table des matières de chaque année sera répétée à chaque nouvel annuaire.

DICTIONNAIRE VÉRON (Théodore)

MÉMORIAL
DE
L'ART ET DES ARTISTES DE MON TEMPS

1ᵉʳ ANNUAIRE 1875.

TABLE DES MATIÈRES

A

Achard (Jean)	2
Achenbach	6
Apvril (d')	164
Aiffre	7
Aligny	6
Alophe	8
Allongé	8
Alma-Tadéma	7
Amaury-Duval	4
Antigna	4
Anastasi	6
Armitage	130°
Attendu	74 et 164
Aubert (Jean)	5 et 50

B

Baader	16 et 43
Balze (les Frères)	91
Bajault	89
Barboux (appendice)	174
Baron	19 et 74
Barré	89
Barrias (frères)	14, 73 et 166
Bartholdi	89
Barrye	25
Baudry	8
Bayard	72
Beaucé	66
Beaulieu (de)	18 et 72
Beaumont (Edouard de)	19
Beauverie	164
Becker	41
Becker (ad. de)	165
Bellangé (Hip. et Eug.)	126
Bellanger C. F.	174
Belly	94
Benouville	10
Berchère	94
Berne	47
Berthall	93
Berthaux (Mme Léon)	144
Berthaut (Mme Htte)	22
Berthon (Nicolas)	21 et 74
Bertrand (James)	47
Bestellère	42
Besson (Faustin)	20
Biard	15
Bida	29
Bin	74, 90 et 167
Blanc	22 et 75
Bodin (Appendice)	173
Bonnegrâce	75
Bonnassieux	144
Bonnat	47 et 52
Bonheur (Auguste, Isidore, Juliette et Rosa)	42
Bonvin	47
Bouchot	42
Boulanger (Gustave)	23 et 48
Boulanger (Louis)	24
Bouguereau	44 et 53
Bougron	87 et 166
Brascassat	25
Breton (Em. et Jules)	16 et 74
Brillouin	74
Brion	16 et 47
Brouillet	90
Broussard (Appendice)	173
Brunet-Houard	26 et 170
Browne (Mme Htte.)	28
Brown-Levis	74

C

Cabanel.	54	Chennevières (Mis de)	32
Cabat.	95	Chintreuil.	94
Cabaud (appendice).	174	Clairval (Mme de).	175
Cabet.	146	Clays.	177
Caille.	90	Cogniet (Léon).	102
Cain.	86	Collart (Madame).	176
Calderon.	134	Comte.	107
Cambon.	75	Comte-Calix.	75
Carrier-Belleuse.	75 et 144	Conclusion.	159
Captier.	88	Corbineau (appendice).	175
Carpeaux.	146	Cormon.	75
Cavelier.	146	Corot.	34
Cham.	92	Courbet.	105
Chaplin.	51	Couder.	96
Chapu.	84	Court.	104
Charbonnel.	176	Cot.	75
Charlet.	94	Couture (Thomas).	98
Chassérieau (Théodore)	104	Crauck.	130
Châtillon (Mme Laure de)	75	Cuynot.	89
Chenavard.	106	Curzon (de).	75

D

Dame.	88	Desbrosses (Jean).	49 et 177
Damerie (feu).	177	Devéria.	124
Daubigny (père et fils)	132	Devedeux.	76
Daumier.	193	Diaz.	124
David d'Angers.	149	Doré (Gustave).	36
Debrie.	181	Drolling.	124
Decamps.	121	Douillard (appendice)	182
Delacroix (Eugène).	109	Dubois.	144
Delaroche (Paul)	107	Dubosc.	182
Delhumeau.	180	Dubray (Milles).	159
Denduyts.	183	Dumarescq.	7
Desbois.	88	Duran (Carolus).	76
Desgoffes.	138	Duret.	155
Desrivières (Madame)	181		

F

Falguière.	70-90	Foulongne (appendice)	184
Fantin-Latour.	70	Français.	76
Flandrin (Hip. et Paul).	147	Frémiet.	86
Fortuny.	120	Fromentin (Eugène).	132

G

Gally (appendice).	191	Gobert.	76
Gauthier	89	Goupil.	76
Gavarni.	93	Grand-Jean.	186
Gendron.	76	Granet.	89
Geoffroy.	88	Granville.	93
George (de).	89	Gros-Claude.	185
Gérôme.	133	Gudin.	128
Gervex.	76	Guillaume.	148
Gigoux (appendice).	186	Guillon (appendice).	185
Glaize.	76	Guymard (Mlle Eude de, appendice).	183
Gleyre.	148		

H

Hamon.	187	Henner.	76
Hanoteau.	76	Hersent.	124
Harel (appendice).	192	Hiolle.	148
Haro.	115	Houssay (M. et Mlle) appendice).	190
Harpignies.	76		
Hébert.	63	Houssin (appendice).	189
Hébert (Georges).	188	Humbert.	77
Hédouin.	77	Hutin (appendice).	192
Heim.	124		

I

Ingres.	112	Isabey.	128

J

Janson (appendice).	190	Jalabert.	136
Jacquemart (Mlle Nélie)	84	Jeanron.	77
Jacquemart.	85	Jouffroi.	159
Jacquet.	77		

K

Knauss.	142	Knigth (appendice).	193

L

Labor (appendice).	197	Lanzirotti (appendice.)	195
Lafond (père et fils).	77	La Rochenoire (de) 50 et	193
Laforesterie.	88	Lavigne (appendice).	194
Lambert.	80	Lavillette (Mme).	198
Lambron.	137	Lays.	199
Landelle.	77	Lazerges (père et fils).	77
Lansyer.	77	Lebrun (Mlle append).	195

Lecomte-Dunouy.	77	Leleux (Adolphe et Armand).	77
Lefebvre (Jules).	46		
Lefeuvre (Albert).	85	Léonard (appendice).	196
Lejeune.	77	Lengo (appendice).	194
Leharivel-Durocher.	88	Leroux.	88
Lehmann (Henri et Rudolphe).	140	Lesecq (Henri).	7
		Letrosne.	196
Lehoux.	42	Lévy (Emile).	44
Lix.	77	Luminais.	78

M

Maichin (appendice).	202	Mélingue (Lucien).	45
Maillart.	62	Merson (Olivier).	64
Maillet.	156	Méry (appendice).	200
Maindron.	88	Millet.	156
Manet.	69	Millet François.	142
Marcello.	145	Mission de l'artiste.	160
Marchal.	78	Monchablon.	78
Mare (de).	179	Monginot.	60
Marioton (appendice).	204	Montagny.	85
Martin (appendice).	203	Moreau-Vauthier.	88
Mathieu.	65	Mouchot.	78
Matthieu-Meusnier.	90	Mouchot (Ludovic).	203
Meissonnier.	139	Muller (C.-L.).	56
Mélicourt-Lefebvre.	200	Munkacsy.	78

N

Nanteuil.	205	Neuville (de).	68
Nazon.	78	Noël.	89

O

Omer Charlet.	78	Ordinaire (Marcel).	205

P

Pasini.	78	Pradier.	159
Parquet.	207	Préault.	157
Perraud.	84	Prévost (appendice).	206
Perrault (Léon).	78	Privat.	207
Picot.	124	Protais.	67
Pline.	204 et 207	Puvis de Chavannes.	79
Pointelin (appendice).	206	Pujol (Abel de).	3

R

Raffet.	94	Robert (Elias).	158
Ralli (Théodore).	208	Roll.	79
Regnault.	124	Roqueplan	128
Renouf.	79	Rosier.	79
Ribot	79	Rouillard.	158
Risler	79	Rudde	152
Riverin (appendice).	208		

S

Salon de 1875.	33 à 90	Schreyer.	80 et 142
Saint-Jean (sculpteur).	88	Schrœder	210
Scapre (Mlle Jeanne).	138 et 209	Schutzenberger.	80 et 81
		Segé.	209
Schennevorke.	89	Simon (François).	210
Scheffer.	125	Staffe.	90
Schelsinger.	80	Steuben.	124

T

Taluet.	89	Torelli	87
Thirion.	81	Truffot	21
Thoren.	81		

U

Ulmann.	84

V

Varcollier	213	Vidal.	89
Van-Hier.	212	Vignon (Mme Claude).	145
Vetter	81 et 212	Villain.	82
Wencker.	213	Ville (feu de)	82
Vernet (Horace)	126	Vollon	82
Veyrassat.	84	Vuillefroy	82
Vibert.	84		

Y

Yon	82	Yvon.	39 et 82

Z

Zamnoni	87	Zier	82 et 243
Ziégler	129	Zuber-Huhler	43
Ziem	128		

A MM. les souscripteurs. 215
Société civile et internationale des peintres. . . 216

NOUVELLES PUBLICATIONS

TH. VÉRON

Les Limbes, 1 vol. in-18.	2 fr. »
Du Passé, du Présent, de l'Avenir de l'Art, 1 vol. in-16.	» 50
	» 50
Les Ligugéennes, 1 vol. in-12.	1 50
Les Bordelaises, 1 vol. in-12.	1 50
Pierre, 1 vol. in-18.	2 »
Octave et Léo, 1 vol. in-18.	2 »
Fleurs mortes, 1 vol. in-18.	2 »
William, 1 vol. in-18.	1 »
Les Poëtes, 1 vol. in-18.	1 »
Virginie Gaudin, 1 vol. in-18.	1 »
La fin d'un vieux monde, 1 vol. in-18.	1 »
Échos et Reflets, 1 vol. in-18.	1 »
La Garibaldiade, 1 vol. in-18.	2 »
Les Rabelaisiennes, 1 vol. in-18.	1 »
Les Photographies.	1 »
Les Mélodies.	2 »
Rudiments d'Esthétique.	1 »
Impressions d'un touriste sur le salon de 1874.	1 »
1er Annuaire de l'art et des artistes de mon temps. Salon de 1875.	2 50
La Légende des refusés. Question d'art contemporain.	2 »

Pour paraître ultérieurement :

Les Maîtres des Écoles Romaine, Vénitienne, Flamande, Hollandaise et Française.

LES DISTIQUES

POITIERS. — TYPOGRAPHIE DE H. OUDIN FRÈRES.